PIERRE DE NOLHAC

MADAME

VIGÉE-LE BRUN

PEINTRE DE MARIE-ANTOINETTE

PARIS
GOUPIL & Cie, ÉDITEURS-IMPRIMEURS
MANZI, JOYANT & Cie, ÉDITEURS-IMPRIMEURS, SUCCESSEURS
24, BOULEVARD DES CAPUCINES
1912

MADAME
VIGÉE-LE BRUN

DU MÊME AUTEUR

GRANDES ÉDITIONS ILLUSTRÉES

LOUIS XV ET MARIE LECZINSKA.

LOUIS XV ET MADAME DE POMPADOUR.

LA DAUPHINE MARIE-ANTOINETTE.

LA REINE MARIE-ANTOINETTE.

LES FEMMES DE VERSAILLES.

NATTIER, PEINTRE DE LA COUR DE LOUIS XV.

BOUCHER, PREMIER PEINTRE DU ROI.

J.-H. FRAGONARD.

MADAME VIGÉE-LE BRUN.

HUBERT ROBERT.

LES JARDINS DE VERSAILLES.

HISTOIRE DU CHATEAU DE VERSAILLES.

Original en couleur
NF Z 43-120-8

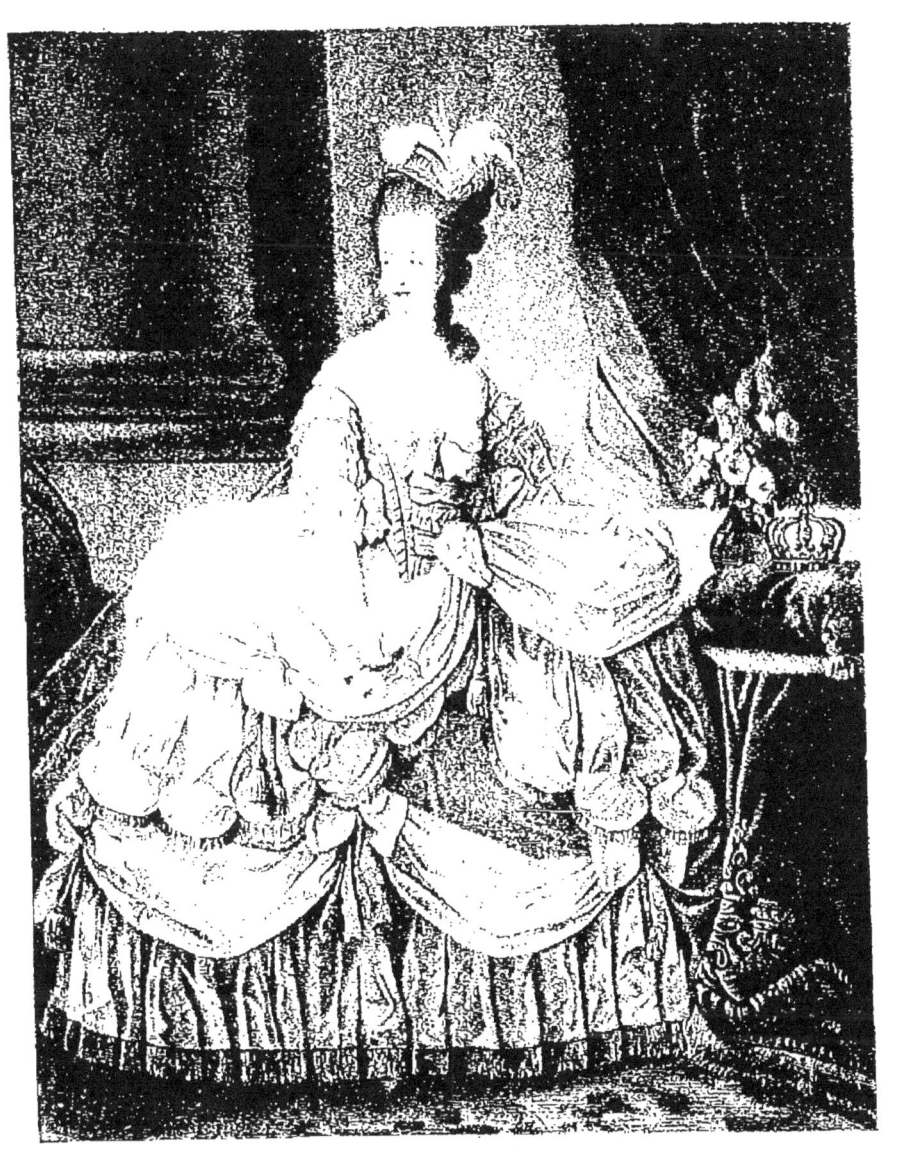

LA REINE MARIE-ANTOINETTE
1779
(Musée de Versailles)

PIERRE DE NOLHAC

MADAME VIGÉE-LE BRUN

PEINTRE DE MARIE-ANTOINETTE

PARIS
GOUPIL & Cie, ÉDITEURS-IMPRIMEURS
MANZI, JOYANT & Cie, ÉDITEURS-IMPRIMEURS, SUCCESSEURS
24, BOULEVARD DES CAPUCINES
1912

MADAME
VIGÉE-LE BRUN

Les femmes régnaient alors ; la Révolution les a détrônées. » Le mot est de Madame Vigée-Le Brun, une de celles dont l'empire fut le plus incontesté et le plus doux. Elle l'exerça dans le monde, qui ne lui refusa aucun succès, et dans les arts, où la complaisance de la postérité lui a laissé le sceptre fleuri que ses contemporains lui décernèrent.

Elle n'appartient pas à la lignée des grands peintres, cette jolie Parisienne qui fut au service des reines frivoles, des beautés de cour ou de comédie ; mais elle a son rang parmi les maîtres du portrait, car elle porte un exact témoignage sur son époque. L'artiste fut appréciée par les académies nombreuses qui

lui firent place, point seulement par galanterie; et la femme est connue par ses mémoires, par les souvenirs de ses amis, par les images qu'elle a laissées d'elle.

Elle avait l'âme bienveillante, aisément émue, faite pour nous rendre la sensibilité d'un temps, où le mot et la chose tinrent tant de place. Le sentiment passe et s'envole, et à peine si la tristesse dure plus que la joie ; un peu de mélancolie s'égare sur les visages, mais seulement ce qu'il faut pour plaire davantage et pour que le sourire ait plus de prix.

Le joli seul inspire Madame Vigée-Le Brun. Elle veut qu'on soit jolie et excelle à y pourvoir. Sa peinture est élégante, fragile, futile, enveloppée de grâce et d'abandon. Son pinceau se plaît aux robes de velours, aux flottantes dentelles, que relève le soulier de satin; il préfère parfois les rustiques ajustements des bergères de Florian, qui jettent une simple écharpe sur le corsage de soie fine.

On aime cette femme d'être si bien l'interprète d'une société galante et insouciante, qui se joue à elle-même une comédie au tragique dénouement. On lui sait gré de révéler le secret d'un siècle qui fait de l'amour un caprice, dans un décor où l'existence semble légère, et

aussi le bonheur. Elle attire parce qu'elle est femme, toute académicienne qu'elle soit, avec ses charmes et ses défauts, qui sont des charmes encore. Son talent est sans effort, sans prétention. Elle est naturelle en sa vérité puérile; mais toute sa psychologie est dans ce cœur doucement sensible : il s'émeut de l'apparente beauté, sans rien voir au delà. Ses personnages n'ont rien à lui dire, elle n'a rien à leur prêter. C'est par là que son œuvre rejoint celle de Nattier et semble de la même qualité morale.

La reine Marie-Antoinette, en la prenant pour son peintre favori, a deviné que le pinceau serait assez souple, assez ingénument flatteur pour rendre la fierté de sa jeunesse, la splendeur de ses cheveux, l'éclat de son teint, et pour atténuer tout le reste. L'esprit frivole et délicieux de la Reine passait tout entier dans l'étude de ses toilettes, dans l'édifice de sa coiffure, dans la fleur qu'elle tenait à la main. Comme elle a bien compris son royal modèle, cette Vigée-Le Brun, qui avait, elle aussi, le désir vif et continu de plaire !

De tant de portraits féminins, si tendrement caressés, les meilleurs peut-être sont ceux qui représentent l'artiste elle-même, gen-

timent souriante, un peu détachée, le regard perdu. Sa bouche a la fraîcheur de sa grâce, et ses cheveux bouclés s'échappent du mouchoir noué ou du turban, encadrant le visage mutin. Elle était mère, cependant, et mère aimante, mettant au-dessus de son art cette maternité dont elle savait le prix. C'est le secret de l'atmosphère intime qui réchauffe parfois ses compositions. Dans le tableau du Louvre où, demi-nue et si jolie, elle serre sur son cœur la fillette aux grands yeux, son regard luit de la joie qui l'enivre. Le sentiment, cette fois, est profond et fort. Cette expression de l'amour maternel nous prend les premiers regards; nous ne voyons qu'ensuite le beau modelé du bras, la main finement dessinée, l'épaule blanche, le riche ton des étoffes et du nœud rouge qui retient les cheveux.

Presque autant que l'amour maternel, l'amitié, son amitié pour quelques hommes, éleva quelquefois Madame Vigée-Le Brun au-dessus du niveau ordinaire de son talent. Ce sont de vraies images intellectuelles que celles de Vernet, de Grétry, d'Hubert Robert. Cependant, l'aimable amie du comte de Vaudreuil a couvert trop de toiles pour qu'on y puisse chercher beaucoup de chefs-d'œuvre. Elle-

même en a fait le compte : six cent soixante-deux portraits, sans parler des tableaux composés et des paysages ! Une bonne partie a été peinte en émigration ; des portraits lui furent demandés par toute l'Europe, alors qu'elle promenait ses pinceaux à Turin, à Rome, à Naples, à Vienne, à Pétersbourg, à Berlin, à Dresde et à Londres. Son plus long séjour fut en Russie, où elle travailla six ans, chaque jour, du matin au soir, réservant seulement le dimanche pour recevoir les visites et les compliments de ses modèles du lendemain. Nous en avons les listes authentiques, où les majestés souveraines et les beautés illustres ne manquent point. Mais c'est la femme française que Madame Vigée-Le Brun sut rendre le mieux, et c'est elle seule qui fait durable son aimable gloire.

Elle a compris merveilleusement les femmes de sa génération et les a représentées comme elles rêvaient d'être admirées. Le portrait de la duchesse de Polignac, chantant la romance au clavecin, est aussi significatif à ce point de vue que celui de Madame Élisabeth de France en bergère de Trianon. C'est la même forme de sensibilité qui s'y révèle, et toutes les œuvres de l'artiste, celles que gardent encore

les familles comme celles que montrent les musées, servent à nous faire connaître l'âme féminine de ce temps.

Nous y retrouvons nos aïeules en chapeau de paille, au fichu savamment négligé, celles qui cueillent des fleurs champêtres ou celles qui étreignent maternellement leurs enfants blondes, les mêmes qui supporteront vaillamment les misères de l'exil ou monteront d'un pas ferme à l'échafaud. Et nous aimons ces beautés lointaines, en leurs jours de bonheur sans nuage, dans l'enivrement de leur jeunesse et de leur royauté paisible ; nous partageons l'ardeur à la fois badine et respectueuse, tendre et quelquefois fidèle, qu'elles surent trouver chez leurs adorateurs.

* * *

Cette carrière si brillante et si rare, mêlée aux événements les plus intéressants, aux sociétés les plus diverses, nous est connue jusqu'à présent par un livre presque célèbre, les *Souvenirs de Madame Vigée-Le Brun*, publiés pour la première fois en 1835, l'artiste ayant quatre-vingts ans. L'ouvrage est un des plus fréquemment cités sur l'époque où elle a vécu, et il nous a conservé une foule d'anecdotes, de

portraits et de détails de mœurs qu'on ne rencontre point ailleurs. Reconnu par Madame Vigée-Le Brun comme son œuvre, on ne saurait admettre cependant qu'elle l'ait rédigé. Des morceaux originaux, des lettres authentiques qu'on a d'elle et dont quelques-unes figurent dans notre livre, sont fort loin d'offrir l'agrément littéraire des mémoires imprimés ; il est donc certain que le texte des *Souvenirs* a été sinon entièrement composé, au moins préparé pour l'impression par un ou plusieurs lettrés professionnels.

Celle qui avait été l'artiste jolie et la femme à la mode du temps de Louis XVI, était devenue, sous la Restauration et le règne de Louis-Philippe, une vieille dame toujours gracieuse, encore entourée, qui donnait à souper, peignait des paysages romantiques et racontait volontiers ses souvenirs. Ses amis étaient plus empressés à recueillir les anecdotes que les paysages, et les notaient souvent par écrit. Nous avons des fragments manuscrits antérieurs aux *Souvenirs* et relatifs à des faits qui y ont été, plus tard, mis en œuvre. Déjà, le neveu par alliance de Madame Vigée-Le Brun, Justin Tripier-Le Franc, et l'un des familiers de son salon, Aimé Martin, avaient tiré parti

tous deux de ses conversations, dans les courtes notices qu'ils avaient publiées sur elle. En 1829, sa chère princesse Natalie Kourakine avait obtenu d'elle un récit biographique d'un caractère un peu spécial, qui lui fut envoyé en Russie. On sollicita bientôt la septuagénaire de faire ou de laisser faire un ouvrage complet du récit de sa vie.

La mode était aux mémoires; à défaut de manuscrits originaux, toute une équipe de littérateurs se chargeait de fournir la librairie française de compositions plus ou moins vraisemblables, qui alimentaient la curiosité des contemporains sur la fin de l'ancien régime et l'époque singulière qui l'avait suivie. Survivante d'un temps qui apparaissait déjà lointain, l'esprit nettement meublé de renseignements précis, Madame Vigée-Le Brun était toute désignée pour prêter son nom à une opération fructueuse et relativement véridique. Elle s'y décida, moins par amour-propre que par désir de se défendre devant la postérité de pénibles légendes qui avaient pesé longtemps sur sa réputation. Elle écrivait à Aimé Martin en lui parlant de ses chagrins et des calomnies qui avaient assombri sa vie, en apparence si heureuse; elle lui annonçait, en même

temps, l'envoi des premiers cahiers où elle essayait de se raconter : « Enfin, mon bien bon, j'ai commencé ce que vous m'aviez recommandé depuis plusieurs années. Vous savez combien j'avais d'aversion pour faire ce que vous appelez mes Mémoires, car il faut bien, malgré tous les événements dont j'ai été spectatrice, que je parle de moi. Ce moi est si ennuyeux pour les autres que, vrai, sous ce rapport, j'y avais renoncé; mais M. de Gaspariny, qui comme vous m'a pressée de les écrire, m'y détermine en me disant : « Eh « bien, Madame, si vous ne les faites pas vous-« même, on les fera après vous, et Dieu sait « ce qu'on y écrira! » J'ai compris cette raison, ayant été souvent si méconnue, si calomniée, que je me suis décidée, depuis six mois, à noter à mesure ce dont je me rappelle dans tous les temps, dans tous les lieux. Vous n'y verrez ni style, ni phrase, ni période. Je trace seulement les faits avec simplicité et vérité, comme on écrit une lettre à son amie. » Cette première rédaction, dont on peut juger par quelques pages conservées, était, en effet, assez informe; style, phrase et période y furent ajoutés avec abondance, parfois aux dépens de la vérité.

Les inexactitudes de détail, les fausses dates, les confusions qu'on peut relever à chaque instant dans les *Souvenirs,* n'enlèvent rien à l'intérêt de ce livre charmant et la couleur générale en reste juste. Quelques-unes des erreurs, d'ailleurs, sont imputables à Madame Vigée-Le Brun elle-même. L'âge qu'elle avait, lorsqu'elle consulta sa mémoire, excuse quelques défaillances, et l'on n'est point fâché, d'autre part, de rencontrer çà et là une preuve nouvelle d'authenticité dans la façon dont un esprit féminin défigure la réalité. Les préventions d'une amitié trop ardente ou celles d'un ressentiment inapaisé troublent également le jugement de la bonne dame. Elle omet volontiers ce qui peut lui être désagréable ; ainsi ne nomme-t-elle pas une seule fois Madame Labille-Guiard, qui est entrée en même temps qu'elle à l'Académie et dont la rivalité grandissante lui a été pénible pendant tant d'années. Deux ou trois allusions perfides ne suffisent pas à renseigner sur cette artiste qu'elle voudrait faire oublier et à qui l'avenir, plus équitable, ménage une juste revanche.

C'est sur la période la plus intéressante de sa vie que Madame Vigée-Le Brun a fait paraître le moins de pages. Nous savons par le

menu l'histoire de ses pérégrinations à travers l'Europe, et il suffit presque, pour satisfaire le lecteur, de préciser la chronologie quelque peu flottante de ses notes de voyage. Notre curiosité est plus exigeante pour l'époque qui précède la Révolution et fut le plus beau moment de sa production de peintre. Si nombreux qu'ils paraissent, les détails donnés sur ce temps nous semblent, à juste titre, incomplets. C'est là surtout que les rectifications de noms, de dates et de jugements sont nécessaires ; c'est là que les témoignages contemporains, les correspondances administratives ou privées, les critiques des expositions, les papiers de famille, permettent d'esquisser, dans la marge de l'autobiographie complaisante, une biographie nouvelle et plus vraie.

I

(1755-1782)

ÉLISABETH-LOUISE VIGÉE est née à Paris, rue Coq-Héron, le 16 avril 1755. Comme plusieurs des bons peintres du siècle, elle sort d'une famille d'artistes ; son père, Louis Vigée, est un portraitiste qui appartient à l'Académie de Saint-Luc, aux salons de laquelle il exposa ses ouvrages ; il est connu par des pastels honorables, de ceux qui font cortège de fort loin aux chefs-d'œuvre de La Tour et de Perroneau. Le sentiment filial a dicté le jugement des *Souvenirs* (dont nous citons de préférence le texte original) : « Mon père était rempli de talent et d'esprit. Une gaieté si vraie qu'elle se communiquait aisément. Il peignait avec une facilité extrême le portrait au pastel ; j'en ai vu de lui dignes

du fameux La Tour. Avant son mariage, il peignit à l'huile dans le genre de Watteau ; j'en ai un chez moi, plein de finesse et d'une charmante couleur. »

Vigée était un homme bon, aimant son art, spirituel et gai à la façon française d'autrefois, qui savait amuser ses modèles en contant l'anecdote et lutiner les grisettes du quartier sans cesser d'adorer sa femme. Celle-ci, Jeanne Messain, sortait d'une famille paysanne des environs de Neufchâteau ; elle était belle, et c'est à ce sang de Lorraine que sa fille dut la grâce des traits et la fraîcheur délicate du teint.

L'enfance d'Élisabeth, racontée par elle dans ses papiers inédits, est celle de toutes les petites Parisiennes de sa classe. En nourrice dans la banlieue, puis en sevrage chez des cultivateurs d'Épernon, elle revient à cinq ans chez ses parents, pour être mise aussitôt au couvent. C'est une sévère maison pour une petite fille au cœur tendre, que cette Trinité de la rue de Charonne, au faubourg Saint-Antoine ; elle y développe à l'excès une sensibilité qui la fait crier au dortoir, quand s'éteint la lampe, fuir à l'approche du curé dont l'habit noir l'effraie. Sa joie est de crayonner les jours

de vacances, comme elle le voit faire à son père : elle barbouille sur les murs, sur les livres et les cahiers de ses compagnes. C'est une vocation qui se révèle. « J'avais alors sept ans et demi, raconte-t-elle ; mon père avait chez lui des élèves qui dessinaient à la lampe des têtes d'après nature. Un soir, je voulus aussi m'y établir ; ces jeunes messieurs se moquèrent de moi, prirent les meilleures places. Je me mis derrière eux et dessinai une tête à barbe, modèle de ce temps-là. Quand je la montrai à mon père, il en fut si content qu'il me dit : « Tu es née peintre, mon enfant, ou il n'en « sera jamais. »

L'enfant est d'une santé si frêle que les parents se décident à la reprendre à onze ans, après sa première communion. Elle trouve à la maison un frère plus jeune qu'elle de trois ans et demi, garçon vif et bouillant, qui sera l'aimable poète Étienne Vigée : « Il était l'enfant gâté de ma mère, étant joli comme un ange, moi laide, ce qui déplaisait à ma mère, mais j'en étais dédommagée par mon père, qui me gâtait. » Les soupers sans-façon du bon Vigée étaient fameux parmi les artistes. Les enfants quittaient la table avant le dessert, et de leurs lits entendaient les rires

déchaînés et les chansons. Davesne, un confrère de l'Académie de Saint-Luc, et Poinsinet, l'auteur dramatique, récitaient de la poésie légère ; Doyen, qui passait alors pour un grand peintre et qui avait au moins de grandes idées sur la peinture, les développait volontiers et avec chaleur. Il les semait dans l'esprit d'Élisabeth, qui l'écoutait en l'admirant, ses beaux yeux brillant dans son maigre visage. Ses premières impressions s'effacent dans la grande douleur que lui cause la mort de son père, en mai 1768 ; c'est Doyen, le meilleur ami du défunt, qui devient le premier conseiller de l'adolescente ; l'arrachant à son chagrin, il lui remet les crayons à la main et l'engage à aborder le pastel et l'huile. « Doyen, dit-elle, voulait me persuader que mes dessins étaient dignes de lui ; il m'en achetait ou en faisait le semblant..... Je n'avais pas besoin d'être encouragée, car je n'avais pas d'autre bonheur que de pouvoir me perfectionner. Mon plus grand plaisir était d'aller voir des tableaux, et lorsque j'entendais parler de peinture, le cœur me battait. » Ces dispositions étaient précieuses à cultiver : après toute une vie de labeur, le bon Vigée ne laissait à partager, entre sa femme et ses enfants, qu'un héritage

de 35,339 livres, et la jeune fille avait à assurer seule l'indépendance de sa vie.

Elle a rencontré une amie, à peine son aînée, qui a les mêmes goûts, la même éducation, et va travailler avec elle. C'est Rosalie Bocquet, fille d'un peintre éventailliste, qui tient boutique au quartier Saint-Denis, lui-même fils d'un peintre du Roi, et frère d'André Bocquet, dessinateur des Menus. Par sa mère, fille de Noël Hallé, Mademoiselle Bocquet (plus tard Madame Filleul) descend d'une autre lignée d'artistes. Elle n'a pas seulement le charme d'une hérédité affinée, elle a encore celui d'une beauté accomplie ; mais Élisabeth ne nous laisse pas ignorer qu'elle-même est tout à fait transformée, et qu'à quatorze ans elle est devenue assez jolie fille pour trouver des soupirants. « J'étais si forte, dit-elle, et si formée, qu'on me donnait seize ans. C'est alors qu'on commença à vouloir me séduire ; mais j'étais tellement occupée de l'étude de mon art que je ne pouvais penser à autre chose. » Tout au plus remarquait-elle, en se promenant avec sa mère, le dimanche, aux Tuileries, que les compliments n'allaient pas seulement à celle-ci. Rosalie Bocquet et Élisabeth Vigée dessinent ensemble d'après l'an-

tique, chez Briard, de l'Académie royale, qui a son atelier au Louvre et donne volontiers des leçons aux jeunes personnes. Elles sont suivies de leur bonne, portant le petit dîner dans un panier, et il leur arrive d'acheter « des morceaux de bœuf à la mode » au portier du Louvre.

Briard n'est qu'un maître sans talent ; mais, un jour, les écolières font la connaissance d'un autre habitant du palais, Joseph Vernet, dont les conseils ont plus d'autorité. Elles se lient avec la petite Émilie, sa fille, qui épousera plus tard l'architecte Chalgrin. Vernet prend en amitié ces jeunes filles si laborieuses, si désireuses de réussir. Il leur recommande d'étudier surtout la nature, mais aussi les grands maîtres italiens et flamands. La mère d'Élisabeth la mène au Luxembourg, dans la galerie des Rubens, puis dans ces collections libéralement ouvertes aux artistes par le duc d'Orléans, au Palais-Royal, et par le duc de Praslin, le marquis de Lévis, le receveur général des Finances Randon de Boisset. Ses premières impressions d'art sont à noter : « Dès que j'entrais dans une de ces riches galeries, on pouvait exactement me comparer à l'abeille, tant j'y récoltais de connaissances

et de souvenirs utiles à mon art, tout en m'enivrant de jouissances dans la contemplation des grands maîtres. En outre, pour me fortifier, je copiais quelques tableaux de Rubens, quelques têtes de Rembrandt, de Van Dyck, et quelques têtes de jeunes filles de Greuze, parce que ces dernières m'expliquaient fortement les semitons qui se trouvent dans les carnations délicates; Van Dyck les explique aussi, mais plus finement. Je dois à ce travail l'étude si importante de la dégradation des lumières sur les parties saillantes d'une tête, dégradation que j'ai tant admirée dans les têtes de Raphaël, qui réunissent, il est vrai, toutes les perfections. »

Madame Vigée s'est remariée ; elle est devenue Madame Le Fèvre ; le riche joaillier qui l'a épousée a pris la jeune artiste dans sa maison, située rue Saint-Honoré, au coin de la place du Palais-Royal. C'est un vilain beau-père, qu'elle déclare avare et jaloux, et qui s'approprie tout ce qu'elle commence à gagner. Elle a fait, comme il est d'usage, ses tableaux de début en prenant les modèles dans sa propre famille : sa mère au pastel en sultane, son frère en écolier, M. Le Fèvre « en

bonnet de nuit et en robe de chambre » ; son chef-d'œuvre d'alors, peint à quinze ans et demi, est un portrait ovale de sa mère ; le joli visage est presque de face et les épaules sont recouvertes d'une pelisse de satin blanc brodée d'une fourrure de cygne. Parmi les voisins ou connaissances, Élisabeth représente une aimable Madame Suzanne, dont le mari est sculpteur de l'Académie de Saint-Luc; les époux Baudelaire et leurs filles ; Mademoiselle Pagelle, marchande de modes de la Dauphine, et son commis. Puis viennent les premières commandes de gens de qualité : elle peint Madame d'Aguesseau et son chien, la comtesse de La Vieuville, le marquis de Choiseul, le comte de La Blache, maréchal de camp, qui vient d'hériter de Pâris-Duverney, et la comtesse, née Gaillard de Beaumanoir. Ces portraits sont d'un dessin sage, assez vivants, sans qu'aucune personnalité d'artiste s'y reconnaisse; on y sent surtout qu'elle a reçu les conseils de Greuze, qui sont venus compléter ceux de Vernet.

On l'invite beaucoup à dîner, pour sa jolie tournure et sa grâce. Chez le sculpteur Lemoyne, où se réunit une société distinguée, elle voit les célébrités du temps, La Tour, Lekain,

Grétry, l'avocat Gerbier ; et la gaieté des repas s'achève dans ces chansons du dessert, supplice des jeunes demoiselles, dont son talent la dispense. C'est dans ces réunions qu'elle va créer sa clientèle, et elle commence à tenir, à partir de 1773, la liste annuelle des commandes, où souvent les noms sont étrangement défigurés, mais où se trouvent des indications précises sur son activité et les différents mondes qu'elle fréquente.

Elle débute, cette année-là, par M. de Roissy et sa femme, fille de Gerbier, Mademoiselle du Petit-Thouars et le comte du Barry. Ce dernier, grand ami des arts et connaisseur en toutes sortes de beautés, n'est autre que le fameux « Roué » ; il pourrait déjà l'introduire à la Cour, par les cabinets de la favorite, sa belle-sœur ; mais le peintre de Marie-Antoinette y entrera plus tard par une meilleure porte. De jolies femmes s'adressent à elle ; leurs louanges, le succès qu'obtient leur image, vont contribuer à diriger de préférence la jeune fille vers les portraits féminins. Elle a entendu chanter, chez Lemoyne, l'adorable Madame de Bonneuil, qui ne saura point vieillir et qu'elle retrouvera, sous le Consulat, belle-mère de Regnault de Saint-

Jean-d'Angély, et toujours avec sa « fraîcheur de rose » ; sa sœur, Madame Thilorier, est la femme de l'avocat au Parlement, et l'artiste aura plusieurs fois l'occasion de les peindre l'une et l'autre. Elle se lie surtout avec Madame de Verdun, femme du fermier général, qui possède le château de Colombes. « Madame de Verdun, écrira-t-elle sous la Restauration, peut être citée pour son esprit à la fois si fin et si naturel ; la bonté, la gaieté de son caractère la faisaient rechercher généralement, et je puis regarder comme un bonheur de ma vie qu'elle ait été la première et qu'elle soit encore ma meilleure amie. »

Reçue à Colombes, Élisabeth Vigée y voyait une autre société « composée d'artistes, de gens de lettres et d'hommes spirituels », parmi lesquels Carmontelle, intime du maître de la maison, l'auteur de ces aimables « proverbes » qu'on jouait de tous côtés sur les scènes particulières. La jeune fille était partout remarquée pour sa beauté épanouie, ce qui ne laissait pas de la gêner dans l'exercice de sa profession : « Plusieurs amateurs de ma figure, raconte-t-elle, me faisaient peindre la leur, dans l'espoir de parvenir à me plaire... ; dès que je m'apercevais qu'ils voulaient me faire des

MADAME VIGÉE-LE BRUN
1800
(Académie Impériale de Saint-Pétersbourg)

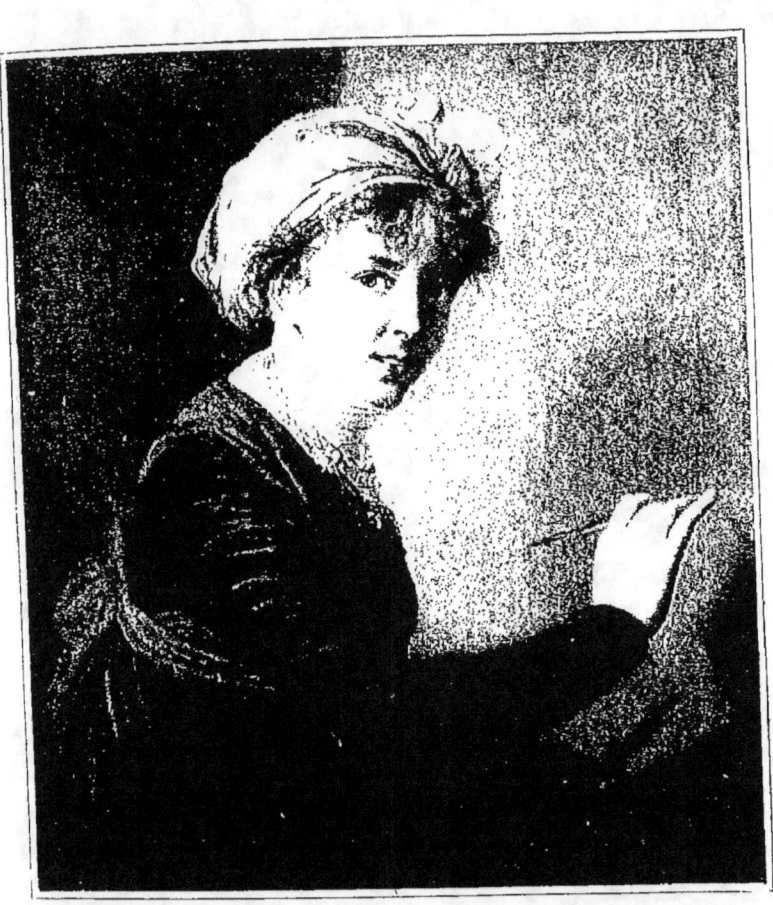

yeux tendres, je les peignais à *regards perdus*, ce qui s'oppose à ce que l'on regarde le peintre. Alors, au moindre mouvement que faisait leur prunelle de mon côté, je leur disais : *J'en suis aux yeux;* cela les contrariait un peu, comme vous pouvez croire, et ma mère, qui ne me quittait pas et que j'avais mise dans ma confidence, riait tout bas. » Les souvenirs imprimés ne nomment que le marquis de Choiseul parmi ces galants ; les manuscrits ajoutent Jean du Barry et insistent sur un comte de Brie, qui vint se faire peindre en 1774 : « Il devint amoureux forcené de moi ; il ne pouvait me parler ; ma mère ne me quittant pas aux séances, il me suivait partout et, ne pouvant avoir la facilité de me parler, il laissa un jour, sur la commode de ma mère, des titres de rente, je me rappelle encore, 19,000 francs. Ma mère, sitôt qu'il fut parti, vit ces papiers et, furieuse, lorsqu'il revint le lendemain, elle les lui rendit avec indignation et lui défendit sa porte ; mais toujours il me suivait partout. » On verra que M. de Brie essaya de se venger du dédain de cette jeune vertu, au moment de son mariage.

« A cette époque, réellement, la beauté était une illustration » ; Mademoiselle Vigée

faisait sensation avec Mademoiselle Bocquet, quand elles paraissaient sur le boulevard du Temple, où, le jeudi, la société élégante se promenait en voiture; les jeunes gens à cheval caracolaient autour d'elles, et les petits maîtres, dans les allées, les lorgnaient au passage. Elles fréquentaient, aux Champs-Élysées, les grands concerts d'orchestre du Colisée, où, sur le vaste perron de la salle, le duc de Chartres et ses amis dévisageaient les femmes et les moquaient. Elles allaient, aux soirs d'été, voir tirer les feux d'artifice au Wauxhall; mais leur meilleur plaisir était la jolie promenade du Palais-Royal, avec cette large allée abritée d'arbres énormes, où les jeunes filles venaient le dimanche, après la grand'messe, montrer leurs claires toilettes de printemps. Le Palais-Royal n'était pas encore envahi par la mauvaise compagnie, qui se confinait dans les quinconces; on s'y promenait sans inconvénient, même le soir, après les représentations de l'Opéra, dont la salle était voisine, et qui finissaient à huit heures et demie. Ces soirées, qui ne se prolongeaient pas trop tard, ces musiques au clair de lune, où des artistes et des amateurs jouaient de la harpe et du violon, où l'on entendait en plein air les virtuoses du

chant, Garat et Azevedo, toute cette élégance paisible de la vie de Paris où le luxe impur ne s'étalait point, ont laissé dans l'esprit d'Élisabeth Vigée un délicieux souvenir.

Au retour de telles promenades, il était pénible d'aller dormir dans un recoin sans air, au pied du lit maternel, en ce logis d'un beau-père tyrannique et grognon. Elle ne connaissait la campagne, dont elle devait tant jouir plus tard, que par le pitoyable Chaillot, où M. Le Fèvre avait loué une bicoque; on y allait, du samedi au lundi, voir pousser les haricots et les capucines, et, toute la journée du dimanche, les garçons de boutique, réunis dans le voisinage, tiraient bruyamment des coups de fusil sur les oiseaux. Mais des amis bienveillants, le ménage Suzanne, ouvrirent à l'imagination d'Élisabeth le trésor des belles résidences royales et princières des environs de Paris. Elle vit, grâce à eux, Sceaux avec son double parc, celui de Le Nôtre et celui de la nature, que le duc de Penthièvre livrait libéralement au public ; Chantilly, avec ses lacs et ses rivières, et la somptuosité de la résidence des Condé ; Marly, avec ses cascades, ses marbres et ses salles de verdure. Un matin, à Marly, elle rencontra Marie-An-

toinette se promenant avec plusieurs dames en robe blanche, toutes, « si jeunes, si jolies, dit-elle, qu'elles me firent l'effet d'une apparition ; j'étais avec ma mère et je m'éloignais, quand la Reine eut la bonté de m'arrêter, m'engageant à continuer ma promenade partout où il me plairait ». C'était la première fois que l'artiste voyait celle qui devait être son plus cher modèle et de qui elle a toujours parlé avec une affectueuse émotion.

Un incident pénible troubla un instant sa jeune carrière. Le système des corporations étendait ses abus jusque dans les arts, où il fallait être, ainsi qu'en tout autre travail, apprenti ou maître. Comme Mademoiselle Vigée travaillait sans titre, on se présenta chez elle pour saisir son atelier. Elle offrit alors de se faire recevoir maître-peintre à l'Académie de Saint-Luc, et ses démarches l'y firent agréer par lettres du 25 octobre 1774. Elle exposa, à cet effet, quelques œuvres à l'hôtel Jabach, rue Saint-Merri, où cette modeste confrérie réunissait les travaux de ses membres. Plus d'un véritable artiste s'était révélé dans ces expositions secondaires, moins solennelles que celles de l'Académie royale,

et la dernière eut lieu au mois d'août 1774. Mademoiselle Bocquet y présentait le portrait d'Eisen, adjoint au recteur de l'Académie de Saint-Luc. Une femme d'un mérite plus grand, Madame Guiard, née Adélaïde Labille des Vertus, s'y produisit en même temps qu'Élisabeth Vigée. Ce fut pour toutes deux la première manifestation publique de leur talent, et depuis elles devaient toujours rivaliser, tant dans le monde qu'à l'Académie royale. Voici l'énumération des portraits que le livret de Saint-Luc attribue à la fille de Vigée, et dont aucun nom ne se retrouve dans la liste qu'elle a dressée de ses œuvres :

Le portrait de M. Dumesnil, recteur. (Ce tableau a été donné par l'auteur pour sa réception à l'Académie.) — La Peinture, la Poésie et la Musique, sous des figures de femmes qui les caractérisent. (Ces trois tableaux sont peints à l'huile et portent 2 pieds 6 pouces de haut sur 2 pieds de large.) — Le portrait de M.***. Il est représenté jouant de la lyre. (Ce tableau est peint à l'huile.) — Celui de M. Le Comte. Il est vu dans son cabinet avec un globe et des livres. — Le portrait de M. Fournier, conseiller de l'Académie de Saint-Luc. — Le portrait de Mademoiselle de***, en buste. (Tableau au pastel, de forme ovale.) — Plusieurs portraits et têtes d'études sous le même numéro.

L'artiste fut mise à la mode par le succès qu'obtinrent ces portraits auprès d'un public

curieux de jeunes talents, qui aimait à les découvrir aux expositions de Saint-Luc. Dès l'année suivante, ses commandes augmentent en nombre et surtout en qualité. Quelques nobles étrangers s'adressent à elle ; tel le comte Schouvaloff, autrefois l'amant de l'impératrice Élisabeth de Russie, que recommandent aux Parisiens l'amitié de Voltaire et la fondation de l'Académie des Arts de Saint-Pétersbourg ; il joint « une politesse bienveillante à un ton parfait ». Élisabeth peint encore le prince de Nassau, un des grands batailleurs de l'époque, qui a commencé sa vie en accompagnant Bougainville autour du monde, le comte de Deux-Ponts, puis, en 1775, Madame de Laborde, Mademoiselle de Cossé, M. de Montville, homme aimable et fort répandu, et Madame de Montville ; la spirituelle Madame Denis, nièce de Voltaire ; Mademoiselle Julie Carreau, qui réunit chez elle des gens de lettres et des personnes de qualité, et qui plus tard épousera Talma. Tout ce monde est agréable au peintre et sert sa renommée ; puis une heureuse rencontre l'introduit chez la princesse de Rohan-Rochefort, née Orléans-Rothelin, femme « très spirituelle, mais tête légère », dont le milieu, qu'elle nous décrit, initie de

plus près la jeune fille aux nobles manières :
« Le fond de sa société se composait de la
belle comtesse de Brionne et de sa fille, la
princesse de Lorraine, du duc de Choiseul, du
cardinal de Rohan, de M. de Rulhières, l'auteur des *Disputes;* mais le plus aimable de tous
les convives était sans contredit le duc de
Lauzun ; on n'a jamais eu autant d'esprit et de
gaieté... Nous n'étions jamais plus de dix ou
douze à table. C'était à qui serait le plus
aimable et le plus spirituel. J'écoutais seulement, comme vous pouvez croire, et, quoique
trop jeune pour apprécier entièrement le
charme de cette conversation, elle me dégoûtait de beaucoup d'autres. »

Mademoiselle Vigée peignit une partie de
la famille du prince de Rohan-Rochefort, son
fils le prince Jules, Mademoiselle de Rochefort ;
et, bientôt après, les noms les plus relevés se
pressent sur ses listes. C'est la princesse de
Craon, le prince et la princesse de Montbarrey,
Mesdames de Lamoignon et de Montmorin ;
des étrangères, comme la duchesse d'Arenberg,
une comtesse Potocka, une Milady Berkeley,
et aussi la belle Madame Grant, un jour princesse de Talleyrand et que l'artiste peindra à
trois époques de sa vie. Les critiques déjà

remarquent son talent; on trouve dans l'*Almanach sur les Peintres* le premier jugement publié sur elle : « Mademoiselle Vigée a pris la route d'une artiste qui veut se faire une grande réputation. Remplie du désir d'exceller, elle écoute avec douceur et ses émules et ses maîtres dans l'art de rendre le portrait avec vérité. Déjà ceux qui sortent de son atelier se ressentent de ses heureuses impressions; ils sont composés avec goût; le sentiment y brille, les habillements y sont bien faits et sa couleur est vigoureuse. » Ces lignes élogieuses sont signées du nom de Le Brun.

La renommée de l'artiste s'étend de jour en jour; elle ne néglige rien pour l'entretenir, ni la parure de sa personne, ni les attentions délicates pour ses modèles, ni les fréquentations profitables. Elle a des amis parmi les abbés lettrés qui sont les conseillers du beau monde : l'abbé Giroux, qui lui amène le prince de Nassau, l'abbé Arnaud, le fameux gluckiste, qui la prône auprès de ses confrères de l'Académie française. Elle s'acquiert la protection de cette puissante compagnie, en lui faisant hommage de deux portraits manquant à sa collection, ceux de La Bruyère et du cardinal

de Fleury, peints par elle d'après des gravures.
Elle les a offerts par une lettre charmante,
dont lecture a été donnée dans la séance du
9 août 1775 : « L'Académie, lit-on au registre
des procès-verbaux, a chargé M. le Secrétaire
de lui écrire pour la remercier, et en même
temps a donné d'une voix unanime à Mademoiselle Vigée ses entrées à toutes les séances
publiques. » Elle conserva toujours la lettre
que D'Alembert, secrétaire perpétuel, écrivit
au nom de l'Académie : « Ces deux portraits,
disait-il, en lui retraçant deux hommes dont le
nom lui est cher, lui rappelleront sans cesse,
Mademoiselle, le souvenir de tout ce qu'elle
vous doit et qu'elle est flattée de vous devoir :
ils seront de plus, à ses yeux, un monument
durable de vos talents, qui lui étaient déjà
connus par la voix publique, et qui sont encore
relevés en vous par l'esprit, par les grâces et
par la plus aimable modestie. » Outre le bruit
fait autour de ce don, l'artiste y gagna l'honneur d'une visite de ce petit homme sec, froid
et parfaitement poli qu'était D'Alembert : « Il
resta longtemps, écrit-elle, et parcourut mon
atelier en me disant mille choses flatteuses.
Je n'ai jamais oublié qu'il venait de sortir,
quand une grande dame, qui s'était trouvée là,

me demanda si j'avais fait d'après nature ces portraits de La Bruyère et de Fleury, dont on venait de parler : — « Je suis un peu trop jeune pour cela, répondis-je sans pouvoir m'empêcher de rire, mais fort contente pour la pauvre dame que l'académicien fût parti. »

La gracieuse personne d'Élisabeth Vigée, devenue si importante, ne tarde pas à être recherchée en mariage. Toute à son art et à ses jeunes ambitions, elle ne pense guère à changer de vie, et la seule raison qui l'y déciderait serait de quitter une maison qui lui est devenue insupportable. Elle n'est point armée, d'ailleurs, pour se défendre contre l'offre d'une union fâcheuse, surtout quand elle se présente sous des formes qui peuvent séduire une âme d'artiste. Son beau-père est venu habiter rue de Cléry, dans l'hôtel Lubert, où demeure le fils de Pierre Le Brun, jadis fameux marchand de curiosités de la rue Saint-Honoré; le jeune homme a continué le commerce des tableaux et dirige comme expert, avec Pierre Rémy, les ventes importantes. Il a dans son appartement de précieux morceaux de toutes les écoles; Élisabeth, ravie d'un tel voisinage, fréquente les tableaux et le marchand ; elle est reconnais-

sante qu'on lui prête chez elle les plus belles
toiles pour les étudier ou les copier. Le Brun,
qui n'est point sot et qui est lui-même peintre
de portraits médiocres, a deviné l'avenir brillant et lucratif réservé au talent de la jeune
fille ; bien fait de sa personne, obligeant, enjôleur, il l'entoure de flatteries et de prévenances. Il a écrit d'elle les premiers éloges
que sa jeunesse ait eu à savourer sur le papier
imprimé. Après six mois de voisinage et de
cour discrète, il se déclare. On le croit plus
riche qu'il ne l'est, la splendeur de son logis,
qui n'est qu'un magasin, faisant illusion à la
mère autant qu'à la fille ; elles ignorent à quel
point il est joueur et coureur de tripots. Le
portrait de Le Brun peint par lui-même, qui
est de l'époque tardive où il organisa le Muséum
national, révèle fort bien le personnage. Vêtu
d'un habit bleu barbeau et coiffé d'un feutre
noir, il feuillette d'une main la collection d'estampes de maîtres qu'il a publiée, et tient de
l'autre la palette qui n'eût pas suffi à illustrer
son nom; un camée brille à son doigt, un autre
est planté dans sa cravate blanche ; c'est un
homme important et qui veut qu'on le sache ;
mais le regard faux et libertin, dans le visage
usé, montre avec trop d'évidence qu'Élisa-

beth n'a pas fixé sa vie dans une union sans nuage.

La demande agréée, le mariage fut célébré dans l'intimité, avec la dispense de deux bans, en l'église Saint-Eustache, le 11 janvier 1776. Jean-Baptiste-Pierre Le Brun, bourgeois de Paris, est porté sur l'acte comme âgé de près de vingt-huit ans; Élisabeth-Louise Vigée, comme âgée de vingt ans et demi. Les deux mères sont présentes, et les témoins de l'épouse, outre son beau-père, sont maître Jean-Antoine Desfont, notaire au Châtelet, et maître Pierre Delépine, acolyte du diocèse de Paris. Le mariage est tenu quelque temps secret; Le Brun, ayant dû épouser la fille d'un Hollandais « avec lequel il faisait un grand commerce en tableaux », n'a point voulu le déclarer, paraît-il, avant la fin de ses affaires. Cet arrangement ne va pas sans inconvénients, car beaucoup de gens, croyant simplement à un projet, viennent trouver la jeune femme pour tâcher de l'en détourner; son ami Aubert, joaillier de la Couronne, l'assure « qu'elle ferait mieux de s'attacher une pierre au cou et de se jeter dans la rivière plutôt que d'épouser Le Brun ». La jeune duchesse d'Arenberg, Madame de Canillac et Madame de Souza,

ambassadrice de Portugal, lui portent aussi leurs conseils tardifs. La pauvre enfant pleure après ces visites ; mais elle se console d'illusions et croit d'autant plus aisément à l'exagération de la médisance que les calomnies ne l'épargnent pas elle-même. Le mari a dû intervenir, un mois après leur mariage, auprès du commissaire de son quartier, pour la défendre contre les assiduités insultantes de l'infatigable comte de Brie. Il le dénonce comme auteur de propos outrageants pour l'honneur de sa femme et de deux lettres anonymes, « dans lesquelles il fait passer ladite Vigée pour une fille prostituée à tout venant », notamment « au sieur abbé Giroux, au sieur abbé Arnaud et au sieur Cazes ». Tels sont les premiers amants qu'on prête à Madame Vigée-Le Brun, liste mensongère que la méchanceté allongera au cours de sa vie.

Les époux entraient en ménage avec une petite fortune et des revenus suffisamment assurés pour leur permettre de payer, par échéances, l'hôtel qu'ils habitaient et que le chevalier de Lubert et sa sœur cédaient pour 200,000 livres. Les apports de Le Brun étaient évalués à 85,272 livres en tableaux, 9,960 livres en meubles, 12,599 livres versées pour le pre-

mier paiement de l'hôtel Lubert, et 6,320 livres de créances contre 29,390 livres de dettes ; Mademoiselle Vigée apportait en dot 15,242 livres, dont 7,793 représentent sa part de l'héritage paternel et 7,449 son « épargne de peinture », ses meubles, linges et bijoux. Ce dernier chiffre peut sembler mince, car c'est plus de 16,000 livres qu'a mis de côté, « dans son art de peinture », Rosalie Bocquet, lorsqu'elle épouse, l'année suivante, M. Filleul, concierge du château de la Muette. Au reste, dans le mariage Le Brun, les avantages pécuniaires sont, malgré les apparences, au bénéfice du mari. Désormais, celui-ci administrera les revenus du talent de sa jeune femme de la façon la plus égoïste, tout au profit de ses propres intérêts. Elle-même ignore la valeur de l'argent ; c'est Le Brun qui fixe le prix de ses tableaux et en touche le montant. On cite sa réponse à Madame de La Guiche lui offrant mille écus pour son portrait : « Non, je ne puis le faire à moins de cent louis ; y a-t-il cent louis dans mille écus ? »

Une requête au prévôt de Paris, dont le brouillon s'est égaré dans les papiers de Le Brun, révèle que la vie du ménage, en ses premières années, fut parfois bien difficile. Le

JEANNE-JULIE-LOUISE LE BRUN

FILLE DE L'ARTISTE

1792

(Musée de Bologne)

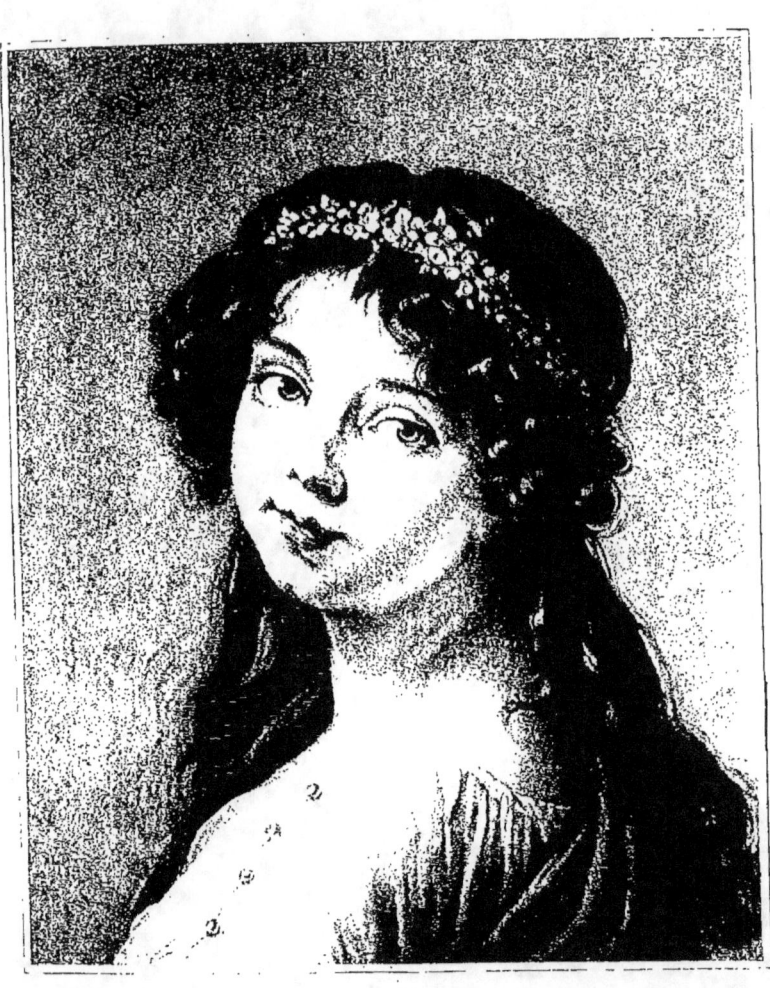

mari avait dû accepter un jour l'idée d'une séparation de biens. La « suppliante », rappelant les conditions de son contrat, « espérait qu'avec une pareille dot, le talent qu'elle avait dans l'art de la peinture, son travail, celui de son mari et le commerce qu'il pourrait faire, elle pourrait vivre tranquillement à l'abri de la gêne et de la détresse; mais elle s'est cruellement trompée. Son mari, par de fausses spéculations, a fait des pertes très considérables, de sorte qu'il a été obligé de faire beaucoup de dettes et se trouve actuellement poursuivi par ses créanciers. La suppliante se trouve en ce moment exposée à être réduite à la dernière misère; elle ne voit d'autre moyen pour empêcher la dissipation totale de sa fortune que d'intenter l'action qui lui est ouverte par la loi, qui est sa séparation de biens, et c'est pour y parvenir qu'elle a été conseillée d'avoir recours à votre autorité. » Cette démarche n'eut pas de suite, et la séparation des époux ne fut prononcée qu'au temps du divorce révolutionnaire.

Les affaires du marchand se rétablirent peu à peu, surtout par l'heureuse administration des gains de sa jeune femme. Il fit construire alors, dans la cour de son hôtel, cette fameuse

salle de vente qui aida au développement de son commerce et fut assez spacieuse pour servir d'église pendant la Révolution. Dans la notice qu'il écrivit alors sur « la citoyenne Le Brun », il rendit un hommage ému et reconnaissant à sa supériorité, mais sans hésiter le moins du monde à s'attribuer une part dans ses succès : « Le sort qui me la destinait pour femme lui réservait les moyens de cultiver un art auquel je m'étais voué moi-même et où... je pouvais faire passer sous ses yeux tout ce que les grandes Écoles des maîtres les plus célèbres offrent de plus beau et de plus précieux dans tous les genres... Nous travaillâmes donc à l'envi l'un de l'autre, et ce que j'avais prévu arriva; c'est qu'entretenue sans cesse dans son amour pour la peinture par l'aspect des beaux tableaux qui remplissaient mes magasins, placée dans un rapport continuel avec les chefs-d'œuvre des Rubens, des Rembrandt, des Guide et des Albane, la citoyenne Le Brun atteignit ce degré de perfection qui lui a fait assigner, depuis plusieurs années, une des premières places parmi les grands peintres de notre École. »

Dès l'année de son mariage, Madame Le

Brun fut admise à travailler pour la Cour. Sa première commande lui fut sans doute procurée par Chalgrin, intendant des Bâtiments de Monsieur, comte de Provence. Le 30 novembre 1776, le frère du Roi ordonnançait une somme de 2,320 livres pour le paiement de son portrait original et de plusieurs copies. Il y avait en tout douze toiles semblables, ce qui ne met pas chacune d'elles à un haut prix; l'opération était cependant fructueuse, l'artiste, pour peindre son original n'ayant eu nullement la peine d'aller à Versailles; elle ne fit sans doute qu'un simple arrangement d'un autre portrait. Il en fut de même pour celui de la Reine, qui est mentionné parmi des présents royaux : « Fourni par la dame Le Brun, peintre, un portrait de la Reine, accordé par Sa Majesté à M. Élie de Beaumont à l'occasion de la fête des bonnes gens établie dans sa terre de Canon; du prix de 480 livres. » Ces détails n'ont d'autre intérêt que de montrer par quels modestes travaux Madame Le Brun commence à se faire connaître à la Cour. On trouve, l'année suivante, au compte des dépenses imprévues : « Mémoire de deux portraits de la Reine, ovales, en buste et en habit de cour, ordonnés par M. de la Ferté, inten-

dant, contrôleur général des Menus-Plaisirs du Roi, exécutés par Madame Le Brun dans le courant de l'année 1777. » Ces tableaux, évidemment peu importants, étaient estimés 240 livres pièce; un autre fut commandé « avec les mains », et l'artiste, qui n'était pas encore payée en 1779, écrivait en ces termes à Papillon de la Ferté :

> Monsieur,
> Voilà près de deux ans écoulés depuis que j'ai fait quatre portraits de la Reine; dans cet espace de temps, j'ai été payée de deux; il en reste deux autres, l'un de 240 livres, l'autre de 480 livres. Vous me rendriez le plus grand service, si vous vouliez bien me donner une ordonnance extraordinaire pour que je touche cette bagatelle. Ce service serait on ne peut plus agréable à mon mari, dans un moment où on lui manque un payement considérable; faites-moi la grâce d'écouter la requête que j'ai l'honneur de vous représenter, ma reconnaissance sera entière. Je suis, etc.
> LE BRUN.
> Ce 3 juillet 1779.

Les années qui suivent amènent devant les pinceaux de la jeune femme la duchesse de Chartres, qui l'honore déjà d'une particulière bienveillance, la comtesse d'Hunolstein, née Barbantane, la présidente de Becdelièvre, M. de Saint-Priest, ambassadeur à Constantinople, le marquis d'Armaillé et le duc de

Cossé. Ce dernier, qui est le fils du vieux maréchal de Brissac et portera bientôt le titre de duc de Brissac, passe pour un des meilleurs amateurs du temps; il a réuni, en son hôtel de la rue de Grenelle, une précieuse collection de livres, de curiosités et de peintures de maîtres, que Madame Vigée-Le Brun a souvent parcourue. C'est pour M. de Cossé qu'elle a fait cette « copie d'un portrait de Madame du Barry » que l'amant empressé, au premier temps de sa liaison, tient à posséder parmi ses trésors. M. de Cossé a pris en amitié la jeune artiste, et lui achète divers tableaux, une « tête penchée », une « femme en lévite », plusieurs têtes d'étude; il lui commande aussi son portrait, en attendant de l'introduire à Louveciennes chez Madame du Barry. Le duc est une excellente caution dans la société d'alors; c'est l'homme qualifié pour conseiller les femmes dans le choix d'un portraitiste, et Madame Le Brun lui doit assurément beaucoup.

Parmi la bourgeoisie, elle peint Madame Lenormand, Madame de Gérando, Madame Monge, Madame Thilorier et les enfants de l'architecte Brongniart, de qui Houdon modèle les bustes. Par un goût fréquent chez les

artistes femmes, elle aime à peindre l'enfance, et fait le portrait du jeune Gros, âgé de sept ans, fils du miniaturiste leur voisin, qui vient jouer souvent dans son atelier. Elle ne se contente pas de « bourrer » l'aimable garçon « de dragées et de poires tapées »; elle lui met le crayon dans les doigts, le fait travailler, encourage sa vocation précoce. Celui-ci s'étonne de voir sur ses tableaux « toujours que des messieurs et des dames, et jamais des chevaux »; et, comme elle avoue ne savoir pas les faire, l'enfant saisit un papier et dessine un cheval le plus exactement du monde. Le petit écolier devait entrer, cinq ans plus tard, dans l'atelier de David et faire un singulier honneur à ces premières leçons de Madame Le Brun, que Gros, devenu un illustre peintre, se rappellera toujours avec affection.

En 1779, advint à Madame Vigée-Le Brun la plus heureuse aventure de sa vie, celle qui, en achevant de la mettre à la mode, devait assurer auprès de la postérité sa popularité la plus durable. Elle fut appelée à Versailles par la reine Marie-Antoinette pour faire d'elle, après tant de copies, un premier portrait d'après nature. « C'est alors que je fis le por-

LA REINE MARIE-ANTOINETTE
1783
(Collection de M. le baron Édouard de Rothschild)

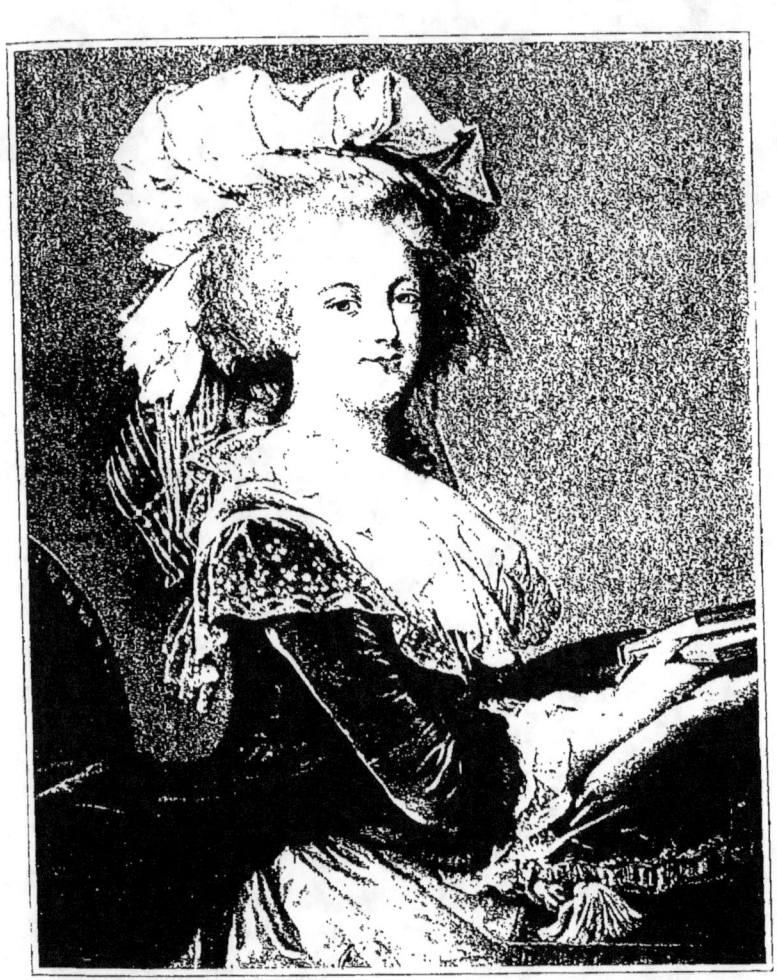

trait qui la représente avec un grand panier, vêtue d'une robe de satin et tenant une rose à la main. Ce portrait était destiné à son frère Joseph II, et la Reine m'en ordonna deux copies. » Il est aisé de désigner ce tableau : c'est le grand portrait en pied, dont l'original est à Vienne, encastré dans une boiserie des appartements de la Hofburg et que mentionnent, sans le nom de l'auteur, les correspondances diplomatiques. Il ne fut pas à l'origine destiné à Joseph II, mais à l'Impératrice elle-même, désireuse ardemment de posséder les traits de sa fille, partie de Vienne tout enfant et dont chacun lui vantait la transformation en belle jeune femme. Marie-Thérèse, dès qu'elle eut la toile, écrivait à Marie-Antoinette : « Votre grand portrait fait mes délices. Ligne a trouvé de la ressemblance, mais il me suffit qu'il représente votre figure, de laquelle je suis bien contente. » Madame Le Brun indique plusieurs copies de sa main ; deux furent commandées par la Reine, l'une pour garder dans ses appartements, l'autre pour envoyer à l'impératrice de Russie ; deux encore furent faites pour M. et Madame de Vergennes. Il reste deux de ces répliques dans les collections de l'État français, dont aucune n'a le collier

de perles qui figure sur l'original de Vienne. On sait qu'il s'établit plus tard, et du vivant même de l'artiste, une confusion assez étrange : le tableau fut gravé par Roger, sous la Restauration, avec le nom du peintre Roslin ; et, bien que cette gravure ait eu une grande diffusion, on ne voit pas que le véritable auteur ait réclamé contre l'erreur commise au profit de son confrère suédois.

Plusieurs maîtres notoires avaient déjà reproduit les traits de la brillante souveraine. Ducreux avaient peint l'Archiduchesse ; Drouais et Duplessis, la Dauphine ; Madame Le Brun sera le peintre de la Reine. Parmi tant d'œuvres de tous les arts, qui font de l'iconographie de Marie-Antoinette une des plus riches et des plus variées qui soient, ses tableaux charmants restent seuls vraiment populaires. Elle a représenté la Reine dans toutes les attitudes, dans tous les costumes ; elle a été, pendant la dernière période de la vie à Versailles, son peintre favori, on pourrait dire officiel, si le mot n'était bien grave pour un talent comme le sien ; elle a multiplié les originaux et les copies, les toiles qui restaient la propriété du Roi, et celles qui, offertes en souvenir aux familiers, aux ambas-

sadeurs, aux cours étrangères, allaient répandre à travers le monde l'image de cette belle reine de France.

Nul de ces ouvrages, il faut bien le dire, n'a de valeur absolue en tant que portrait. La flatterie des artistes a ce privilège de tromper, outre leurs modèles, la postérité. C'est ailleurs qu'il faut chercher la véritable physionomie et les traits exacts de la Reine, sous les pinceaux plus fidèles de Duplessis, de Wertmüller, de Kocharski. Madame Le Brun a mis trop de soin à atténuer les détails fâcheux, les yeux ronds et gros, la lèvre autrichienne; elle a su, du moins, dégager le charme particulier d'une beauté qui fut à la fois incomplète et souveraine, la fierté du regard, l'élégance du port, la fraîcheur éclatante du teint; elle a donné le portrait idéal de Marie-Antoinette, en la peignant telle que celle-ci voulait être peinte et telle que le sentiment public voulait la voir.

Tandis qu'elle travaillait pour la Reine, plusieurs portraits de cour lui étaient commandés. Appelée au Raincy, chez le vieux duc d'Orléans, elle le peignait ainsi que Madame de Montesson, cette femme d'esprit et de sens

devenue l'épouse morganatique du prince : « A l'exception du plaisir que je pris à voir de grandes parties de chasses, écrira-t-elle, je m'ennuyais passablement au Raincy ; mes séances finies, je n'avais de société qui me fût agréable que celle de Madame Berthollet, fort aimable femme qui jouait fort bien de la harpe... A propos de ce voyage, je ne puis me rappeler sans rire une particularité qui, dans le temps, scandalisa beaucoup. Pendant que Madame de Montesson me donnait séance, la vieille princesse de Conti vint un jour lui faire une visite, et cette princesse, en me parlant, m'appela toujours « Mademoiselle ». J'étais alors sur le point d'accoucher de mon premier enfant, ce qui rendait la chose tout à fait étrange. Il est vrai que jadis toutes les grandes dames en agissaient ainsi avec leurs inférieures ; mais cette morgue de la Cour avait fini avec Louis XV. »

Elle peint à ce moment la grosse duchesse de Mazarin, la vicomtesse de Virieu, née Maleteste, dame d'honneur de Madame Sophie, puis le marquis de Montesquiou, écuyer de Monsieur, la marquise de Montesquiou et leur douce belle-fille de quinze ans, qui lui fournit l'occasion de composer un de ses plus sédui-

MADAME GRANT
PLUS TARD PRINCESSE DE TALLEYRAND
1783
(Collection de M. Jacques Doucet)

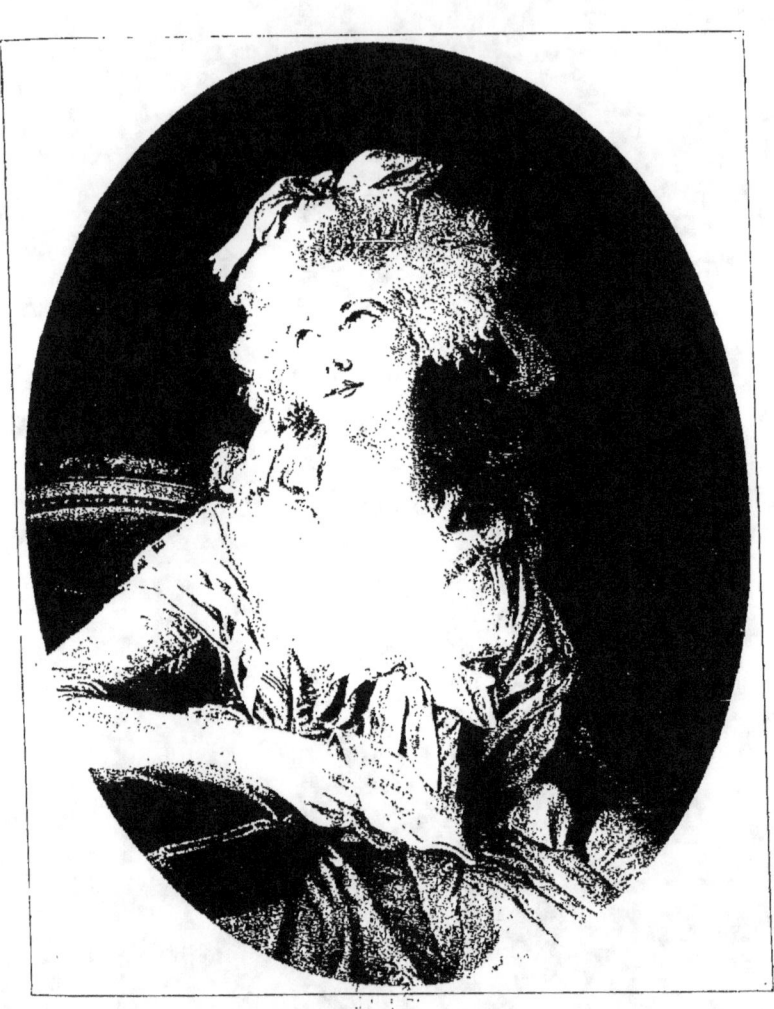

sants portraits de bergère. L'artiste semble
adoptée par cette famille d'honnêtes gens, qui
la fait venir souvent à Maupertuis, où elle
jouit, dans le décor d'une noble demeure, de
la grande hospitalité seigneuriale d'autrefois :
« M. de Montesquiou tenait là véritablement
l'état d'un grand seigneur. Comme il était
écuyer de Monsieur, il lui était facile de mettre
à nos ordres chevaux, calèches et voitures de
toute espèce. Les repas étaient splendides ; le
château était assez vaste pour contenir habi-
tuellement trente ou quarante maîtres, tous
bien logés, parfaitement soignés ; et cette
nombreuse société se renouvelait sans cesse.
La mère et la femme de M. de Montesquiou
avaient pour moi mille bontés. Sa belle-fille
(qui depuis a été gouvernante du fils de
Napoléon), mariée seulement en 1780, était
douce, naturelle, très aimable. Quant à lui,
je l'avais vu souvent à Paris, et il m'avait tou-
jours semblé fort spirituel, mais sec et fron-
deur ; à Maupertuis, il était doux, affable ; en
un mot, ce n'était plus le même homme.
Quand par hasard nous nous trouvions en
petit nombre, il nous faisait le soir des lec-
tures et s'en acquittait à merveille. C'est à
Maupertuis, étant grosse et souffrante, que

j'ai fait son portrait, dont je n'ai jamais été satisfaite. »

La jeune femme est toute à son travail, à sa joie de produire sans relâche des œuvres admirées. Dans les rares loisirs que lui laissent ses impatients modèles, elle prépare un grand tableau mythologique, *Vénus liant les ailes de l'Amour;* et l'on s'est à peine aperçu, tant elle a de courage et d'entrain, qu'elle est aux derniers temps de sa grossesse. Le jour même où l'enfant va naître, en février 1780, elle ne quitte point l'atelier : « Je travaillais à ma *Vénus,* dit-elle, dans les intervalles que me laissaient les douleurs. » Au reste, son imprévoyance a été grande et, sans la bonne Madame de Verdun, qui est venue par hasard dans la matinée, le nouveau-né eût manqué de tout, et la mère des soins les plus nécessaires. « Vous voilà bien ! disait son amie ; vous êtes un vrai garçon ; je vous avertis, moi, que vous accoucherez ce soir. — Non, non, je ne veux pas aujourd'hui ; j'ai demain séance ! » L'enfant, qui interrompt aussi peu que possible les travaux du peintre, est une fille, Jeanne-Julie-Louise ; la mère l'aimera d'une tendresse passionnée, qui lui causera, au cours de sa vie, ses plus vives joies et ses plus cruels chagrins.

Elle ambitionne alors les honneurs et les avantages que procure l'Académie royale de peinture et de sculpture, dont l'entrée n'est point refusée aux femmes. Pour mériter d'y être admise et montrer qu'elle est capable d'aborder les grands sujets, elle s'est attachée à traiter, à côté du portrait, les scènes allégoriques. Son tableau, *la Paix ramenant l'Abondance,* est daté de 1780. Elle a pris pour modèles les deux charmantes filles de son ami Hall. C'est rendre une politesse à l'artiste suédois, car Hall a fait d'elle une miniature, que nous n'avons plus et qu'elle dit extrêmement ressemblante. Il l'achevait en 1778, au moment de la venue de Voltaire, à qui il eut occasion de la montrer ; Madame Le Brun rappelle avec complaisance que « le célèbre vieillard, après l'avoir regardée longtemps, la baisa à plusieurs reprises ; j'avoue que je fus très flattée d'avoir reçu une pareille faveur, et que je sus fort bon gré à Hall d'être venu me l'affirmer. »

Quand la grande composition de Madame Vigée-Le Brun sera exposée, les critiques ignoreront que l'Abondance, « cette femme superbe à la Rubens », n'est autre que la belle Lucie Hall, et la Paix sa sœur Adèle. Le

modèle de la première, disent-ils, « a été tiré sans doute de tout ce que les campagnes présentent de plus sain et de plus robuste... On admire des formes larges, les contours moelleux, l'attitude pittoresque de l'Abondance savamment posée, tandis que la Paix, fille du Ciel, est dessinée d'un trait plus précis. Elle porte, répandue sur sa figure, cette douceur, ce calme, ce repos des habitants de l'Olympe; son vêtement, uni et sévère, contraste à merveille avec le brillant des étoffes que laisse négligemment flotter sa compagne, tout à fait terrestre. Celle-ci est plus élégamment coiffée; mille fleurs ceignent sa tête, tandis que l'autre n'est couronnée que de feuilles d'olivier. De ces diverses oppositions, il résulte une harmonie dans le tableau, qui cause au spectateur ce ravissement dont le principe, ignoré du vulgaire, est bientôt saisi par le connaisseur. » L'œuvre tant prônée est aujourd'hui au Louvre; on y goûte encore la grâce des symboles et les oppositions heureuses de coloris qui témoignent de la sûre maîtrise de l'artiste.

Ses préoccupations de grande composition ne l'empêchent point de répondre aux nombreuses demandes de portraits qui lui arrivent

LA PRINCESSE DE LAMBALLE
MARIE-THÉRÈSE-LOUISE DE SAVOIE-CARIGNAN

Original en couleur
NF Z 43-120-8

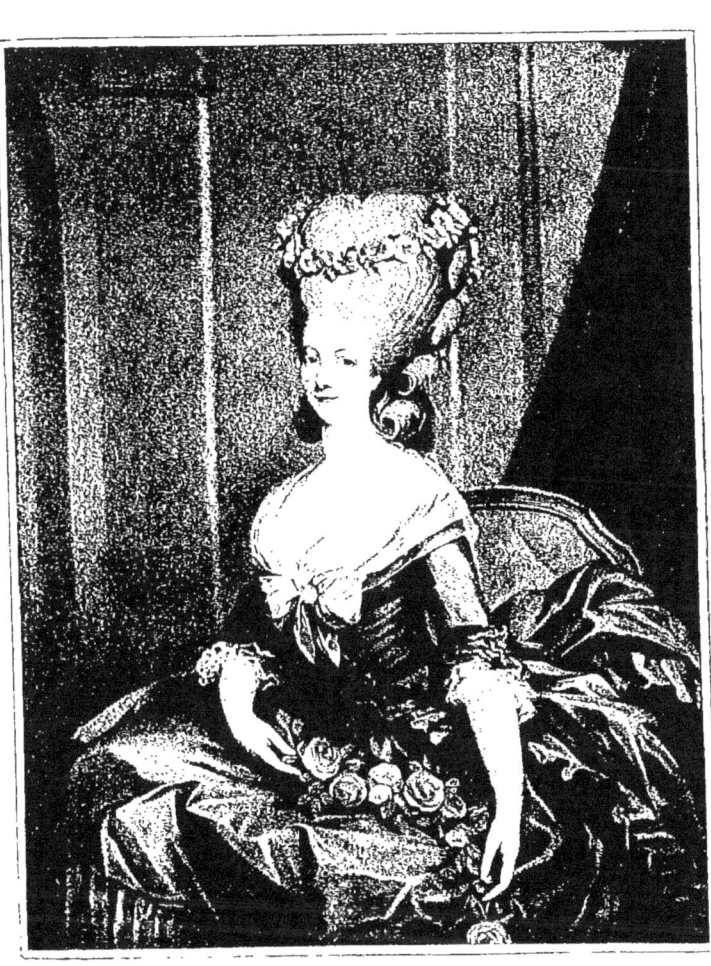

de tous côtés. On commence à s'inscrire chez elle et à attendre son tour. Elle se réserve, autant qu'elle le peut, pour les personnages les plus illustres. Les années 1781 et 1782 lui amènent la princesse de Lamballe, la duchesse de Polignac, la duchesse de Chaulnes, la princesse de Croy, et parmi les beautés de Paris, Madame d'Harvelay, femme du garde du Trésor royal, qui épousera M. de Calonne, Mademoiselle de Laborde, fille du banquier de la Cour, et Madame Le Couteulx du Molay, fille de la belle Madame Pourrat, qu'adore André Chénier.

Elle travaille aussi pour la famille royale. En 1781, elle peint Monsieur, comte de Provence, cette fois d'après nature, ce qui lui donne l'occasion de goûter l'esprit du prince et d'entendre les plates chansons qu'il a la manie de chanter de sa voix fausse. « Comment trouvez-vous que je chante, Madame Le Brun ? » lui dit-il un jour. — Comme un prince, Monseigneur. » Elle a un mot précis, dans ses *Souvenirs*, sur chacun de ses modèles. Elle dit de Madame Élisabeth : « Les traits de cette dernière n'étaient point réguliers, mais son visage exprimait la plus douce bienveillance et sa grande fraîcheur était remarquable;

en tout, elle avait le charme d'une jolie bergère. » Voici pour Madame de Lamballe : « Sans être jolie, elle paraissait l'être à quelque distance; elle avait de petits traits, un teint éblouissant de fraîcheur, de superbes cheveux blonds et beaucoup d'élégance dans toute sa personne. » C'est en bergère, en effet, que nous avons la sœur de Louis XVI, tandis que Madame de Lamballe est représentée en habit de cour, avec une immense coiffure enguirlandée de fleurs haut perchées, faite pour mettre en valeur une splendide chevelure, et qui sied fort mal cependant au visage menu de la princesse.

Les grandes dames n'aiment guère à être conseillées ; mais Madame Le Brun est assez heureuse pour trouver déjà quelques élégantes qui se soumettent à son goût : « Comme j'avais horreur du costume que les femmes portaient alors, raconte-t-elle, je faisais tous mes efforts pour le rendre un peu plus pittoresque, et j'étais ravie, quand j'obtenais la confiance de mes modèles, de pouvoir les draper à ma fantaisie. On ne portait point encore de châles ; mais je disposais de larges écharpes, légèrement entrelacées autour du corps et sur les bras, avec lesquelles je tâchais

d'imiter le beau style des draperies de Raphaël et du Dominiquin... Je tâchais, autant qu'il m'était possible, de donner aux femmes que je peignais l'attitude et l'expression de leur physionomie; celles qui n'avaient pas de physionomie (on en voit), je les peignais rêveuses et nonchalamment appuyées... » Un portrait de Madame Grant, les yeux au ciel et tenant à la main un morceau de chant, illustre à point cette dernière observation, qui montre combien Madame Le Brun sait d'instinct son métier de peintre de femmes.

D'ordinaire, elle enlève la tête en trois ou quatre séances d'une heure et demie seulement, pour ne pas énerver le modèle; elle le distrait, le fait reposer, parle de ce qui l'intéresse : « Tout cela est de l'expérience avec les femmes, écrira-t-elle un jour; il faut les flatter, leur dire qu'elles sont belles, qu'elles ont le teint frais, etc., etc. Cela les met en belle humeur et les fait tenir avec plus de plaisir... Il faut aussi leur dire qu'elles posent à merveille; elles se trouvent engagées par là à se bien tenir. » Elle les prie instamment « de ne point amener de sociétés, car toutes veulent donner leur avis et font tout gâter ». Elle ne trouve pas d'inconvénient à « consulter

les artistes et les gens de goût »; mais elle conseille à ses confrères de ne pas s'inquiéter des critiques : « Ne vous rebutez pas, si quelques personnes ne trouvent aucune ressemblance à vos portraits; il y a un grand nombre de gens qui ne savent point voir. »

En 1782, la vie laborieuse de l'artiste fut interrompue par un voyage qui devait ajouter singulièrement au trésor de sa technique. On vendait à Bruxelles la grande collection de tableaux du prince Charles, et Le Brun, qui traitait avec la Flandre et la Hollande, en profita pour aller avec sa femme voir l'exposition. Elle fut reçue à Bruxelles par la duchesse d'Arenberg, qu'elle avait beaucoup vue à Paris, et y rencontra le prince de Ligne, qu'elle devait retrouver tant de fois à Versailles et dans l'émigration. Le prince n'avait pas seulement la réputation d'esprit et d'amabilité que toutes les cours d'Europe avaient contribué à lui donner; il passait aussi pour grand connaisseur d'art et montra aux époux Le Brun sa galerie, riche surtout en portraits de Rubens et de Van Dyck. Il les reçut ensuite dans son habitation de Belœil, au milieu des jardins célèbres qu'il venait de créer : « Mais

ce qui effaçait tout dans ce beau lieu, c'était l'accueil d'un maître de maison qui, pour la grâce de son esprit et de ses manières, n'a jamais eu son pareil. » Les éloges de Madame Le Brun s'adressent au connaisseur qui ne lui ménageait pas les compliments. Il l'admira sincèrement, si l'on en croit cette page où l'écrivain princier, après avoir sacrifié avec mépris toute la peinture française du siècle, de Boucher à Greuze, fait une exception pour son amie : « C'est l'étude de la carnation des Italiens et du coloris des Flamands qui rend, à mon avis, même Madame Le Brun supérieure à son pays, par la magie et la hardiesse des couleurs qu'elle emploie dans ses draperies, où elle ose tout sans que cela jure, et en y mettant, au contraire, une harmonie singulière : l'humide des yeux, le transparent de la peau, cachant bien les petits défauts qu'on lui reproche quelquefois, tantôt pour une Vénus un peu trop jeune peut-être, tantôt pour un paysage, dans le fond assez insignifiant, tantôt pour une proportion un peu manquée. Le peu de ressemblance, dont on l'accuse une fois sur douze, est même une injustice. Qu'on voie son Hamilton-Sibylle, et qu'on tombe à ses genoux ! Que le portrait de la Reine, tout en

blanc, était beau ! qu'il y avait d'art à en exprimer si bien toutes les nuances, depuis les souliers, les bas, les vêtements et la chemise, jusqu'au teint éclatant de cette belle princesse ! » La *Sibylle* n'existait pas à l'époque du séjour à Bruxelles ; mais « la Reine en blanc » avait eu le temps de devenir célèbre en Europe, et le prince de Ligne, qui admirait à Vienne le portrait, et le modèle à Versailles, ressentait déjà pour le peintre de Marie-Antoinette les sentiments qu'il professera toute sa vie.

Les voyageurs se rendirent en Hollande. Ils visitèrent plusieurs villes, où Madame Vigée-Le Brun observa les mœurs du pays, et Amsterdam, qui lui montra beaucoup de peinture. Elle parle avec admiration, non point de Rembrandt, mais de Van der Helst, dont une « Assemblée », qu'elle vit à l'hôtel de ville, lui laissa une forte impression ; et au retour, ce fut à Anvers, dans les galeries et les églises, qu'elle s'instruisit le plus. Elle trouva chez un particulier « le fameux chapeau de paille » vendu plus tard, écrivait-elle, pour une somme considérable : « Cet admirable tableau représente une des femmes de Rubens ; son grand effet réside dans les deux diffé-

YOLANDE-GABRIELLE-MARTINE DE POLASTRON
DUCHESSE DE POLIGNAC
1782

(Collection de M. le duc de Polignac)

Photographie A. Joguet

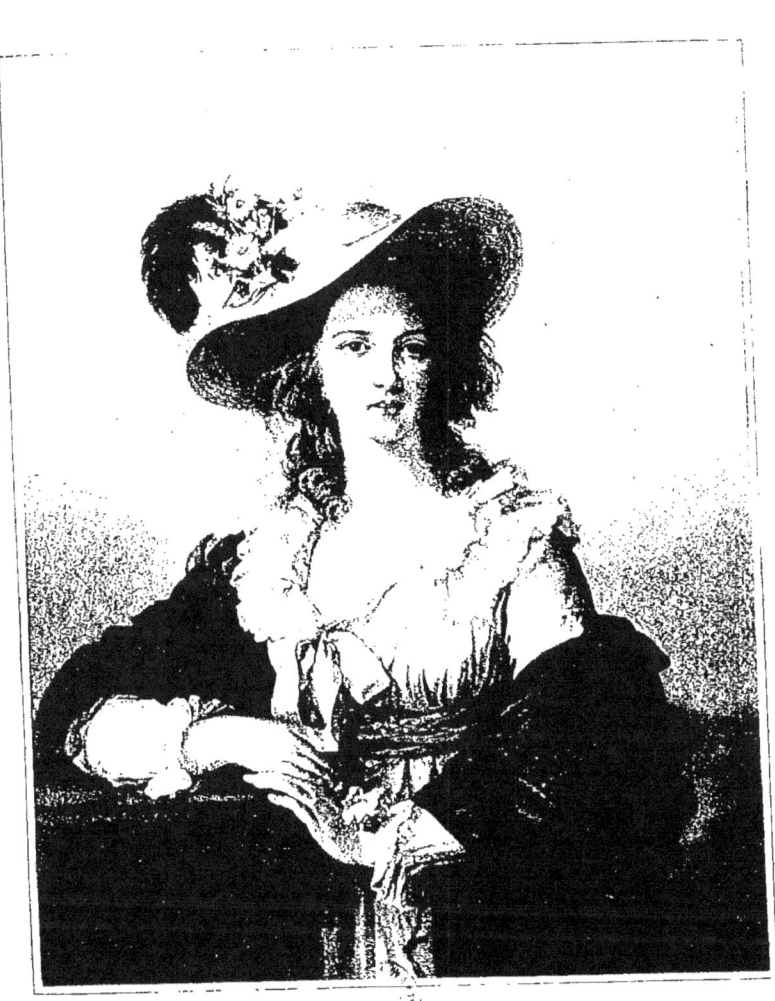

rentes lumières que donnent le simple jour et la lueur du soleil; ainsi les clairs sont au soleil, et ce qu'il me faut appeler les ombres, faute d'un autre mot, est le jour... Ce tableau me ravit et m'inspira au point que je fis mon portrait à Bruxelles en cherchant le même effet. »

Le portrait dont parle l'artiste, et qu'elle exposa, dès son retour, au petit Salon de la Correspondance, est celui où elle tient sa palette à la main, ayant sur la tête un chapeau de paille qu'ornent une plume et des fleurs des champs. Il y a le génie d'un grand peintre dans l'œuvre du maître d'Anvers; mais que d'habileté et d'aisance dans cette œuvre où la jeune Française s'adapte à la manière de Rubens, tout en demeurant elle-même! Elle s'est amusée au jeu du clair-obscur, et joliment le chapeau projette sur le haut du visage une ombre pâle; progressant avec intensité jusqu'à la poitrine menue, la lumière plus bas éclate sur les mains longues et blanches, et c'est comme une symphonie de clartés. Certes Madame Vigée-Le Brun s'est rappelé la souplesse enfantine d'Hélène Fourment et s'est trouvée à travers elle; mais la langueur flamande a fait place ici à l'enjouement parisien.

Le regard et le sourire de cette femme sont de chez nous, comme le chapeau et la plume envolée.

Dans le même esprit, l'artiste peignait alors la duchesse de Polignac, cette brune délicate aux grands yeux bleus, qui gardait à trente-trois ans une beauté toute juvénile. Elle est accoudée, une rose à la main. Le chapeau de bergère, rejeté en arrière sur les cheveux bouclés et tombants, voile à peine de son ombre le front d'enfant, et les yeux fleurissent à la lumière comme les bleuets du chapeau. Bleue aussi est la ceinture qui retient la robe blanche éblouissante, sous l'écharpe noire négligemment jetée; et cette simplicité raffinée du vêtement s'accorde avec le caractère de la grande dame, avec ce charme tendre et nonchalant par lequel elle avait conquis un cœur de reine. Le peintre qui savait évoquer de telles grâces, et nous les rend sensibles encore, avait dès lors la pleine possession de son talent.

II

(1783-1786)

Il était temps que Madame Vigée-Le Brun reçût la consécration officielle et se fît admettre à l'Académie royale de peinture. Ses succès répétés, l'augmentation de sa noble clientèle, l'importance qu'elle prenait dans le monde des arts commençaient à déchaîner contre elle l'envie de ses confrères. Ne pouvant nier la valeur de ses œuvres, on affectait de dire qu'elle était aidée par la main plus experte d'un peintre connu, qui habitait précisément la maison des époux Le Brun. L'aimable Ménageot les fréquentait, en effet, et on le comptait parmi les admirateurs de la jeune femme; elle peignait même ce bel homme en gilet jaune à fleurs et en habit gorge de pigeon. Mais leur prétendue collaboration

n'existait que dans l'imagination des nouvellistes, qui attribuaient avec autant de légèreté les tableaux de Madame Labille-Guiard à son bon ami, le peintre Vincent; encore Vincent était-il le maître direct d'Adélaïde Labille et devait-il, sur le tard, l'épouser. Ménageot, peintre froid, mais d'expérience, qui traitait avec une conscience paisible les sujets d'histoire, donnait à l'occasion à sa jeune voisine des conseils dont elle se montra reconnaissante; de là à retoucher ses œuvres, il y a loin. Le public put, d'ailleurs, s'en assurer plus tard, le jour où les peintures des deux artistes furent rapprochées sur les murs du Salon, et les mauvaises langues durent enfin reconnaître qu'il n'y avait entre leurs œuvres nulle ressemblance de technique ni d'expression.

Les médisances, même les moins vraisemblables, sont aisément accueillies, quand elles dénigrent un talent trop fêté, que favorise la fortune. L'anecdote diminuant l'artiste à la mode était répandue par des rivaux et peut-être par une rivale, que toute une cabale tentait de lui opposer. C'est celle-ci surtout que vise une phrase aiguë des *Souvenirs* : « Quelques femmes m'en voulaient de n'être pas

aussi laides qu'elles ; mais plusieurs ne me pardonnaient pas d'avoir la vogue et de faire payer mes tableaux plus cher que les leurs. » Le talent ici n'est pas mis en cause ; il eût été difficile de le nier chez cette jeune Labille-Guiard, qui débuta précisément avec notre peintre à l'Académie de Saint-Luc et qui avouait, en même temps qu'elle, l'ambition de la grande Académie. Elle y trouvait, pour la soutenir, tout un groupe d'artistes amis, qu'elle avait eu l'ingénieuse idée de faire poser devant elle ; ses portraits de Vien, de Pajou, de Bachelier, de Voiriot, de Gois, d'autres encore, lui valaient autant de voix assurées. Elle avait d'ailleurs une science solide, un coloris excellent, un don privilégié de rendre les ressemblances, et Madame Vigée-Le Brun, qui ne peint pas mieux qu'elle, ne lui est guère supérieure que par la grâce des arrangements et par un sens plus délicat de la beauté.

Une même difficulté semblait écarter les deux artistes. Il y avait déjà d'autres femmes à l'Académie : Madame Vien, peintre en miniature et de nature morte ; Madame Vallayer-Coster, peintre de fleurs ; Madame Roslin, peintre de portraits au pastel ; mais la com-

pagnie craignait d'être envahie par les talents féminins et désirait limiter le nombre des places qui pourraient être réservées aux « académiciennes ». La prochaine place vacante revenait, dans l'opinion des confrères, à Madame Labille-Guiard, et encore eût-on voulu la faire attendre. Le premier peintre du Roi, M. Pierre, était le plus acharné contre le beau sexe et mettait l'influence de sa haute situation au service des détracteurs de Madame Vigée-Le Brun. C'est lui qui rappelait avec le plus d'insistance la profession de son mari et invoquait contre elle l'article des statuts interdisant le commerce des tableaux aux membres de l'Académie. Cette opposition aurait pu être décisive, malgré qu'il y eût, dans la classe des amateurs associés à l'Académie de peinture, un parti dévoué à l'artiste de la Cour. L'abbé de Saint-Non, l'abbé Pommyer, le duc de Chabot, le comte d'Affry, le baron de Besenval faisaient valoir les titres du portraitiste de leurs belles amies. Mais il fallut, pour l'imposer, une intervention plus haute, celle de la Reine elle-même.

Marie-Antoinette, confidente du désir de son peintre, en souhaitait depuis longtemps la réalisation ; elle en avait parlé à plusieurs reprises

au comte d'Angiviller; celui-ci lui avait toujours objecté le règlement de l'Académie et l'interdiction faite aux artistes qui la composaient de se livrer au commerce des tableaux ; les membres de la compagnie étaient, du reste, intraitables sur ce point. La Reine ayant insisté à nouveau, comme en témoignent les pièces qu'on va lire, M. d'Angiviller se décida à demander au Roi une dispense formelle en faveur de la femme du marchand Le Brun. Voici l'ingénieux mémoire qu'il présenta à Louis XVI, le 14 mai 1783, pour violer les règlements de l'Académie, tout en y rendant hommage :

> Dans les statuts donnés par Louis XIV à l'Académie de peinture, il est défendu à tout artiste de faire le commerce des tableaux, soit directement, soit indirectement. Ce règlement a été confirmé par Votre Majesté de la manière la plus authentique; il est de la plus grande importance de maintenir une loi qui contribue à la gloire des arts et, ce qui est bien plus important, les soutient dans un pays où ils sont si utiles et si nécessaires pour le commerce avec l'étranger.
>
> La dame Le Brun, femme d'un marchand de tableaux, a un très grand talent et serait sûrement depuis longtemps à l'Académie sans le commerce que fait son mari. On dit, et je le crois, qu'elle ne se mêle pas du commerce; mais, en France, une femme n'a point d'autre état que celui de son mari. La Reine honore la dame Le Brun de ses bontés et cette femme en est digne, non seulement par

ses talents, mais encore par sa conduite. Sa Majesté m'a fait l'honneur de me demander s'il n'y avait pas moyen, sans détruire la loi et en lui laissant toute sa force, de faire admettre Madame Le Brun dans cette compagnie, qu'il est intéressant de soutenir dans toute l'exactitude et la rigueur des statuts, surtout depuis que Votre Majesté a accordé la liberté aux Arts. J'ai eu l'honneur de Lui répondre que la protection dont Elle honorait Madame Le Brun tombait sur un sujet assez distingué pour qu'une exception en sa faveur devînt plutôt une confirmation qu'une infraction à la loi, si elle était motivée sur cette respectable protection et que Votre Majesté voulût l'autoriser par un acte formel.

Je supplie, en conséquence, Votre Majesté de vouloir bien me donner ses ordres, et je La supplie de vouloir bien borner à *quatre* le nombre des femmes qui pourront à l'avenir être admises dans l'Académie. Ce nombre est suffisant pour honorer le talent, les femmes ne pouvant jamais être utiles au progrès des Arts, la décence de leur sexe les empêchant de pouvoir jamais étudier d'après nature et dans l'école publique établie et fondée par Votre Majesté.

Le Roi consentit et imposa des volontés qui furent aussitôt communiquées à Pierre, directeur de l'Académie, par son chef, M. d'Angiviller. Elles étaient votées le 31 mai, à la séance d'élection, et le procès-verbal consignait ainsi les preuves de l'intervention directe de Marie-Antoinette dans les affaires de la compagnie :

En ouvrant la séance, le secrétaire a fait lecture d'une lettre en date du 30 mai 1783, écrite de Versailles à

M. Pierre, directeur, par M. le comte d'Angiviller, directeur et ordonnateur général des Bâtiments du Roi, par laquelle il annonce que la Reine, daignant honorer la demoiselle Louise-Élisabeth Vigée, de Paris, peintre, femme du sieur Le Brun, marchand de tableaux, de la protection la plus particulière et que la Reine elle-même lui ayant à plusieurs fois et dernièrement encore, donné de nouvelles preuves de l'intérêt qu'Elle voulait bien prendre à cette artiste, lui, le comte d'Angiviller, se faisant un devoir et une loi de se conformer au désir de la Reine, et de conserver en même temps les statuts de l'Académie dans toute leur force, il avait, en conséquence, mis sous les yeux du Roi l'article des nouveaux statuts qui interdit de la manière la plus précise à tout membre de l'Académie le commerce des tableaux et témoigné le désir que la Reine en avait montré que le Roi donnât une dispense en faveur de Madame Le Brun..

L'Académie, *exécutant avec un profond respect les ordres de son souverain,* a reçu la demoiselle Vigée, femme du sieur Le Brun, académicienne sur la réputation de ses talents, en invitant la dame Le Brun à faire apporter de ses ouvrages à la prochaine assemblée. L'Académie a, de plus, délibéré qu'il sera fait... une lettre de remerciement à M. d'Angiviller d'avoir conservé les droits de l'Académie et la force de ses statuts, et d'avoir fixé irrévocablement le nombre des académiciennes à quatre. Il sera aussi témoigné par ladite lettre à M. le Directeur général que la compagnie ne doute pas que la dame Le Brun, *déjà reçue académicienne,* ne justifie, en apportant de ses ouvrages, et sa renommée et la protection auguste dont elle est honorée.

Toutes ces irrégularités commises et enregistrées, la délibération continua suivant les

formes ordinaires. Roslin, au même moment, présentait à la compagnie « la demoiselle Adélaïde Labille des Vertus, née à Paris, femme de M. Guiard, peintre de portraits, qui a fait apporter de ses ouvrages »; les voix étaient prises, la présentation agréée et le portrait de M. Pajou accepté pour un des morceaux de réception de l'artiste. Madame Vigée-Le Brun donna, de son côté, à la séance suivante, *la Paix qui ramène l'Abondance*. Elle ne devait pas tarder à justifier, par le lustre qu'elle allait jeter sur les expositions de l'Académie, l'exception unique faite en sa faveur et l'éclatant appui que lui avait donné Marie-Antoinette pour forcer la main à ses nouveaux confrères. Et déjà ses admirateurs célébraient galamment sa facile victoire; un poète du *Journal de Paris* l'en félicitait au nom de tous les amateurs français :

> Le beau titre qui vous honore
> Depuis longtemps vous était dû;
> Vous n'osiez y prétendre encore
> Que de nous vous l'aviez reçu.
> L'événement nous justifie,
> Le vœu général est rempli,
> Et le front de la Modestie
> A nos regards s'est embelli
> De la couronne du Génie !

Madame Labille-Guiard et Madame Vigée-

Le Brun se retrouvèrent, quelques mois plus tard, devant le public du Salon. La première montrait de fort beaux pastels; la seconde, toute une série d'œuvres importantes. On essaya vainement de nuire à leur succès par quelques couplets venimeux, qui coururent Paris en gravure et où Madame Guiard surtout se trouva insultée comme artiste et comme épouse. Son amie, la comtesse d'Angiviller, employa son crédit pour faire supprimer « ce libelle affreux ». Madame Vigée-Le Brun, en quelques vers plus plats, était moins maltraitée :

> Si votre équipage est brillant,
> Ne vous gonflez pas trop, la belle !
> Votre orgueil est impertinent
> Et votre couleur infidèle.

Elle pouvait, en effet, s'enorgueillir, car elle obtenait, d'un public sans parti pris, un succès comme il s'en était rarement vu ; les nouvellistes disaient : « Le sceptre d'Apollon semble tomber en quenouille, et c'est une femme qui emporte la palme ! » La foule des curieux la découvrait et son nom, du jour au lendemain, devenait célèbre. D'ordinaire, à chaque exposition du Louvre, un jeune talent se révélait et se faisait adopter par la mode;

on en parlait « dans les soupers, dans les cercles et jusque dans les ateliers » ; c'était elle, cette année-là, qui accaparait l'enthousiasme : « Lorsque quelqu'un annonce qu'il arrive du Salon, on lui demande d'abord : « Avez-vous vu Madame Le Brun ? Que pen-« sez-vous de Madame Le Brun ? » En même temps, on lui suggère sa réponse : « N'est-il pas vrai que c'est une femme étonnante que Madame Le Brun ? » On rappelait sa récente élection, croyant qu'elle avait été « reçue académicienne d'emblée, suivant le privilège de son sexe et dans une des quatre places qui lui sont uniquement et spécialement affectées ». On disait sa réputation puissamment servie par les charmes de sa personne : « C'est une jeune et jolie femme, pleine d'esprit et de grâces, voyant la meilleure compagnie de Paris et de Versailles, donnant des soupers fins aux artistes, aux auteurs, aux gens de qualité ; sa maison est l'asile où les Polignac, les Vaudreuil, les Polastron, les courtisans les plus accrédités et les plus délicats viennent chercher une retraite contre les ennuis de la Cour et rencontrent le plaisir qui les fuit ailleurs... » Et, bien que ces détails des nouvellistes ne fussent pas d'une parfaite exactitude, ils ser-

vaient à augmenter la considération de l'artiste et à répandre sa jeune renommée.

Son choix de tableaux pour l'exposition comprenait trois compositions « d'histoire » et des portraits. A côté de son morceau de réception, *la Paix qui ramène l'Abondance*, elle reprenait à Boucher deux sujets inspirés par la légende de Vénus : *Junon venant emprunter la ceinture de Vénus*, d'après un passage d'Homère, et *Vénus liant les ailes de l'Amour*. Ce dernier était un pastel appartenant à M. de Vaudreuil. La déesse remplissait son rôle maternel avec une noble gravité, et l'enfant divin, privé de ses mouvements, avait « dans la circonstance quelque chose de boudeur et de maussade ». Dans l'autre tableau, au contraire, il s'égayait, jouant avec la ceinture de sa mère déjà livrée à la souveraine de l'Olympe. La brune Junon paraissait plus belle que Vénus, ce qui pouvait passer pour un hommage rendu à la vertu ; et sa nudité offrait tant d'appas que M. le comte d'Artois n'hésita point à payer quinze mille livres le tableau destiné à honorer les grâces conjugales.

Parmi les portraits de Madame Vigée-Le Brun, les plus importants étaient le sien, qu'avait inspiré Rubens, et celui de la mar-

quise de La Guiche, en jardinière. Trois autres appartenaient à la Famille royale, ceux de la Reine, de Monsieur et de Madame. La comtesse de Provence avait la tête nue ; la Reine portait un chapeau de paille ; la première était en buste, la seconde, vue jusqu'à mi-corps. Mais l'une et l'autre étaient habillées en « gaulle », c'est-à-dire en robe blanche serrée à la taille, suivant une mode du moment ; on les prétendit « en chemise », ce qui donna lieu à des récriminations de tout genre : « Bien des gens, écrit un critique, ont trouvé déplacé qu'on offrît en public ces augustes personnages sous un vêtement réservé pour l'intérieur de leur palais ; il est à présumer que l'auteur y a été autorisé et n'aurait pas pris d'elle-même une pareille liberté. Quoi qu'il en soit, Sa Majesté est très bien ; Elle a cet air leste et délibéré, cette aisance qu'Elle préfère à la gêne de la représentation et qui, chez Elle, ne fait point tort à la noblesse de son rôle. Quelques critiques Lui trouvent le cou trop élancé ; ce serait une petite faute de dessin ; du reste, beaucoup de fraîcheur dans la figure, d'élégance dans le maintien, de naturel dans l'attitude font aimer ce portrait ; il intéresse même ceux qui, au premier coup

LA REINE MARIE-ANTOINETTE

Portrait de la Reine « en gaulle » exposé au Salon de 1783

(Galerie du Palais grand-ducal, à Darmstadt)

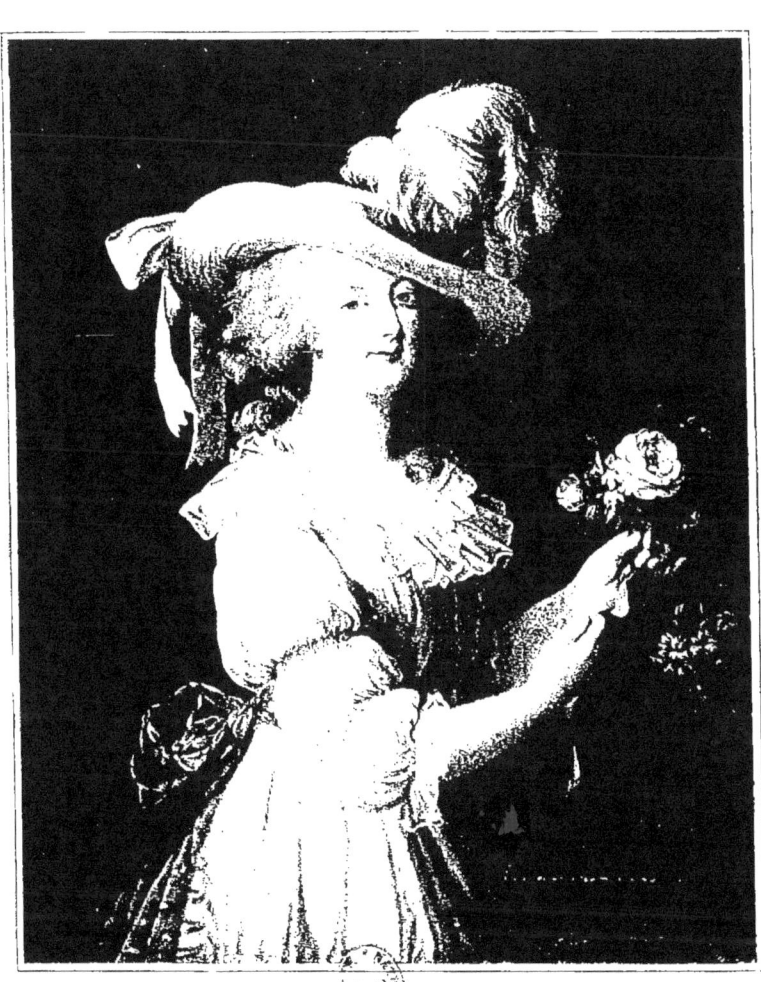

d'œil, n'y reconnaîtraient pas la Reine. » Le Roi sut-il quelque chose des propos tenus sur l' « indécence » de cette image ? Marie-Antoinette en fut-elle offensée ? Tant d'attaques alors dirigées contre elle la trouvaient extrêmement sensible, et sans doute, après peu de jours d'exposition, vint de sa part l'ordre de retirer le tableau du Salon.

C'est peut-être cependant le plus joli portrait de la Reine, celui qui rend le mieux, dans cette blanche simplicité, toute la séduction personnelle de la jeune souveraine. Elle est auprès d'une corbeille de fleurs placée sur une table et fait un bouquet. Nul falbala, pas de bijoux ; une robe de mousseline, une « gaulle » à peine décolletée et froncée aux manches, avec une ceinture de tulle jaune. Cette toilette enfantine prête à Marie-Antoinette une grâce juvénile et cet air dégagé et naturel que goûtait tant son intimité. Son port de tête a gardé la majesté qui la faisait reconnaître entre toutes ses dames ; sur les cheveux en boucles le chapeau de paille, à plumes et ruban bleus, cache le front trop haut, laissant dans la lumière le visage aux traits adoucis comme toujours par l'artiste. Le célèbre portrait « à la rose », où le visage et l'attitude sont les

mêmes, n'est qu'une variante de celui-ci, et le « grand habit » qu'y porte la Reine semble avoir été peint par concession au préjugé public, pour conserver une composition charmante, en retirant aux malveillants toute occasion de raillerie. La Reine se promène dans un jardin, et un rosier remplace la corbeille de fleurs ; mais c'est le même bouquet, avec une grosse rose, que les mains merveilleuses s'amusent à nouer d'un ruban.

C'est l'année où Marie-Antoinette a demandé le plus grand nombre de fois son image au peintre favori. Elle en avait besoin pour beaucoup d'amis ; c'est ainsi que les deux répliques presque identiques que nous avons du portrait « en gaulle » étaient destinées, l'une à la princesse Louise de Hesse, à Darmstadt, l'autre au comte Charles de Damas. Mais celui qu'elle a donné le plus souvent, contemporain du double portrait « à la rose », est tout différent : elle y est vue à mi-corps, assise devant une table et tenant un livre posé sur un coussin. La tête ressemble beaucoup à celle des compositions précédentes ; mais le bonnet est retenu par des torsades de perles et, sous la collerette de dentelle, un magnifique corsage de velours rouge relève ses

basques élégantes sur une robe de velours jaune. C'est le portrait de « la Reine en robe de velours », que l'artiste mentionne parmi ses œuvres de 1783 et qu'elle aurait reproduit jusqu'à huit fois; comme elle dit avoir, au même temps, exécuté trois copies de « la Reine avec un chapeau » et deux autres tableaux de « la Reine en grand habit », on voit quelle place a tenue alors dans ses travaux sa chère souveraine.

La faveur si fidèle de Marie-Antoinette entourait la jeune académicienne d'un prestige que ses rivales ne devaient jamais connaître. Elle était admise à peindre les Enfants de France d'abord séparément, puis réunis ; c'était un honneur désiré de tous les peintres, qu'elle était seule à obtenir. Même l'incident du Salon avait servi ses intérêts, en faisant les gens discourir à son sujet ; et, si les envieux qu'elle excitait insinuaient encore qu'elle ne finissait pas elle-même ses tableaux, et « qu'un artiste amoureux d'elle lui prêtait son secours », les personnes sans parti pris continuaient à l'applaudir, en déclarant : « C'est à elle, en se soutenant par de nouveaux chefs-d'œuvre, en se surpassant elle-même, s'il est possible, à justifier sa réputation et à démentir ces

indignes propos. » C'est ce que répétait en vers un poète du temps, dont le madrigal vengeur courait en manuscrit :

> Être femme aimable et jolie
> Vous semble un partage trop doux;
> Vous voulez, je crois, contre vous,
> Par vos succès armer l'envie.
> Mais vous sied-il, en vérité,
> De négliger le soin de plaire,
> Pour partager avec Homère
> Une triste immortalité ?
> Grâce à votre célébrité,
> L'Amour de vous ne parle guère,
> Et votre nom est plus cité
> Sur le Parnasse qu'à Cythère !...

Cette production abondante, ce travail acharné n'étaient point sans surmener outre mesure le faible tempérament de la jeune femme. Elle donnait jusqu'à trois séances le même jour, et celles de l'après-midi la fatiguaient extrêmement, lui délabraient l'estomac; elle en venait à ne plus digérer et « maigrissait à faire peur ». Le joli buste de Pajou, aux cheveux épars, montre ses traits délicats et passionnés comme ravagés par un mal mystérieux. Il y a chez elle, à toute heure, une dépense excessive de force nerveuse; tous ses sens vibrent à l'extrême : « J'entends trop,

dira-t-elle à l'anatomiste Fontana, je vois trop, je sens tout d'une lieue. » Sa vue, d'ailleurs excellente, ne peut supporter l'éclat des jours faux, les reflets du soleil sur des murs blancs, la lumière trop vive des lampes « à quinquets »; un odorat, fin à l'excès, la fait souffrir de toutes les odeurs. Le bruit particulièrement la torture; c'est le grand désagrément de sa vie; elle en a parlé souvent, et on la verra adresser à la princesse Kourakine un gros cahier énonçant les bruits qu'elle a eu à subir au cours de son existence, tout le fracas des rues de Paris, tout l'imprévu de sa vie de voyage aux insomnies provoquées, aux réveils brusques, dont le souvenir la poursuit. Elle note assez curieusement ces dispositions, qui ont les inconvénients d'une infirmité véritable : « Ce qui m'a constamment tourmentée, ce sont les bruits divers qui m'ont poursuivie partout; j'en ai distingué de *ronds*, de *pointus*; je pourrais même les tracer par des lignes; les *anguleux* surtout m'ont cruellement attaqué les nerfs. »

Avec une telle nature physique et une vie si laborieuse, il n'est pas étonnant que ses forces déclinent assez vite. Son activité se ralentit; au cours de 1784, au moment où le

succès lui attire des commandes toujours plus
nombreuses, elle ne peint que quatre portraits,
outre le tableau des Enfants de France qu'elle
oublie de mentionner dans sa liste. En re-
vanche, elle répète jusqu'à six fois, par un
labeur purement matériel, celui d'un des
hommes qu'elle aime le mieux, M. de Vau-
dreuil. La délicate affection du comte com-
mence dès lors à entourer de soins et de pré-
venances cette fragile amie, qui survivra, d'ail-
leurs, à tous ceux qui s'inquiètent alors pour
sa santé. Sur le désir de M. de Vaudreuil et
de quelques intimes, elle a reçu le médecin,
qui lui a ordonné de supprimer le travail
des après-dîner. Elle doit consentir, chaque
jour, le repas fini, à une sieste réparatrice;
c'est ce qu'elle appelle « son calme », et
cette habitude lui devient si salutaire qu'elle
la gardera toute sa vie.

La maladie impose à Madame Vigée-Le
Brun une privation dont une jolie femme à la
mode se console malaisément : elle ne peut
plus dîner en ville. Mais le dîner de nos pères,
qui a lieu dans l'après-midi, est remplacé sou-
vent par le souper dans les sociétés où les
plaisirs de l'esprit l'emportent sur ceux de la

table; et c'est bientôt un usage établi parmi les artistes et les gens de goût que de venir souper autour de l'aimable peintre. Son appartement de la rue de Cléry, en dépit des Rubens et des Van Dyck qui décorent les murs, n'est ni très vaste, ni très luxueux; on se réunit dans la chambre à coucher, qui sert de salon et dont la tenture est d'un papier semblable à la toile de Jouy des rideaux du lit. Mais la bonne grâce de l'accueil, la simplicité joyeuse des convives, les délassements toujours bien choisis, attirent à ces modestes soirées ce qu'il y a de plus distingué à Paris et plus d'un habitué de Versailles. Peut-être les grands seigneurs et les maréchaux de France n'y sont-ils pas aussi assidus que Madame Vigée-Le Brun croira se le rappeler; elle citera un jour le maréchal de Noailles, le maréchal de Ségur, le marquis de Montesquiou, le prince de Ligne, le comte d'Antraigues, le comte de Grammont, le baron et la baronne de Talleyrand; mais ce sont là des amateurs de musique qui paraîtront chez elle seulement lorsqu'elle organisera des concerts.

De tout temps elle a cet ami fidèle, M. de Vaudreuil, qui va partout dans Paris s'approvisionner d'anecdotes piquantes, qu'il apporte le lendemain au cercle de la Reine. Le cheva-

lier de Boufflers colporte chez l'artiste ses petits vers et le vicomte de Ségur y improvise ses mots d'esprit. Le marquis de Cubières, l'agronome, s'y trouve avec Boutin, le financier. Ils y rencontrent commodément les artistes, Robert, Vernet, Ménageot, Brongniart, et surtout les gens de lettres : l'abbé Delille, distrait et charmant, qui conte comme personne et dit ses vers à ravir ; l'autre grand poète du temps, Écouchard Lebrun, qui s'est lui-même surnommé Lebrun-Pindare, et qui récite avec feu des odes admirées ; Chamfort, que M. de Vaudreuil loge chez lui et qui jette trop souvent dans la conversation l'âcreté d'un propos cynique ; l'érudit Ginguené, que Pindare a imposé, et dont la nature sèche et sans gaieté déplaît à Madame Vigée-Le Brun ; enfin, son frère, dont elle est fière pour sa prestance et sa jolie figure, et qu'elle a fort poussé dans le monde. Vigée a donné au public quelques actes de comédie, et Vaudreuil l'a fait nommer secrétaire du cabinet de Madame ; c'est un rimeur frivole de l'école de Dorat, mais liseur expert, causeur brillant, qui n'accable point les gens de ses œuvres poétiques et sait faire valoir celles des autres.

La présence de femmes séduisantes et fines

LE COMTE DE VAUDREUIL

1784

(Ancienne collection de Madame la vicomtesse de Clermont-Tonnerre)

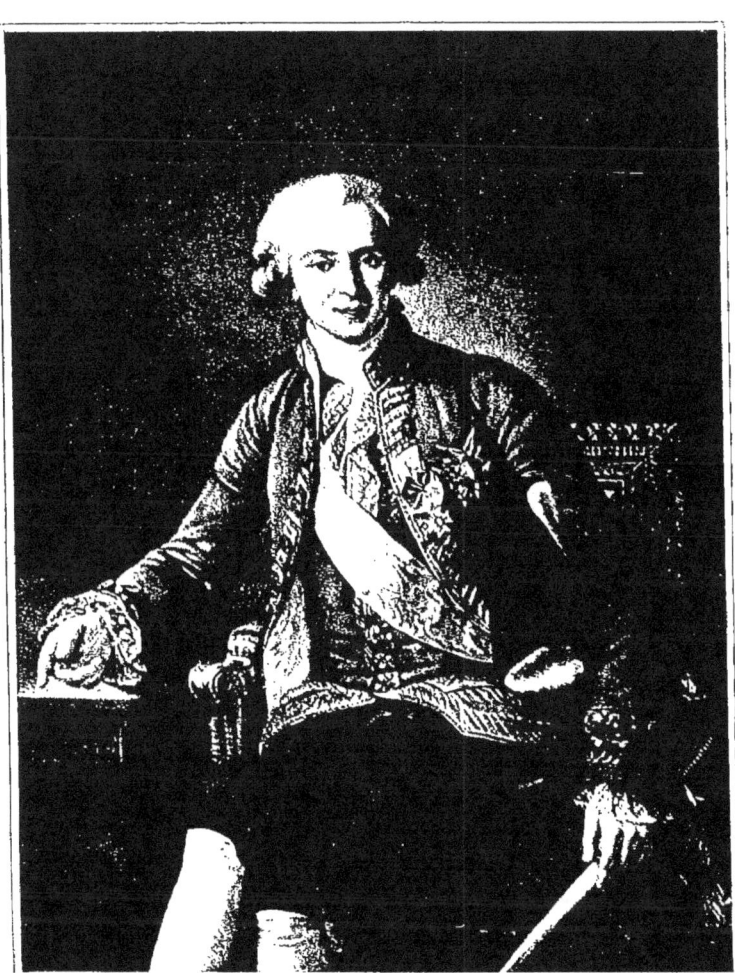

met en verve tous ces gens d'esprit. Les quatre meilleures amies de la maîtresse de maison sont Madame de Verdun, Madame Le Couteulx du Moley, la marquise de Grollier et la marquise de Sabran, que lie à M. de Boufflers une affection qui finira par le mariage. On y voit aussi la comtesse de Ségur, la marquise de Rougé, Madame de Pezay et la fille du chargé d'affaires de Saxe, M. de Rivière, qui vient d'épouser Vigée et d'introduire dans la famille une alliance des plus honorables. Madame Vigée a les yeux noirs très vifs, le nez retroussé, la bouche mutine, et sa belle-sœur a pris plaisir à la peindre. Chacune de ces dames a son cercle d'adorateurs et son poète pour la célébrer; mais nulle n'est jalouse de voir la première couronne toujours décernée à l'artiste, et toutes applaudissent sans réserve la fameuse *Épître à ma sœur,* que leur lit Vigée avant de l'envoyer à l'*Almanach des Muses :*

> Femme aimable, peintre charmant,
> Toi chez qui la nature allie
> Aux dons heureux du sentiment
> Les dons si rares du génie,
> Toi pour qui semble reverdir
> Cette palme longtemps flétrie,
> Que Rose-Alba seule a cueillie
> Et que te garde l'avenir...

Pour réciter des vers et jouer des charades

en action, cette agréable société se réunissait vers neuf heures; à dix, on passait dans la salle à manger. « Mon souper, raconte Madame Vigée-Le Brun, était des plus simples; il se composait toujours d'une volaille, d'un poisson, d'un plat de légume et d'une salade, en sorte que, si je me laissais entraîner à retenir quelques visites, il n'y avait réellement plus de quoi manger pour tout le monde; mais peu importait, on était gai, on était aimable, les heures passaient comme des minutes et, vers minuit, chacun se retirait. »

Bientôt, à la poésie s'ajouta la musique, et l'artiste assure qu'elle donna, dans son modeste salon, les meilleurs concerts de Paris. On peut croire qu'elle n'exagère point; sa liaison intime avec Grétry retenait sans cesse chez elle le spirituel musicien, qui prenait plaisir à lui offrir la primeur de ses morceaux d'opéras. Sacchini et Martini faisaient de même, et les interprètes qu'ils lui amenaient se trouvaient aussi les plus fameux. Ses chanteurs habituels étaient Garat, Azevedo, Richer et Madame Todi. Dans les duos de la grande cantatrice italienne, Madame Vigée-Le Brun risquait parfois sa voix agréable, mais sans étude, sa voix « aux sons argentés », disait

le galant Grétry. Sa jolie belle-sœur, qui chantait aussi, accompagnait sur le piano à livre ouvert. Pour la musique instrumentale, on entendait le violoniste Viotti, dont le jeu était un modèle de force et d'expression ; Salentin, qui jouait du hautbois; Hulmandel et Cramer, du piano-forte; Janson et Duport, de la basse; le beau Marin, de la harpe. On eut un jour la surprise d'admirer au piano la virtuosité de la jeune Madame de Mongeroult; mais le musicien qu'on était le plus fier de recevoir était, sans nul doute, le prince Henri de Prusse. Le frère du grand Frédéric, qui vivait alors à Paris pour jouir du plaisir de la société et des arts, arrivait en haussant sa petite taille et parcourait l'assistance de ses yeux qui louchaient fortement; ce défaut disparaissait dans une certaine douceur du regard, comme son lourd accent tudesque dans l'obligeance de ses paroles. Il amenait avec lui son premier violon, qui ne le quittait pas dans ses voyages, et il s'asseyait sans façon devant le pupitre pour jouer sa partie de quatuor, avec cette ardeur enflammée pour la musique qui lui tenait lieu de talent. Tels étaient les exécutants des concerts de Madame Vigée-Le Brun, où peu à peu la meilleure société se

donnait rendez-vous et où, les chaises manquant dans la pièce étroite, on voyait parfois de grands personnages s'asseoir par terre pour écouter.

L'artiste n'est point trop grisée par ces succès mondains, qui achèvent de consacrer sa vogue. Elle a une conscience sereine de ses mérites, qui la met à l'aise partout; traitée en amie par les grandes dames qui se font peindre par elle, cette familiarité de rapports, qu'elle retrouvera plus tard dans les diverses sociétés de l'Europe, lui semble déjà toute naturelle. Elle n'est pas dénuée de prétention; mais son cœur excellent fait excuser des façons de petite maîtresse, que les hommages masculins ont développées. Sa préciosité agacera Madame de Boigne qui, tout enfant, la verra à Rome et nous la montre, avec sa malveillance et sa précision ordinaires, « très bonne personne », « toujours assez sotte », et possédant « à l'excès toutes les petites minauderies auxquelles son double titre d'artiste et de jolie femme lui donnait droit ». Sauf le grief de sottise, les traits sont justes. L'artiste a, par-dessus tout, le goût de plaire, et assurément ce qu'elle apprécie le plus, au cours de sa vie, ce

sont les louanges que certains hommes de cour s'empressent de mettre à ses pieds ; c'est qu'elles s'adressent moins au peintre qu'à la femme, et que Madame Vigée-Le Brun est infiniment coquette, et beaucoup plus vaine de ses grâces que de son talent.

Quelle tendre complaisance l'émeut, chaque fois qu'elle parle de M. de Vaudreuil ! Certes, le comte est très fidèlement attaché, et du fond du cœur, à la douce duchesse de Polignac, et, s'il fréquente assidûment rue de Cléry, c'est seulement pour le plaisir qu'il trouve à se réunir en toute liberté à des gens d'esprit, comme le prince charmant de leur cénacle. Mais il sait l'art de parler aux femmes, et il enchante les bourgeoises de Paris par l'habile et discrète façon dont il transpose pour elles la phrase enjôleuse de Versailles. L'artiste est sensible à sa chaude manière de prôner l'amitié et de soutenir ses amis, et à tant de belles qualités morales qu'elle célèbre à plusieurs reprises ; elle l'est surtout aux façons du grand seigneur et aux galanteries délicates qu'il lui a prodiguées. Ses pinceaux ont hésité pour le peindre ; le visage de son modèle semble trop efféminé, et Drouais en avait vu autrement la grâce virile ; le morceau n'a pas autant d'ac-

cent que les souvenirs écrits, aussi précis qu'enthousiastes : « Né dans un rang élevé, le comte de Vaudreuil devait encore plus à la nature qu'à la fortune, quoique celle-ci l'eût comblé de tous ses dons... Il était grand, bien fait, son maintien avait une noblesse et une élégance remarquables; son regard était doux et fin, sa physionomie extrêmement mobile comme ses idées, et son sourire obligeant prévenait pour lui au premier abord. Le comte de Vaudreuil avait beaucoup d'esprit; mais on était tenté de croire qu'il n'ouvrait la bouche que pour faire valoir le vôtre, tant il vous écoutait d'une manière aimable et gracieuse; soit que la conversation fût sérieuse ou plaisante, il en savait prendre tous les tons, toutes les nuances, car il avait autant d'instruction que de gaieté... » En vérité, la toile de 1784 nous rend peu de chose de cet homme de cour accompli, qui ne se révéla médiocre qu'en politique.

M. de Vaudreuil possédait à Gennevilliers une élégante maison au milieu d'un beau domaine de chasse, acheté pour recevoir son grand ami, le comte d'Artois. Il avait fait aménager une jolie salle de comédie, ce qui complétait souvent les installations d'un temps où

le spectacle de salon faisait fureur. Aux acteurs professionnels se mêlaient les amateurs, et Madame Vigée-Le Brun, sa belle-sœur et son frère, y jouèrent plus d'une fois l'opéra-comique avec Madame Dugazon, Garat et deux comédiens fameux retirés du théâtre, Cailleau et Laruette. Dans *Rose et Colas*, on confia à l'artiste le rôle de Rose, à Garat, celui de Colas. « M. le comte d'Artois et sa société assistaient à nos spectacles. J'avoue que tout ce beau monde me donna la peur au point que, la première fois qu'ils y vinrent, sans que j'en fusse prévenue, je ne voulus plus jouer ; la crainte de désobliger les amis qui jouaient avec moi me décida seule à entrer en scène ; aussi M. le comte d'Artois, avec sa grâce ordinaire, vint-il entre les deux pièces nous encourager par tous les compliments imaginables. »

Le dernier spectacle de Gennevilliers fut donné par la Comédie-Française et ce fut une nouveauté, *le Mariage de Figaro*. Pour s'y résoudre, M. de Vaudreuil avait-il été, comme le croit Madame Le Brun, harcelé par l'auteur, que grisait le souvenir du *Barbier de Séville* joué par la Reine à Trianon ? Le mécène ne trouvait-il pas tout à fait piquant, comme d'autres grands seigneurs d'alors, d'applaudir

hardiment cette guerre déclarée avec tant d'esprit à leurs privilèges? Les *Souvenirs* notent qu'on s'étonna, dans l'assistance, de ce dialogue impertinent, de ces couplets tous dirigés contre la Cour, dont une grande partie était présente à la représentation. Beaumarchais semblait ivre de joie ; « il courait de tous côtés, comme un homme hors de lui-même ; et comme on se plaignait de la chaleur, il ne donna pas le temps d'ouvrir les fenêtres et cassa tous les carreaux avec sa canne, ce qui fit dire, après la pièce, qu'il avait doublement cassé les vitres ».

On allait à Gennevilliers pour passer quelques jours, et c'est là que Madame Vigée-Le Brun exerçait le mieux cette royauté féminine qui lui procura des moments si doux. Le châtelain, qui veillait au plaisir de ses hôtes, inventait pour eux des surprises nouvelles ; aussi M. de Vaudreuil était-il à leurs yeux un magicien que célébrait Lebrun-Pindare, dans un assez joli poème, *L'Enchanteur et la Fée*, inspiré, disait-il, d'un « vieux grimoire » :

> Aimer tous les arts fut sa gloire,
> Se faire aimer, tout son bonheur ;
> Tout en lui n'était qu'âme et tout parlait au cœur.
> ...Le ciel pour comble de faveur

> Lui donna pour amie une charmante Fée,
> Bien digne de mon Enchanteur.
> Elle avait tout : esprit, talent, grâce, candeur;
> Magique déité de qui la main savante
> Peignait l'âme et rendait une toile vivante.
> Il n'est plus, direz-vous, de ces prodiges-là,
> La Fée et l'Enchanteur ont passé l'onde noire.
> — Non, mes amis; Vaudreuil et Le Brun que voilà
> Ont changé mon conte en histoire.

A Gennevilliers, Madame Vigée-Le Brun voyait le monde de la Cour ; elle le voyait aussi chez Madame de la Reynière, dans le magnifique hôtel que le bonhomme Grimod avait fait bâtir aux Champs-Élysées, et où fréquentaient assidûment les hommes de la société de la Reine, le comte d'Adhémar, le baron de Besenval et Vaudreuil; les femmes venaient aux grandes soirées, célèbres pour leur bonne musique, et Madame Le Brun se rappelait avec plaisir y avoir noué son amitié avec la comtesse de Ségur.

D'autres maisons de la finance, moins noblement fréquentées, mais non moins agréables, étaient ouvertes à l'artiste. L'excellent Beaujon, dont elle faisait le portrait pour l'hôpital fondé par lui, ne donnait point de fêtes; impotent et cloué sur son fauteuil à roulettes, il ne pouvait qu'engager ses amis à jouir des trésors d'art entassés par ses soins à l'Elysée-

Bourbon. M. de Sainte-James offrait de somptueux dîners dans sa belle « folie » de Neuilly ; Madame Vigée-Le Brun s'y montra quelquefois. Elle allait surtout chez Boutin, assez lié avec elle pour paraître à ses concerts, et qui recevait ses nombreux amis avec une princière munificence. Le jeudi, la jeune femme sacrifiait sa sieste journalière pour monter à Tivoli, dont le vaste parc et les ombrages touffus se développaient sur les premières pentes de Montmartre. C'était un peu loin de ce Paris, qui finissait aux boulevards ; mais elle n'aurait pu manquer au dîner hebdomadaire que Boutin arrangeait pour elle ; elle y rencontrait tous ses intimes, son frère, Delille, Lebrun le poète, Robert le peintre avec sa femme, Brongniart et, aussi souvent que le permettaient ses devoirs de courtisan, M. de Vaudreuil ; au plus, douze personnes à table, que réjouissaient l'air de la campagne et l'abandon de l'amitié. Plus tard, pendant la Révolution, les dîners du jeudi continuèrent chez Boutin ; on y porta régulièrement la santé des absents, Vaudreuil et Madame Le Brun, jusqu'au jour où Tivoli fut confisqué par la nation et l'aimable amphitryon envoyé à l'échafaud.

La même société se retrouvait, l'été, à

Mortefontaine, qu'habitait le prévôt des marchands Le Peletier, le plus décousu des hommes, à qui le cordon bleu, obtenu par charge, avait quelque peu tourné la tête. Madame Vigée-Le Brun riait de sa figure comique, de son teint blême qu'il couvrait de rouge à l'usage des dames, de sa « perruque fiscale », au toupet en pain de sucre, accompagnée de boucles poudrées tombant sur les épaules ; le chevalier de Coigny se moquait de ses ridicules et narrait ses prétentions aux bonnes fortunes de la Cour. Cette riche maison était fort mal tenue, et le meilleur plaisir des invités était la promenade dans les parcs immenses de Mortefontaine et d'Ermenonville, et les parties de bateau sur le lac.

Les rossignols de Mortefontaine devinrent fameux par un petit poème de Lebrun, qui nous donne le ton de cette aimable société :

> Sur ces bords enchanteurs, doux asiles du sage,
> Le Brun, je vous cherchais, je volais sur vos pas ;
> J'interrogeais l'écho qui ne répondait pas,
> Quand mille rossignols, dans leur tendre ramage,
> Dirent : « Nous l'avons vue errer sur ce rivage
> Et l'embellir par ses appas.
> D'un seul de ses regards, dans ce petit bocage,
> Mille Amours sont nés à la fois ;
> Et nous, sous le même feuillage,
> Nous étions déjà nés des accents de sa voix. »

Au Moulin-Joli, le site était encore plus beau et les hôtes charmants. La grande île, couverte de bosquets et de vergers, qu'un bras de la Seine séparait en deux parties jointes par un pont pittoresque, représentait aux imaginations du temps un véritable « Élysée ». « Qui que vous soyez, écrivait le prince de Ligne, si vous n'êtes pas des cœurs endurcis, asseyez-vous entre les bras d'un saule au Moulin-Joli, sur les bords de la rivière. Lisez, voyez et pleurez; ce ne sera pas de tristesse, mais d'une sensibilité délicieuse. Le tableau de votre âme viendra s'offrir à vous... Méditez avec le sage, soupirez avec l'amant et bénissez Watelet. » On rêvait avec délice sous le berceau des grands saules pleureurs; on goûtait la richesse de ton des feuillages et le jeu des reflets dans les eaux; la causerie était exquise avec le maître du lieu, d'une intelligence si avertie, si bon connaisseur des choses d'art, dont le caractère très riant ne souffrait cependant autour de lui qu'une société peu nombreuse et choisie. Le Moulin-Joli faisait un cadre parfait aux grâces finissantes de cette amie de trente ans, Marguerite Lecomte, que les poètes avaient célébrée, dont les artistes avaient reproduit les traits spirituels et que

plusieurs académies d'Italie avaient galamment reçue, comme graveur, sur la demande de Watelet, au cours de leurs longs voyages d'amateurs et d'amoureux. La conversation de tels amis était pour Madame Vigée-Le Brun infiniment profitable, enrichie de tant d'expérience, ornée de tant de souvenirs, auxquels l'excellent Hubert Robert aimait ajouter les siens.

C'étaient les heureux moments de la vie de l'artiste, ceux qui la reposaient de son labeur et la récompensaient de ses efforts. Mais ses succès n'allaient pas sans lutte et, à chaque nouveau Salon, elle devait livrer, devant l'opinion toujours changeante, une bataille nouvelle. Celui de 1785 ne fut pas aussi triomphal pour elle que le précédent et les amis de Madame Labille-Guiard eurent leur revanche. Les rigoristes, d'autre part, s'inquiétaient de ce que l'exemple de ces femmes de talent fût trop imité par « beaucoup de demoiselles dont on prônait dans les feuilles publiques les heureuses dispositions », car, disait-on, « un tel art était pernicieux pour les personnes du sexe... et les entraînait presque toujours dans le libertinage ». Pidansat de Mayrobert demandait grâce pour « nos Minerves dames » :

« Il est des parties, écrivait-il, auxquelles les femmes semblent plus appelées que les hommes, et, dans les arts comme dans les lettres, tout ce qui tient aux grâces et à l'enjouement est, par essence, de leur domaine. Depuis plusieurs expositions, leurs ouvrages brillent au Salon entre ceux du second ordre. Elles disputent la palme aux hommes ; elles l'emportent et s'en glorifient tour à tour. Je vous ai parlé dans le temps et à plusieurs reprises des succès de Mademoiselle Vallayer, devenue Madame Coster ; je me suis enthousiasmé en 1783, sur les chefs-d'œuvre brillants et vigoureux de Madame Le Brun. C'est aujourd'hui Madame Guiard, dès lors la serrant de près, qui triomphe et fait entourer ses productions avec ces cris de surprise et de ravissement involontaires qui ne s'arrachent que par un mérite réel et éclatant. »

Le parallèle était nettement établi dans une page fort instructive du *Journal général de France,* où l'éloge des rivales semble réparti avec équité : « Peu de peintres sont faits pour attirer la foule des admirateurs comme Madame Le Brun. Notre admiration pour elle n'est pourtant pas exclusive et nous ne prenons pas le ton de ces enthousiastes qui crient dans le Salon, dans les jardins publics, dans les cafés :

LA BARONNE DE CRUSSOL
1785
(Musée de Toulouse)

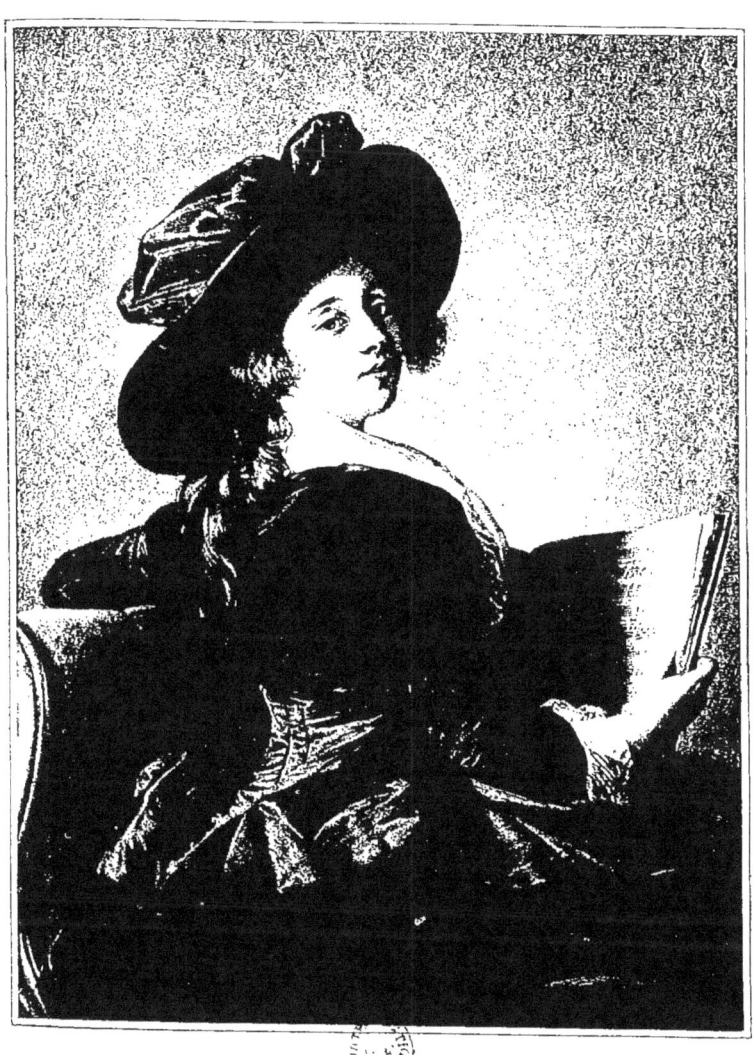

« Madame Le Brun a écrasé Roslin ; elle vaut
« mille fois mieux que Duplessis, Vestier
« n'en approche pas ; elle triomphe de Madame
« Guiard! » Chaque peintre distingué a son mérite qui ne détruit pas celui de l'autre. Richesse et brillant dans les couleurs, grâce et nouveauté dans les attitudes, goût exquis pour les ajustements, telles sont les parties qui caractérisent les rares talents de Madame Le Brun. Cela n'empêche pas que Madame Guiard ne mérite de grands éloges par la résolution de ses effets, par la fermeté et la facilité de son exécution. Son talent répond à la forme d'une Diane, celui de Madame Le Brun tient à la forme d'une Vénus. Madame Guiard s'est peinte en pied, ayant derrière elle deux élèves ; cet ouvrage a le plus grand succès et le mieux mérité. Le portrait de M. le Contrôleur, ceux de Madame de Crussol et de Madame de Gramont-Caderousse, par Madame Le Brun, ont reçu les plus justes applaudissements. Ainsi ces deux dames sont deux célèbres rivales, qui ont des droits égaux à l'admiration publique. »

Madame Guiard exposait, outre la grande toile qui la représente avec Mesdemoiselles Capet et Rosemond, ses élèves, un portrait aristocratique, celui de la comtesse de Flahaut ;

la belle-sœur de M. d'Angiviller, dont le nom manquait modestement au livret, était auprès du berceau de son petit enfant ; elle paraissait « chaste comme Pénélope, et toute l'habitude du corps annonçait la vertu conjugale dans toute sa modestie la plus parfaite ». Les modèles de Madame Vigée-Le Brun n'annonçaient rien de semblable ; ses cinq beautés de cour avaient tenu à être nommées, et leurs attitudes, leurs mines ou la fantaisie de leur toilette témoignaient surtout du désir qu'elles avaient d'être remarquées comme les plus brillantes et les plus jolies.

C'était d'ailleurs, pour l'artiste, une exposition avantageuse, et dont la coquetterie de ses modèles servait le succès. Nous avons encore ce groupe charmant, qui résume les élégances du moment et laisse entrevoir ces âmes légères. Comme elle est fière dans sa nonchalance, cette comtesse de Clermont-Tonnerre, plus tard marquise de Talaru, qui a voulu être peinte en sultane ! Vêtue d'une étoffe jaune, coiffée d'un turban retenu par des perles, ses doigts jouent avec un fil de perles et elle porte au cou un collier d'or. La brune duchesse de Caderousse-Gramont est la plus jolie des vendangeuses et presse dans ses

mains les lourds raisins de sa corbeille. Le chapeau, sans plume ni ruban, est rejeté en arrière en un gracieux mouvement d'envolée, et auréole la tête mutine et frisée. L'étroit corsage noir descend en pointe sur le jupon rouge que soutiennent de larges paniers ; des nœuds agrémentent l'épaule, et l'écharpe enveloppante se noue sur la poitrine : c'est un mélange inattendu d'élégance et de rusticité, qui n'a pas encore été vu. La comtesse de Ségur est peinte au temps où le départ de son jeune époux pour l'ambassade de Russie la rend plus intéressante encore ; elle montre, sous le grand chapeau à plumes, un franc visage encadré de boucles légères, où les dents éclatantes paraissent dans un sourire spirituel. La veste de velours dessine la taille, qu'amincit l'ampleur du jupon aux plis cassants ; les longues mains pâles se croisent sur la table où des fleurs sont jetées ; le fichu de linon, négligemment noué, cache à peine l'opulente poitrine que la lumière vient caresser.

Coquette et ingénue à la fois, la comtesse de Chatenay fait penser aux femmes de Greuze ; vue de dos, elle tourne vers le spectateur la plus jolie tête blonde ; un ruban retient sur le

haut du front les longs cheveux qui retombent, soyeux comme ceux d'une enfant, sur le fichu blanc des épaules. Toute une âme puérile et câline est dans ces grands yeux et dans cette ligne des lèvres où se joue quelque mystère. Voici enfin la baronne de Crussol, moins jeune, semble-t-il, mais avec le même regard enjôleur, la même bouche dédaigneuse et mièvre. Elle est en chapeau garni de rubans et laisse, suivant la mode du jour, ses cheveux se dérouler librement sur le corsage de soie; elle chante assise, un cahier de musique dans les mains; sûre de son charme et de sa beauté, elle ne paraît point davantage ignorer ce que sa voix ajoute à tant de grâces.

Le plus remarqué de ces portraits était celui de la piquante vendangeuse, qui inaugurait une mode nouvelle : « Je ne pouvais souffrir la poudre, écrit Madame Vigée-Le Brun ; j'obtins de la belle duchesse de Gramont-Caderousse qu'elle n'en mettrait pas pour se faire peindre ; ses cheveux étaient d'un noir d'ébène ; je les séparai sur le front, arrangés en boucles irrégulières. Après ma séance, qui finissait à l'heure du dîner, la duchesse ne dérangeait rien à sa coiffure et allait ainsi au spectacle. Une aussi jolie femme devait donner

MARIE-GABRIELLE DE SINÉTY
DUCHESSE DE CADEROUSSE-GRAMONT
1785
(Collection de M. le marquis de Sinéty)

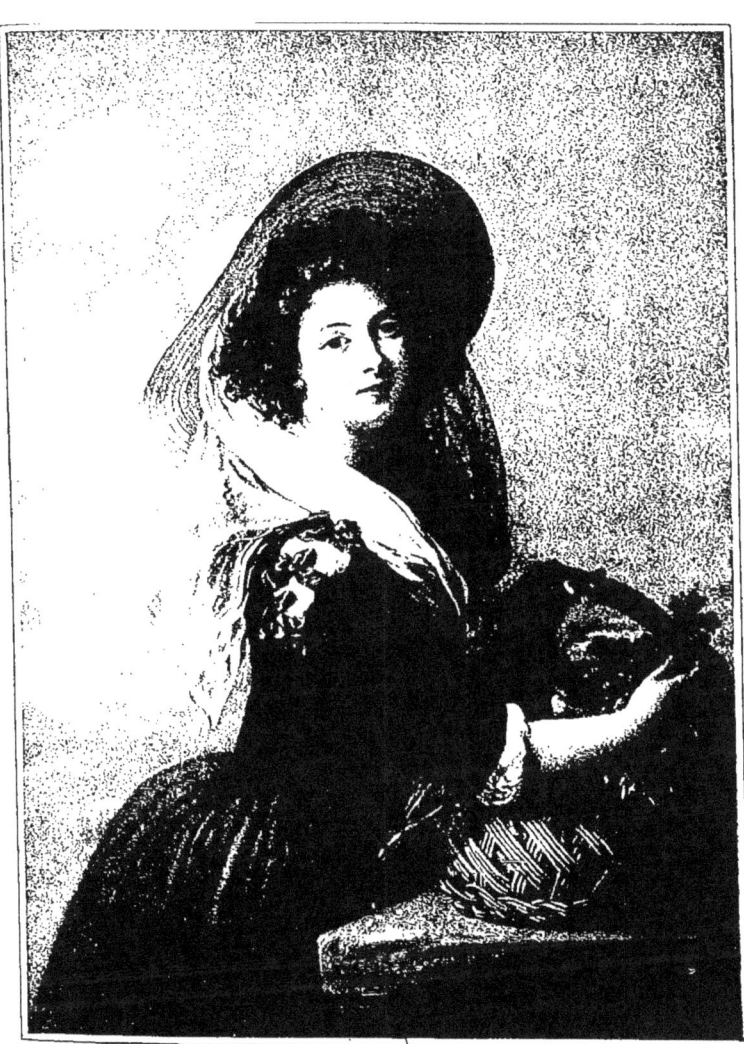

le ton ; cette mode prit doucement, puis devint enfin générale. » Une tradition de famille veut que la duchesse de Caderousse ait été appelée à Trianon par la Reine, qui souhaitait lui voir porter, dans le cadre champêtre de ses jardins, le costume dont Madame Le Brun l'avait habillée. La petite littérature du temps s'emparait de cette fantaisie et l'on trouve, dans les recueils manuscrits, des vers qu'on peut recueillir comme un document sur l'histoire des modes féminines :

SUR LE PORTRAIT
DE MADAME DE CADEROUSSE
PEINTE EN VENDANGEUSE
PAR MADAME VIGÉE-LE BRUN

Quelle est cette bergère au teint si délicat,
 A l'œil fripon, à la bouche mutine?
Un corset noir peint sa taille enfantine
Et son jupon de pourpre en relève l'éclat.
 Elle sourit et craint qu'on la devine ;
Des champs elle revient, mais tout innocemment
Porte un panier chargé des fruits de la vendange.
C'est vous, jeune Gramont ; sous ce déguisement
 Vous n'avez pas perdu les traits d'un ange.
Paraissez à la Cour, souveraine des cœurs,
Et nos beaux dieux soudain, par un prodige étrange,
Vont prendre la houlette et le chapeau de fleurs,
 Et croiront ne pas perdre au change.

Parmi tant de critiques, celle de *Figaro au Salon de peinture* indique bien l'engouement

mondain dont bénéficiait l'artiste. Écoutons Chérubin parler : « Figaro ! regarde ce portrait : quelle fraîcheur dans les chairs ! quel goût dans l'ajustement ! quel moelleux dans l'attitude ! que de vérité dans ce satin ! critique, si tu l'oses... Il ne faut que des yeux pour voir que ce tableau est charmant ; et ce portrait en bergère, comme le mouchoir est chiffonné avec grâce ! regarde ces formes.....
— Figaro, *à la comtesse :* Madame, voilà un éloge bien fort ; remarquez qu'il n'est point exagéré, quoique fait sans réflexion. — La Comtesse : Le sentiment ne trompe jamais ; il en dirait bien davantage, s'il savait que ces tableaux viennent d'une femme. — Chérubin, *avec chaleur :* D'une femme ! d'une femme ! Je juge qu'elle est jolie, qu'elle est aimable, qu'elle se peint dans tous ses ouvrages. — Figaro *(à part) :* Le petit sorcier ! il ne se trompe pas d'un mot. » Et voilà de la critique d'art au ton du xviii° siècle.

A ces excellents morceaux de peinture, à la véridique et fine image de Grétry, qui les accompagnait, la censure ne pouvait mordre. Elle se rattrapait sur une *Bacchante* et lui reprochait d'être exécutée avec mollesse, de montrer des chairs exsangues et des genoux

mal dessinés : « Dès qu'une femme de goût
s'échappe dans le pays de l'histoire, écrivait
Le Frondeur au Salon, on s'aperçoit que la
carte lui manque. » Pour les portraits, la ma-
lignité des critiques ne s'en prenait qu'aux
brillants modèles et profitait de la présence
d'une autre toile, représentant M. de Calonne,
pour faire expier par de piquantes épigrammes
le plaisir qu'avaient ces dames à montrer leur
image par le peintre à la mode : « L'une est
en sultane, boudant de n'avoir pas été choisie
par son maître pour cette nuit-là ; l'autre en
jardinière qui, sous ce déguisement simple et
attrayant, cherche les aventures ; celle-là mi-
naude, celle-ci agace ; la dernière séduit par
les charmes de sa voix. Du sein de toutes ces
beautés s'élève M. le Contrôleur général et,
comme il n'est point ennemi du sexe, les
bonnes gens croient le voir au milieu de son
sérail. Ce portrait historié est bien plus sa-
vant... Il est riche de composition, vrai dans
ses détails ; les étoffes en sont précieuses ; les
ombres, les reflets ménagés avec soin ; il est
monté sur le haut ton de couleur qui lui con-
vient. La ressemblance du personnage est telle
que chacun le nomme au premier coup d'œil ;
c'est son air ouvert, son œil plein de feu, sa

figure spirituelle, riante et affable ; c'est l'homme en un mot, c'est M. de Calonne exactement : mais ce n'est pas le Contrôleur général, il a l'air plus distrait qu'occupé ; une lettre du Roi, un mémoire déployé à côté de lui, sont excellents pour faire briller le talent de l'artiste, mais ne sont que des enseignes et ne désignent nullement ce ministre enchanteur qui sait avec tant d'art attirer au fisc public, non seulement l'argent de la nation, mais celui des étrangers, pour le reverser ensuite avec tant de profusion et de munificence. » Ainsi les pinceaux de Madame Vigée-Le Brun servaient-ils à la popularité du spirituel ministre, qui si allégrement conduisait le Trésor à la banqueroute. La plume du frère le célébrait à son tour dans l'*Almanach des Muses,* où il sut toujours flagorner les gens en place :

POUR LE PORTRAIT DE M. DE CALONNE
…Calonne, de nos Arts sois donc aussi le père !
Les bras tendus vers toi, vois-les se rassembler ;
Vois à leur groupe heureux les Muses se mêler ;
Ils t'offrent leurs efforts, seconde leur envie,
De l'émulation naît souvent le génie ;
S'ils revivent en toi, par eux tu revivras.
Colbert, enseveli dans la nuit du trépas,
Sans eux n'eût point reçu le légitime hommage
Que chaque jour encor on rend à son image.

Ce portrait d'apparat, où Madame Le Brun

avait esssayé de se mesurer avec Roslin et les Vanloo, et n'apparaissait pas inférieure à ces maîtres, allait lui causer bien vite les chagrins les plus cuisants. L'envie, cette fois, l'attaquait sur le point sensible de l'honneur féminin, car on répandait le bruit qu'elle était la maîtresse du « ministre enchanteur », si généreux des deniers de l'État au bénéfice de ses amis. Dès l'ouverture du Salon, *les Promenades de Critès* l'imprimaient assez grossièrement à propos du tableau : « C'est ici que Madame Le Brun a touché le plus en maître ; c'est ici où il y a le plus de difficultés vaincues et il le faut avouer, c'est dans cette occasion qu'elle s'est rendue le plus entièrement *maîtresse* de son sujet. » On comprend l'irritation de l'artiste devant l'insinuation : « Un nommé Gorsas, dira-t-elle, que je n'ai jamais vu ni connu, vomissait des horreurs contre moi. » Ces « horreurs » devaient tenir une place cruelle dans sa vie ; bien des heures furent pour elle empoisonnées par cette histoire, qui l'a poursuivie partout, l'a signalée à la haine révolutionnaire, a refroidi à son égard certaines bienveillances et paraît avoir été révélée plus tard à sa fille pour la détacher d'elle. Les allusions nombreuses et vagues à la calomnie,

qui émaillent ses souvenirs, se rapportent aux racontars sur M. de Calonne bien plus qu'aux premières attaques contre son talent, dont ses triomphes d'artiste l'avaient largement vengée. Il serait indiscret de mettre en doute sa défense sur cet épisode capital de sa vie ; il vaut mieux la présenter telle qu'elle la donne elle-même, en précisant des détails que son plaidoyer laisse dans l'ombre.

Le grand portrait du Contrôleur général assis en habit de satin noir à sa table de travail, et dont la tête a été répétée par l'artiste, fut gravé en 1787 par De Bréa, qui ajouta aux papiers le titre du rapport au Roi sur l'Assemblée des Notables. Madame Vigée-Le Brun l'avait exécuté en 1785 dans son atelier et non, comme il semblerait, à l'hôtel des Finances ; si le ministre, en effet, est allé assez longtemps rue de Cléry, c'est que le nombre de ses occupations ne lui a pas permis de donner des séances régulièrement suivies ; la tête achevée, l'artiste a terminé son travail de mémoire « au point, dit-elle, de ne pas faire les mains d'après lui, quoique j'eusse l'habitude de les faire toujours d'après mes modèles ». Elle n'aurait pu peindre le cabinet du ministre, ni son bureau familier, puisqu'elle n'alla

qu'une fois chez lui et sans ses pinceaux : « Il donnait une grande soirée au prince de Prusse et, ce prince venant habituellement chez moi, il avait jugé convenable de m'inviter. » Au reste, comment avoir le moindre goût pour M. de Calonne? Il était peu séduisant et portait perruque : « Une perruque ! Jugez comme, avec mon amour du pittoresque, j'aurais pu m'accoutumer à une perruque ! Je les ai toujours eues en horreur, au point de refuser un riche mariage parce que le prétendant portait perruque, et je ne peignais qu'à regret les hommes coiffés ainsi. » Tels sont les arguments un peu singuliers que trouvait une femme de ce siècle pour défendre sa vertu suspectée.

Une aventure, qui lui fut attribuée à tort, a été, d'après Madame Vigée-Le Brun, l'origine de la venimeuse légende. On peut la raconter sous les noms véritables, qu'elle dévoilait à ses familiers à l'époque où l'héroïne vivait encore dans une vieillesse respectée. En 1784, le fameux « Roué », Jean du Barry, avait amené à Paris sa seconde femme, épousée à Toulouse et qui était née Rabaudy de Montoussin ; il avait pris une maison dans la capitale, menait assez grand train, sous le nom de comte de Serre, et les chroniques du temps disent que M. de Calonne

était fort épris de la jolie comtesse. Madame Vigée-Le Brun faisait le portrait de Madame de Serre. Un jour, en prenant séance, celle-ci la pria de lui prêter pour le soir sa voiture et son cocher, afin d'aller au spectacle. Ce service ne pouvait se refuser ; mais le lendemain matin, quand Madame Vigée-Le Brun demanda ses chevaux, ni cocher, ni voiture n'avaient encore reparu. On envoya chez Madame de Serre, qui n'était point rentrée, et l'on apprit qu'elle avait passé la nuit à l'hôtel des Finances. Le cocher, interrogé par les gens de l'hôtel, par d'autres peut-être, avait dit avec simplicité qu'il appartenait à Madame Le Brun, et tout le monde avait pu croire que c'était elle que la voiture avait amenée. La coupable ne reparut pas chez son peintre, qui l'accusa toujours d'avoir voulu sauver sa réputation aux dépens de celle d'autrui. « Elle m'a fait bien du mal », s'écriait l'artiste, ne doutant pas que toutes les calomnies ne fussent nées de cette perfidie « digne de l'Enfer ».

Pierre Le Brun rebâtissait à neuf, en ce moment même, la maison qu'il possédait rue du Gros-Chenet, et l'on raconta que Calonne en supportait tous les frais. N'avait-il pas payé son portrait, comme l'imprimait Gorsas, en

CHARLES-ALEXANDRE DE CALONNE
CONTROLEUR GÉNÉRAL DES FINANCES
1785
(Collection de M. Jacques Doucet)

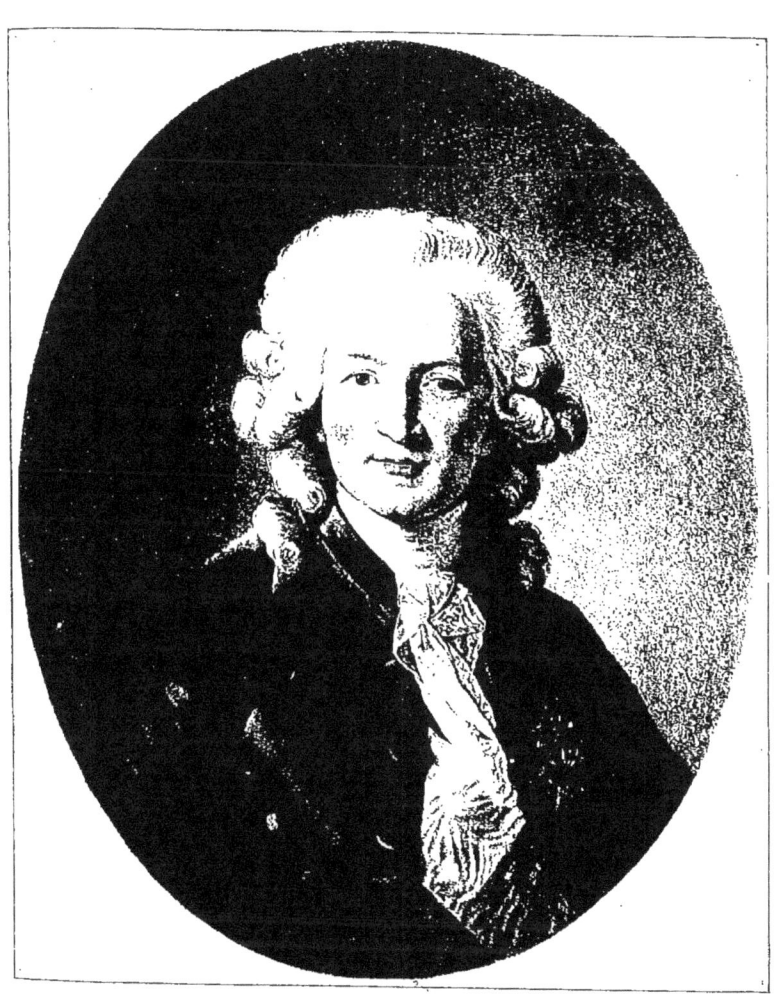

pastilles enveloppées de billets de la Caisse d'Escompte ou, selon d'autres, en or empilé dans un pâté? Le Brun oppose des faits précis en faveur de sa femme : « Calonne lui envoya 3,600 livres en billets de la Caisse d'Escompte, dans une tabatière qui pouvait valoir 1,200 livres ; plusieurs personnes présentes à l'ouverture du paquet peuvent l'attester. » Atteinte par une de ces accusations vagues et terribles qui, non plus qu'établies, ne peuvent être réfutées, Madame Vigée-Le Brun se défendait encore, à ce sujet, sur ses vieux jours, et parlait de quatre mille francs dans une boîte estimée vingt louis; elle ajoutait : « On fut même étonné de la modicité de cette somme ; car... M. de Beaujon, que je venais de peindre de même grandeur, m'avait envoyé huit mille francs, sans qu'on s'avisât de trouver le prix trop énorme. » Pendant la Révolution, alors qu'elle fut considérée comme émigrée, les pamphlétaires exploitèrent contre le mari la légende de la « maîtresse de Calonne », devenue conspiratrice à l'étranger. Le Brun ne se vantait plus alors d'avoir formé à lui seul toute la galerie de tableaux de M. de Calonne; il était obligé de publier, en l'an II, un « précis historique » sur la vie de sa femme, afin de

réfuter point par point leurs calomniateurs et établir les sources de leur fortune. Nous y trouvons d'autres détails sur les gains de l'artiste : « Avec un talent comme le sien, avec un revenu aussi considérable que celui qu'il lui procurait, puisqu'un buste seul lui était payé 600 livres, qu'elle peignait avec une facilité étonnante, et qu'elle gagnait, année commune, 24 ou 30,000 livres ; avec les bénéfices que je faisais moi-même dans un commerce très actif et très étendu ; avec un état de maison tel que nous n'avons jamais eu plus de quatre personnes à notre service, dont un seul domestique pour nous deux ; après vingt années de travail enfin, est-il si difficile de croire que nous ayons pu trouver dans nos économies une somme suffisante pour payer le prix de nos maisons, et en faire bâtir une, dont les constructions ne sont point totalement acquittées?... Qu'on ne parle donc plus des richesses de la citoyenne Le Brun ! qu'ils cessent donc ces bruits infâmes semés contre elle, sur sa prétendue liaison avec un ministre, qu'elle avait vu quelquefois avant qu'il entrât en place et qu'elle n'a plus revu, du moment où son portrait a été fini ! que l'envieux rougisse et que le calomniateur se taise ! »

Bien avant cette prose conjugale, et dès le temps de ce fameux Salon de 1785, les muses de l'amitié avaient offert à la victime du « souffle empoisonné de l'envie » leurs témoignages consolateurs. Les manuscrits reportent à cette époque une page émue de Vigée remerciant un « généreux chevalier » d'avoir « raffermi le laurier de « la Rosalba de notre âge ». Il répondait à cette petite pièce de « M. Lebrun, secrétaire des commandements de Monseigneur le prince de Conti » :

VERS A MADAME LE BRUN
SUR LES CRITIQUES PARUES A L'OCCASION DU SALON DE 1785

Chère Le Brun, la gloire a ses orages;
L'Envie est là qui guette le talent;
Tout ce qui plaît, tout mérite excellent
Doit de ce monstre essuyer les outrages.
Qui mieux que toi les mérita jamais ?
Un pinceau mâle anime tes portraits;
Non, tu n'es plus femme que l'on renomme;
L'Envie est juste, et ses cris obstinés,
Et ses serpents contre toi déchaînés,
Mieux que nos voix te déclarent grand homme !

Malgré les délicates attentions des amis de l'artiste, en dépit des soins multipliés que prenait son entourage pour lui éviter de trop nombreuses blessures, la calomnie continuait

son œuvre. Elle se produisait sous bien des formes et finissait par associer dans tous les esprits le nom de Madame Le Brun à celui de Calonne. Cette peste de Champcenetz, dans ses couplets de l'*Assemblée des notables,* faisait chanter au Contrôleur général :

> J'ai dissipé les trésors de la France !
> D'Artois, Le Brun et d'autres sont contents...

On va jusqu'à faire figurer, parmi les libéralités du ministre, le don du Moulin-Joli, le délicieux domaine qui vient d'être vendu après la mort de Watelet. Cette invention trouve créance, désespère la pauvre Le Brun et nécessite un démenti public, qu'insèrent les auteurs du *Journal de Paris*, le 20 août 1786 :

> « Permettez-moi, Messieurs, de me servir de la voix de votre journal pour détromper les personnes qui veulent absolument que ce soit moi qui ai acheté le Moulin-Joli. Plusieurs gazettes étrangères l'ont imprimé et, d'après leur assertion, tout le monde me fait compliment sur cette acquisition. Veuillez donc bien, Messieurs, publier que je ne suis point propriétaire du Moulin-Joli et que c'est à un négociant connu qu'il appartient depuis près d'un mois.
>
> « J'ai l'honneur d'être, etc. »

L'acquéreur du Moulin-Joli est un M. Gaudran, qui n'entend rien au pittoresque et gâte en remaniements « l'Élysée » des artistes. Il y

convie du moins, avec bonne grâce, les anciens familiers du lieu; Lebrun-Pindare trouve encore, en s'y promenant, les rimes de ses odes orgueilleuses; Madame Vigée-Le Brun y revient, en 1788, pour passer tout un mois avec sa fille; elle y fait alors un de ses meilleurs portraits, celui de son grand ami Hubert Robert dans le négligé du travail, tenant à la main sa palette et peignant sans doute une fois de plus le pont de bateaux, d'un si joli reflet, et les peupliers des bords de la Seine.

III

(1787-1789)

Les peintures de Madame Vigée-Le Brun nous permettent de suivre, avec les variations de la mode, les progrès de certains sentiments et de certaines attitudes morales chez les femmes de son temps. Le retour à la nature, que Jean-Jacques Rousseau et ses lectrices ont tant prôné, s'est attesté dans le portrait dès l'époque où débutait l'artiste. On rechercha alors les arrangements les plus simples, en abandonnant le grand habit, le costume de cour ou d'apparat, qu'il était ordinaire de peindre sous le règne de **Louis XV**. Au temps de Louis XVI, le goût de la simplicité s'exagère au point de donner naissance à une complication nouvelle; et la convention qui s'impose est à peine moins artificielle que

celle de Nattier, jugé pourtant si suranné. Comme aux jours des Hébés et des Dianes chasseresses, les femmes tiennent à être représentées sous l'imprévu du travesti ; il leur faut toujours le piquant de la fiction, et ce n'est plus à la mythologie, mais à la vie rustique, qu'elles le demandent.

Toutes les idées du moment se dirigent dans le même sens. Il ne suffit plus aux nobles demeures de s'entourer du jardin à l'anglaise, tracé en méandres savants et que l'on croit plus rapproché de la nature que le jardin rectiligne de nos pères. En ces parcs déjà transformés, on doit mettre maintenant des fabriques tout à fait champêtres et, s'il se peut, un décor de village au crépi à demi ruiné ; on y introduit la maison de chaume et le moulin, qui mire dans l'étang son mur couvert de mousse. De même, pour l'image féminine, le chapeau de paille ou le mouchoir noué sur les cheveux, la grande écharpe de linon uni, ne marquent pas suffisamment que l'idéal de la vie des champs s'est entièrement emparé des âmes ; il devient indispensable d'adopter de véritables déguisements, qui métamorphosent sur la toile la grande dame en villageoise.

MARIE-JEANNE DE CLERMONT-MONTOISON
MARQUISE DE LA GUICHE
1788
(Collection de M. le marquis de La Guiche)

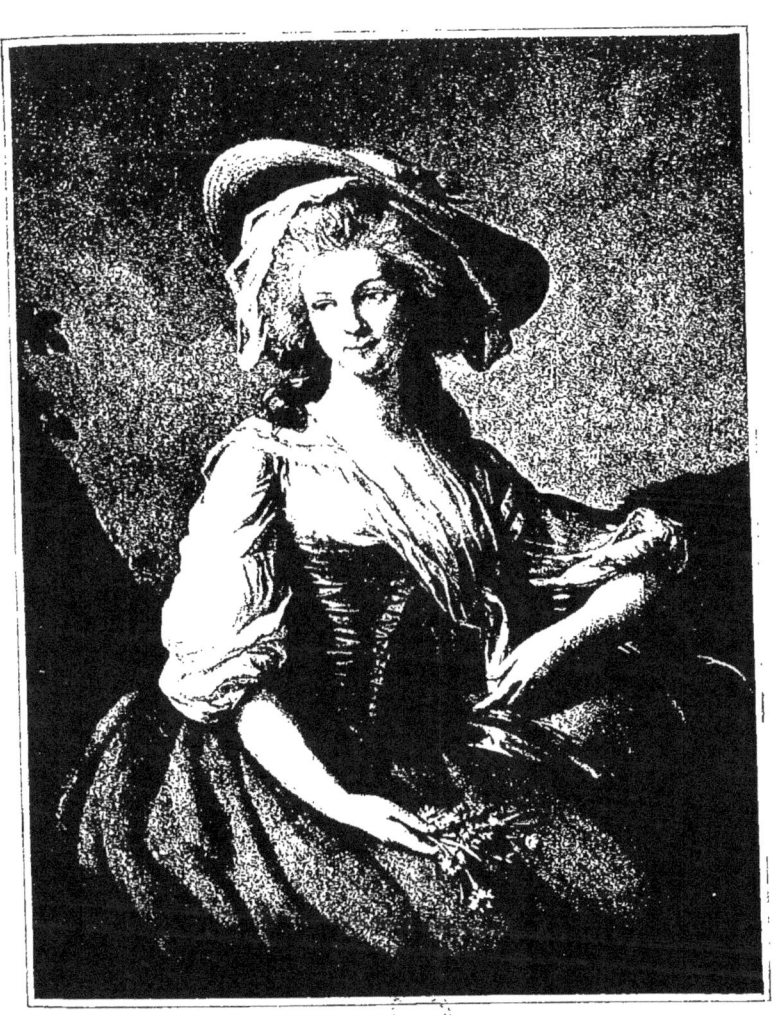

Telle est la révélation que nous fait, par le seul classement de ses œuvres, le peintre des femmes. Des portraits comme ceux de la duchesse de Polignac, puis de la duchesse de Caderousse, ont indiqué l'évolution qui s'accomplit; les suivants montrent où elle vient aboutir. Voici ce qu'a demandé la comtesse de Puységur pour apparaître à jamais en laitière. Elle a voulu les bras nus, la poitrine largement découverte sous un corsage de laine rouge sans nul ornement; la jupe de laine brune la plus rude; les deux mains, fort belles au reste, croisées sur la cruche de grès posée au bord de la margelle d'un puits. Point de rouge assurément, et le teint frais de la femme des champs; rien ne révélerait donc, sous le chapeau de paille dénué de ruban et de fleurs, que cette belle paysanne a sa place à la Cour, sans le doigt de poudre qui reste sur les cheveux et qu'on n'a pas voulu sacrifier. Cette laitière a été peinte en 1786; une autre le fut deux ans plus tard; c'est la jeune marquise de La Guiche, qui tient des bleuets d'une main, de l'autre sa cruche, et dont la seule élégance est une écharpe de soie jetée sur le rustique corsage. Entre les deux dates, le Hameau de la Reine s'est achevé, embelli,

prêté aux plus inattendues fantaisies; il est devenu l'amusement de la femme de France qui suit le plus ardemment, le plus aveuglément, les indications de la mode; et pour se promener parmi les vaches de sa prairie, pour les traire elle-même avec l'aide de sa fermière, pour battre son beurre et le découper sur les tablettes de marbre, Marie-Antoinette a porté plus d'une fois ces vêtements, qui évoquent le joli rêve des laiteries de Rambouillet et de Trianon.

Il n'y a pas de portrait peint représentant Marie-Antoinette en travesti de laitière, analogue au profil dessiné, gravé par Ruotte, qui se rapporte à ce moment de sa vie. Mais qu'elle ait souhaité une telle image, on n'en peut douter; un jour qu'elle était à Trianon, coiffée en cornette de paysanne, pour une répétition de *Rose et Colas* à laquelle assistait Madame Le Brun, elle lui demanda de la peindre en ce costume. Il est dommage que l'artiste n'ait pas parlé de cet épisode et qu'on ait égaré le croquis fait ce jour-là, selon l'ami qui nous le raconte. Au reste, la Reine n'a pas eu le temps de satisfaire son caprice, car cette mode extrême a été fort courte. On aimerait à croire que, devenue plus sage et comprenant mieux

les exigences de son rang, elle se soit privée de l'amusante satisfaction que d'autres s'accordaient autour d'elle. Le portrait « en gaulle », dont la simplicité affectée avait fait murmurer le public du Salon, pouvait la mettre en garde contre une fantaisie piquante chez une beauté de cour, puérile et déplacée chez la Reine. En tout cas, les derniers portraits qu'elle demande à Madame Vigée-Le Brun sont ceux où le caractère royal est le mieux marqué, où l'on trouve, à défaut d'une ressemblance que le modèle n'exige point, la majesté de la souveraine unie aux grâces de la femme.

Le plus célèbre de tous, celui qui parut au Salon de 1787, y ajoutait la glorification d'une maternité, de laquelle Marie-Antoinette était fière et dont elle commençait à comprendre tous les devoirs. On peut remarquer qu'elle décida cette commande dès l'époque du Salon de 1785; le comte d'Angiviller, qui reçut l'ordre de s'en occuper, écrivait à l'artiste, le 12 septembre : « La Reine m'ayant, Madame, fait part de l'intention où elle était de se faire peindre en grand, avec ses trois enfants, je lui ai proposé de vous charger de cet ouvrage, ce qu'elle a agréé... C'est avec

un vrai plaisir que je vous fais part des intentions de Sa Majesté à cet égard... Je suis bien flatté d'avoir à vous annoncer cette marque de distinction particulière que la Reine fait de vos talents. » Jusqu'alors, tous les portraits de la Reine avaient été ordonnés directement par elle à Madame Vigée-Le Brun; celui-ci fut commandé, suivant les formes ordinaires, par les Bâtiments du Roi. Le premier peintre Pierre fut chargé de demander une esquisse très poussée, que la Reine voulait avoir; puis l'artiste se mit au travail, « de manière à n'avoir plus besoin, pour le terminer, que des études des têtes ». Les arrangements et la date de la commande expliquent une particularité de ce tableau sur laquelle on a souvent discuté, la présence d'un berceau vide, assez maladroitement placé dans une composition où tous les autres morceaux sont harmonieux et nécessaires. L'esquisse fut faite pendant la dernière grossesse de la Reine, et le tableau commencé devait montrer dans ses langes la princesse Sophie-Hélène-Béatrice, née à Versailles le 9 juillet 1786. Cette petite « Madame Sophie », de qui l'histoire n'a guère parlé, mourut le 19 juin de l'année suivante, et la place resta vide dans le berceau qu'on ne

pouvait plus supprimer et dont le Dauphin soulève d'un geste assez inutile le léger rideau.

On admit volontiers, quand ce tableau fut exposé en août 1787, que cette couchette énigmatique fût celle du petit duc de Normandie, assis sur les genoux de sa mère, auprès de Madame Royale debout, qui la caresse; mais on adressait à toute la composition un reproche dont l'expression ne laisse pas d'être intéressante : « Cette composition est simple, facile, bien groupée; mais il en résulte une critique très juste et qui n'échappe à aucun observateur un peu réfléchissant, c'est que les airs de tête ne répondent en rien à la situation : la Reine, soucieuse, distraite, semble plutôt éprouver de l'affliction que la joie expansive d'une mère qui se complaît au milieu de ses enfants. L'air sérieux de la fille fait supposer que déjà, dans un âge susceptible de participer aux chagrins de sa mère, elle cherche à la consoler par sa tendresse affectueuse. Le duc de Normandie, loin d'avoir l'expression d'un enfant en pareille position, qu'exprime Virgile par ce vers si ingénu : « *Incipe, parve puer, risu cognoscere matrem!* » ne montre aucune gaieté; on le juge triste,

sinon par réflexion, au moins par sympathie. Enfin, le geste du Dauphin est un hors-d'œuvre qui l'isole de cette scène intéressante. » Cette gravité dans l'expression de la Reine, on l'attribue volontiers aux chagrins que lui apportait le déclin du règne, surtout après l'affaire du Collier, alors que se déchaînait contre elle une opinion savamment excitée ; à vrai dire, il y a plutôt dans le visage une placidité insignifiante, qui tient à l'insuffisance de la pose accordée à l'artiste. Il est sûr que ce portrait de Marie-Antoinette est un des moins ressemblants. Les critiques le reprochaient à leur façon à Madame Vigée-Le Brun, lorsqu'ils regrettaient qu'elle eût donné à la Reine « un éclat, une fraîcheur, une pureté, que ne peuvent conserver les chairs d'une femme de trente ans ; sa carnation éclipse celle de Madame, un peu dans l'ombre il est vrai, celle du Dauphin supposé éloigné, mais celle même du duc de Normandie, personnage saillant avec elle et qui ne devrait être qu'un assemblage de lis et de roses. »

Dans cette œuvre où elle avait cherché surtout la noble ordonnance, la magnificence du décor et la richesse des colorations, Madame Vigée-Le Brun ne s'était pas beaucoup préoc-

MADAME ROYALE ET SON FRÈRE, LE DAUPHIN

1784

(Musée de Versailles)

Original en couleur
NF Z 43-120-8

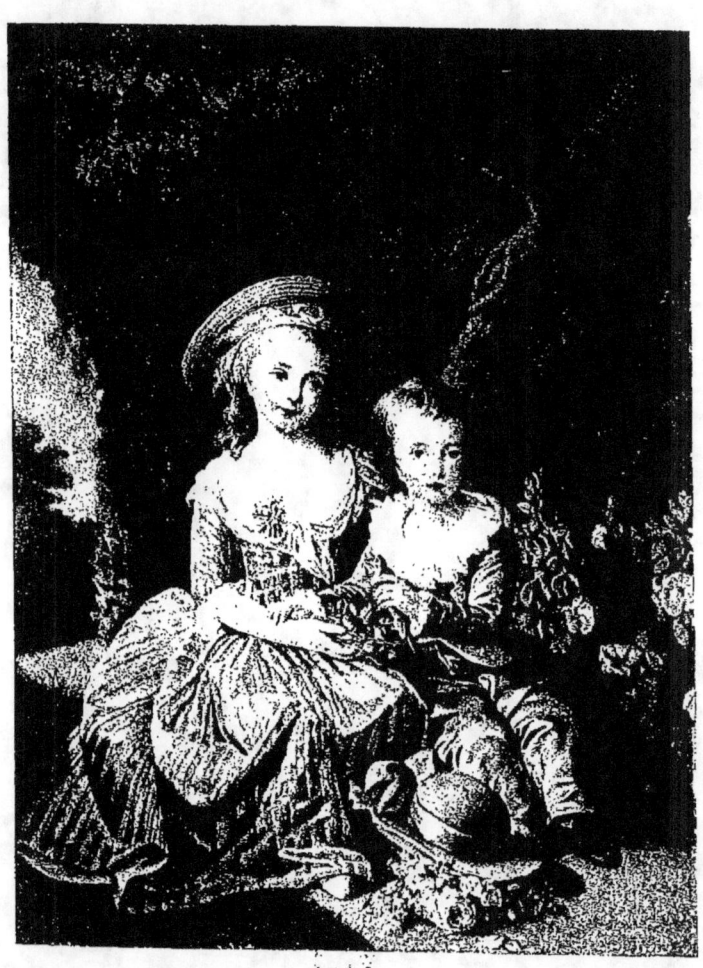

cupée de la ressemblance de ses modèles.
Madame Royale et son frère aîné avaient été
traités de même, quand elle avait peint, en
1784, d'après deux études séparées, l'agréable
groupe assis dans un bocage, où la princesse
et son frère tiennent dans leurs mains un nid
de fauvettes. De la Reine, qui se prêtait toujours avec complaisance à son travail, elle
avait obtenu une pose nouvelle; elle a dit
expressément que la dernière séance qu'elle
eut de Marie-Antoinette lui fut accordée à
Trianon, en vue de ce grand tableau. Elle
donne quelques détails sur ces séances, demeurées parmi ses plus doux souvenirs, et nous
tenons d'elle plusieurs anecdotes sur la Reine
qui ne sont pas sans valeur pour la mieux
connaître. Marie-Antoinette ne lui cachait pas
les amertumes de sa vie; comme l'artiste avait
l'occasion de remarquer son air de tête imposant, elle répliquait vivement, songeant à tant
de méchants mots dits sur elle : « Si je n'étais
pas reine, on dirait que j'ai l'air insolent, n'est-il
pas vrai ? » Sa grâce d'accueil était parfaite,
comme pour tous ceux qu'elle aimait, et
Madame Vigée-Le Brun cite d'elle des traits
de bonté vraie, celui-ci par exemple, dont nous
donnons le premier récit écrit sous la dictée

de l'artiste, un peu moins dramatisé que celui qui a été tant reproduit : « Un jour, elle manqua au rendez-vous que lui avait donné la Reine pour une séance, parce qu'elle avait été indisposée. Le lendemain, elle y alla pour s'excuser de sa non venue; elle se présenta à l'huissier de la chambre, M. Campan, et lui demanda à parler à la Reine. Celui-ci, arrogant comme tous les gens en place, la reçut avec un air froid et presque colérique, et lui dit : « C'était hier, Madame, que la Reine vous « attendait; elle va promener aujourd'hui; « vous avez dû voir sa voiture qui l'attend, et « certes, elle ne s'amusera pas à vous donner « séance. » Madame Le Brun insista, disant qu'elle voulait seulement prendre les ordres de la Reine et qu'elle se retirerait aussitôt. Toute émue et pensant, avec étonnement toutefois, que Sa Majesté s'était fâchée contre elle, par la mauvaise humeur qu'elle endurait par ricochet de la part de M. Campan, elle fut admise. Mais quelle fut sa surprise, quand elle entendit la Reine lui dire qu'elle ne voulait point qu'elle eût fait ainsi une course inutilement. Elle décommanda sa calèche pour lui donner séance. » D'autres détails sont venus s'ajouter à cette petite scène : l'empressement

ému de Madame Le Brun, la boîte de couleurs renversée, la Reine ramassant elle-même les brosses sur le parquet, pour éviter une fatigue à la jeune femme, alors dans une grossesse avancée. L'anecdote brodée ainsi, et qui soude ensemble des souvenirs distincts, n'a d'ailleurs rien d'invraisemblable ; c'est une jolie transposition du geste de Charles-Quint ramassant les pinceaux du Titien.

L'étiquette ne gênait guère la Reine ni l'artiste, malgré l'habit paré que celle-ci était obligée de porter pour ses séances. M. de Breteuil y parut un jour et déchira cruellement dans sa conversation toutes les femmes de la Cour. Marie-Antoinette se laissait aller à l'écouter ; elle était sûre de la discrétion du témoin, et, près de lui, se sentait toujours en confiance. Le sentiment maternel, très fort chez toutes les deux, et surtout une réelle communauté de goûts, contribuaient à diminuer les distances ; quand Marie-Antoinette, dans les repos de Madame Le Brun, chantait avec elle les duos de Grétry, leur musicien préféré, il n'y avait plus, dans le cabinet royal, que deux femmes, aimant les mêmes choses, capables d'échanger une sympathie sincère et qui auraient pu être deux amies.

Le succès de la toile où la Reine est entourée de ses enfants fut considérable à la Cour. Après le Salon, on l'exposa dans la grande galerie de Versailles ; M. d'Angiviller présenta l'auteur à Louis XVI, qui causa avec elle devant le tableau et lui dit : « Je ne me connais pas en peinture, mais vous me la faites aimer. » Il déclara peu après l'intention, qu'il ne réalisa point, de commander son propre portrait à l'artiste qui avait satisfait son cœur de père. Un récit manuscrit, écrit sous la dictée de Madame Le Brun, assure qu'il ne tint qu'à elle d'obtenir, outre les dix-huit mille livres des Bâtiments, une récompense plus haute pour son œuvre : « Le Roi en manifesta son contentement au comte d'Angiviller, qui lui proposa d'accorder à Madame Le Brun le grand cordon noir ; mais celle-ci, ayant appris la proposition du comte, alla le trouver et le supplia de ne point reparler au Roi de cette distinction, car ses ennemis s'en seraient encore servis pour la calomnier. M. d'Angiviller n'en parla plus, et comme de tous temps, à ce qu'il paraît, il a fallu demander une distinction pour l'obtenir, Madame Le Brun n'en obtint pas. »

La faveur de ses souverains était d'un prix immense aux yeux de l'artiste. Elle savait

comment conserver et accroître celle de la Reine. Dans son dernier portrait fait du vivant du modèle, celui qui est daté de 1788, elle se montrait avant tout préoccupée de conserver leur agrément juvénile à des traits qui durcissaient trop visiblement, et elle y réussissait une fois encore. De ce portrait existent deux exemplaires, que différencie seulement la présence d'un collier de quatre rangs de perles dans celui que garde Versailles. Marie-Antoinette, tenant un livre à ses armes, est assise dans un grand fauteuil Louis XV, devant une table qui supporte la couronne et un des vases de cristal remplis de fleurs dont elle aimait à orner ses appartements. L'architecture du fond n'est pas moins majestueuse que dans le tableau où sont les enfants; la robe de soie blanche, bordée de fourrure, s'étale en plis magnifiques sous le manteau de velours bleu; l'aigrette de plumes domine avec grâce le grand turban de soie blanche sur les cheveux abondants; mais quelle confiance peut inspirer le peintre de ce visage, dont les lignes sont trop pures, dont le menton révèle à peine l'embonpoint venant avec l'âge, et qui diffère si complètement de tous les autres portraits de la Reine à la même époque ?

Madame Vigée-Le Brun avait vu reparaître à ses côtés, au Salon de 1787, son éternelle rivale, Madame Labille-Guiard. Auprès du portrait de la Reine, on admirait un tableau presque aussi important, qui représentait Madame Adélaïde dans ses appartements, en grand manteau de velours rouge; Madame Guiard y joignait un vigoureux portrait de Madame Élisabeth et une tête d'étude au pastel, faite en vue du portrait de Madame Victoire. De tels morceaux, d'une exécution moins souple dans les chairs que ceux de Madame Le Brun, mais supérieurs dans les accessoires et les étoffes, permettaient à bien des connaisseurs d'afficher leur préférence pour l'artiste que les tantes du Roi avaient adoptée et à qui un brevet royal venait de conférer le titre de « peintre de Mesdames ». Le peintre de Marie-Antoinette était persuadée que Madame Guiard « essayait, par tous les moyens imaginables, de la noircir dans l'esprit de ces princesses ». Elle se défendait du moins, devant le public, par une exposition d'une richesse extraordinaire : un grand tableau de famille, la marquise de Pezay et la marquise de Rougé avec ses enfants; d'autres portraits : la comtesse de Béon, le jeune baron

d'Espagnac, Madame de La Briche, Madame de Lagrange; plusieurs « portraits et études sous le même numéro », puis trois morceaux qui formaient un ensemble amusant et nouveau dans son œuvre.

Il s'agissait de portraits d'acteurs, dont l'artiste avait pris les modèles parmi les habitués de sa maison. Le chanteur Cailleau, retiré depuis longtemps de la Comédie-Italienne, était peint en costume de chasse, fusil en main, gibecière au côté; un critique reprochait à ce comédien sur le retour de « déployer avec grâce les trente-deux perles dont sa bouche est ornée ». Madame Molé-Raymond, pensionnaire du Roi à la Comédie-Française, portait un costume de bourgeoise; les cheveux flottants sous un grand chapeau bleu, les mains dans l'énorme manchon du moment; on la trouvait hardie et provocante comme une promeneuse du Palais-Royal; mais son rire de bonne humeur désarmait les censeurs tentés de crier au mauvais goût. Enfin, l'actrice à la mode, la sensible Dugazon, était représentée dans son rôle du jour, *Nina ou la Folle par amour,* au moment pathétique où, faisant un bouquet sur un banc de jardin, elle croit brusquement entendre la voix de Germeuil,

son amant. Le sujet, alors si populaire, eût assuré le succès du tableau ; mais l'exécution était d'une qualité rare et valait le sentiment exprimé : « Jamais, racontera Madame Le Brun, on n'a pu nous rendre Nina, Nina tout à la fois si décente et si passionnée, et si malheureuse, si touchante que son aspect seul faisait fondre en larmes les spectateurs... J'étais trop enthousiaste de Madame Dugazon pour ne pas l'engager souvent à venir souper chez moi ; nous remarquions que, si elle venait de jouer Nina, elle conservait encore ses yeux un peu hagards, en un mot qu'elle restait Nina toute la soirée. »

A ce même Salon de 1787, Madame Vigée-Le Brun présentait encore le portrait de sa fille de profil, tenant un miroir où l'image se reflétait de face ; cette jolie étude enfantine avait été gravée à l'eau-forte et au lavis par son ami le comte de Paroy, qui l'exposait dans une salle voisine, ainsi qu'un portrait de Madame Le Brun au lavis. Les amateurs de l'artiste pouvaient, d'ailleurs, satisfaire en ce sens toute leur curiosité, car elle s'était peinte pour eux dans le fameux tableau où elle tient sa fille en robe blanche sur ses genoux, ayant elle-même un châle

MADAME DUGAZON
DANS LE ROLE DE « NINA »
1787
(Collection de Madame la comtesse E. de Pourtalès)

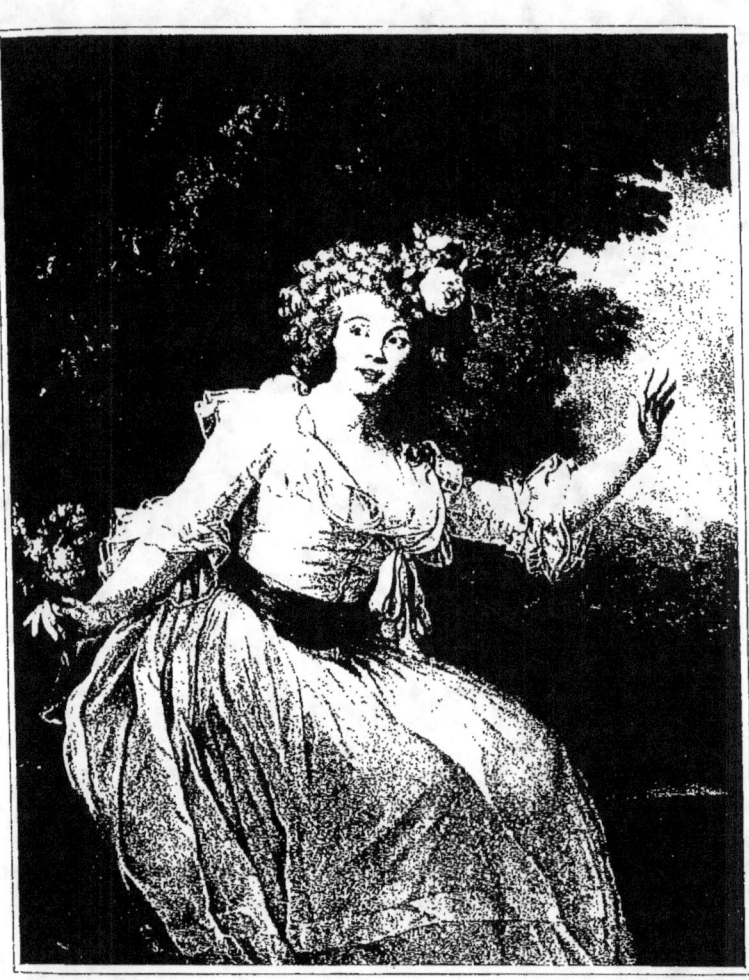

violet, un jupon de satin jaune et une large écharpe de mousseline blanche roulée dans les cheveux. Le charme incontestable de l'œuvre et aussi ce qui s'y mêle de préciosité irritante se trouvent assez bien marqués dans une critique du temps : « La joie brille en ses yeux ; elle triomphe de porter un si précieux fardeau et rend à son enfant tous les sourires qu'elle en reçoit. Une mignardise que réprouvent également et les artistes, et les amateurs, et les gens de goût, dont il n'y a point d'exemple chez les anciens, c'est qu'en riant elle montre les dents. Cette affectation est surtout déplacée dans une mère; elle ne compasse point de la sorte ses mouvements... » Plus délicat et plus simple sera l'autre groupe de la mère et de l'enfant, exécuté pour M. d'Angiviller, où Madame Vigée-Le Brun, en robe blanche, ceinte d'une écharpe rouge, a les cheveux retenus par une bandelette. C'est l'épanouissement complet, mais sûrement idéalisé, de cette beauté reconnue des contemporains, qui devait être faite surtout de grâce vivante, d'expression caressante et mobile. Les traits sont beaucoup moins purs dans le portrait de David, ébauché vraisemblablement à cette époque ; le cou est

fort, le visage large, la bouche spirituelle, mais grande. Il y a loin de cette image à celle que traça d'elle-même l'artiste délicieusement coquette. Son pinceau enjoliva tant de ses contemporaines qu'on lui pardonne volontiers cette supercherie, qui fit sa bouche si menue, ses yeux si grands, dans un ovale délicatement arrondi.

Madame Vigée-Le Brun, avant la Révolution, était avec David en relations des plus cordiales. Il venait chez elle et, lorsqu'elle a cru devoir flétrir, sur ses vieux jours, la carrière jacobine du peintre, elle n'a point insisté sur l'intimité à laquelle est dû son portrait; elle a même passé sous silence quelques services reçus de l'obligeance de son grand confrère. C'est ainsi que, dans l'été de 1787, lorsque Madame Le Brun fit reconstruire son atelier, il prit quelque temps, au Louvre, les élèves qu'elle avait chez elle et encourut de ce chef un blâme de M. d'Angiviller. Accusé de violer le règlement, qui interdisait le mélange des deux sexes dans l'éducation des artistes, il répondit au directeur général : « J'ai en dépôt chez moi trois demoiselles, élèves de Madame Le Brun, qui doit les reprendre lorsque son bâtiment sera fini; elles sont absolument éloi-

gnées de l'atelier de mes élèves, avec lequel elles n'ont aucune communication... Leurs mœurs sont irréprochables ; elles appartiennent à des parents dont la réputation est établie de la manière la plus honorable, et c'est à cette seule considération que je me suis attaché pour rendre un service passager, gratuit et tendant à maintenir d'heureuses dispositions. » Les jeunes filles n'en furent pas moins expulsées du Louvre, mais nous apprenons, par la correspondance échangée à propos de cet incident, que Madame Vigée-Le Brun, imitant Madame Labille-Guiard, avait alors plusieurs élèves ; celles dont s'était chargé David étaient Mademoiselle Duchosal et les filles de M. Le Roux de la Ville, dont l'aînée devint Madame Benoist, l'Émilie des *Lettres* de Dumoustier et l'un des peintres de la cour impériale.

Il y a, dans le tableau de David, achevé et signé seulement en l'an XI, quelques détails de costume probablement contemporains du fameux « souper grec », qui est une des anecdotes les plus célèbres de la vie parisienne de l'époque. Au retour de ses voyages, Madame Vigée-Le Brun porte, dans son atelier, une robe blanche serrée par une ceinture jaune et haute soutenant les seins, vêtement devenu

alors d'usage courant; elle est chaussée de sandales « à l'esclavage », et une grande écharpe jaune posée sur la chaise d'acajou est brodée d'un dessin à palmettes. Mais elle inaugura peut-être ce costume, la gracieuse hôtesse de la rue de Cléry, le jour où, par une fantaisie d'artiste conforme aux goûts de toute sa société, elle improvisa ces divertissements à l'antique qui intriguèrent la Ville et la Cour, et dont finit par s'occuper l'Europe entière. L'épisode dut contribuer pour une bonne part à l'avènement des modes nouvelles. N'oublions pas, en effet, que le groupe d'écrivains, d'artistes, d'homme de naissance ou de finance qui se réunissaient autour de Madame Le Brun, donnait le ton sur bien des points. Le rôle revenait aux particuliers, puisque la Cour ne le remplissait plus; il leur appartenait, au lendemain des grands succès de David au Salon, de diriger à son tour la mode dans les voies où les arts s'étaient engagés avec assurance; il fallait lui indiquer le parti qu'elle pouvait tirer, pour son incessant renouvellement, de cette antiquité familière, révélée du côté latin par les fouilles d'Herculanum, et qui revivait, pour le monde grec, dans le *Voyage du jeune Anacharsis*.

Après trente années de préparation, le livre de l'abbé Barthélemy paraissait en 1787, et bénéficiait d'un engouement sans exemple pour un ouvrage d'érudition. Ce n'est pas seulement que l'abbé fût un savant aimable, qui avait appris chez Madame de Choiseul et Madame de la Reynière l'art d'intéresser à la science les gens du monde ; c'est aussi que l'antiquité hantait toutes les cervelles et que les femmes elles-mêmes, ayant épuisé les fanfreluches du siècle, y pressentaient, pour leur luxe et leur parure, des ressources inconnues. Le livre de Barthélemy vint précisément inspirer la soirée grecque de Madame Le Brun, qui en a fait mettre dans ses *Souvenirs* un long et complaisant récit. Une narration plus courte et plus ancienne, due à Aimé Martin, suffira à rappeler quels détails essentiels se présentaient à la mémoire de l'artiste, quand elle contait cette histoire :

« Les *Voyages du jeune Anacharsis* venaient de paraître ; Madame Le Brun en faisait la lecture avec son frère Vigée, lorsque la description d'un repas fit naître à ce dernier l'envie de goûter des sauces grecques. Cette idée plaît à Madame Le Brun et met en mouvement sa vive imagination. Plusieurs amis

devaient justement souper le soir avec elle.
Son cuisinier était habile; elle l'appelle, lui
décrit, lui ordonne les sauces et se charge
elle-même de décorer la salle du festin. Un
grand paravent est disposé pour servir de fond
au tableau; on dresse une table d'acajou; les
chaises sont drapées à la manière des lits
antiques ; le comte de Paroy, qui habite le
même hôtel, envoie un long manteau de
pourpre et les plus beaux vases étrusques de
son riche cabinet; M. de Cubières fait apporter sa lyre d'or, dont il jouait avec une rare
perfection. Tout s'arrange, tout prend un air
de fête. Au milieu de ces préparatifs, arrive
le poète Lebrun; il se croit à Athènes; vite,
l'enchanteresse l'environne des plis du manteau de pourpre, le décoiffe et pose une couronne de fleurs sur ses cheveux épars. Sous
ce costume, c'était Pindare, Homère, Anacréon.
Plusieurs beautés célèbres, Mesdames de Bonneuil, Vigée, Chalgrin, fille de Vernet, arrivent
successivement; les coiffer à la grecque, les
revêtir de tuniques, les transformer en Athéniennes, tout cela ne fut qu'un jeu pour
Madame Le Brun... Les mêmes ajustements
qui embellissaient ses compositions embellirent pour cette fois ses convives. Chaudet,

Ginguené, Vigée, M. de Rivière, couverts de riches draperies, prirent place au festin. Les dames, qui toutes étaient musiciennes, qui toutes avaient des voix charmantes, Madame Le Brun avec elles, chantaient en chœur : *Le Dieu de Paphos et de Cnide ;* sa lyre d'or en main, M. de Cubières accompagnait cet air divin de Gluck ; Pindare-Lebrun, le front couronné de fleurs, récitait les odes d'Anacréon et présidait cette poétique assemblée. Des raisins de Corinthe, des figues, des olives, une volaille et deux anguilles avec des sauces grecques, des gâteaux de miel, quelques entremets légers, couvraient la table. Deux jeunes esclaves vêtues de longues tuniques, Mademoiselle de Bonneuil et Mademoiselle Le Brun, circulaient autour des convives et leur versaient des vins de Chypre dans des coupes d'Herculanum.

« Deux personnes en retard, M. le comte de Vaudreuil et M. Boutin, arrivent au milieu de la fête ; on leur ouvre les deux battants, ils restent immobiles de surprise. Chacun alors se leva à son tour, pour jouir de l'ensemble du tableau. Les poètes se récriaient sur l'heureuse disposition du banquet ; les gens de cour sur la grâce des costumes, tous sur la

beauté des jeunes Grecques. Mais les artistes remarquaient que la couleur sombre des vases antiques et de la table d'acajou faisait ressortir en lumière tous les personnages, ce qui donnait en même temps de l'inspiration aux figures et de l'éclat aux tableaux.

« Dès le lendemain, le bruit de cette fête charmante se répandit dans tout Paris. Madame Le Brun fut priée de la renouveler ; elle s'y refusa, ne voulant pas changer en une froide comédie un moment d'inspiration. Pour se venger, on dit au Roi que le souper avait coûté vingt mille francs ; le Roi en parla avec humeur au marquis de Cubières, qui n'eut pas de peine à le détromper. Mais l'envie et la renommée ne renoncent pas si facilement à leurs exagérations ; ce souper devait faire le tour de l'Europe ; partout, dans ses voyages, Madame Le Brun en entendit raconter des merveilles ; à Rome, il avait coûté trente mille francs ; à Vienne, cinquante mille ; à Saint-Pétersbourg, soixante mille ; à Londres, quatre-vingt mille : « En vérité, me disait un jour « Madame Le Brun, si j'étais allée jusqu'en « Chine, je crois qu'on ne m'en aurait pas « tenue quitte pour un million ! »

De cet épisode, qu'il nous plaît de juger

significatif pour l'histoire des mœurs, l'artiste gardait surtout un souvenir d'amertume, qui se rattachait péniblement pour elle aux prétendues libéralités de M. de Calonne. Au reste, l'antiquité, retrouvée une fois de plus par les artistes, ne devait pas laisser de grandes traces dans l'œuvre même de Madame Vigée-Le Brun ; son départ de France, qui allait survenir presque aussitôt, l'éloigna du milieu où les tendances nouvelles n'auraient pas manqué de l'influencer. Elle s'y fût prêtée sans doute, car aucun peintre ne laissa plus volontiers inspirer par la mode, et ses derniers portraits faits à Paris témoignent abondamment de sa souplesse.

Ce fut une pure fantaisie d'artiste de prendre pour modèles ces beaux Hindous cuivrés que le sultan du Maïssour, Tipoo Saïb, envoya au roi Louis XVI, en 1787, afin de lui demander son alliance contre les Anglais. Madame Vigée-Le Brun les vit à l'Opéra, les trouva si pittoresques qu'elle les voulut peindre, et, comme l'interprète l'assura qu'ils ne consentiraient à poser que sur la demande de Sa Majesté elle-même, elle put obtenir cette faveur de la Cour. Elle a raconté comment elle fut reçue à l'hôtel qu'habitaient les

« ambassadeurs indiens »; ils lui jetèrent, à l'entrée, de l'eau de rose sur les mains et posèrent ensuite avec complaisance. Le plus âgé, de qui la tête était superbe, fut représenté assis avec son fils près de lui. Un autre, de très haute taille et portant aussi la barbe blanche, se nommait Davich Khan; elle le fit en pied, tenant son long poignard recourbé, vêtu d'une robe de mousseline blanche serrée à la taille par une ceinture rayée, et d'une veste parsemée de fleurs brodées. Ces tableaux, exposés en 1789, rappelèrent alors au public l'immense curiosité qu'avaient excitée, au cours de leur séjour à Paris, ces magnifiques personnages. Ils s'étaient plu aux courtes séances pendant lesquelles l'artiste avait rapidement brossé leur image, et ils l'avaient invitée, avec son amie, la jolie Bonneuil, à un étrange repas étalé sur le parquet, où elles devaient se tenir presque couchées autour des plats servis avec les doigts par leurs hôtes. Le meilleur souvenir qu'elle garda d'eux fut cette pièce de mousseline à larges fleurs brodées d'or et de couleurs, que Madame du Barry détacha pour elle des présents qu'ils lui avaient portés; sous le Consulat, elle en improvisa, un soir, une merveilleuse robe de bal.

Le duc de Brissac, pour qui Madame Vigée-
Le Brun travailla si souvent, l'avait introduite
à Louveciennes, dans l'admirable résidence de
sa maîtresse. Elle y fut appelée pour séjourner
en 1786, et fit son premier portrait d'après
nature de cette beauté mûrissante, mais encore
savoureuse. Madame du Barry vivait dans ce
petit château que Louis XV lui avait donné et
auquel, au temps de sa faveur, elle avait
ajouté le joli pavillon dominant les bords de
la Seine. Le jardin, le château, le pavillon
regorgeaient d'œuvres d'art; sous l'apparte-
ment qu'occupait le peintre, « se trouvait une
galerie fort peu soignée, dans laquelle étaient
placés sans ordre des bustes, des vases, des
colonnes, des marbres les plus rares et une
quantité d'autres objets précieux; en sorte
qu'on aurait pu se croire chez la maîtresse de
plusieurs souverains, qui tous l'auraient enri-
chie de leurs dons ». Drouais, Fragonard, Vien,
Pajou, Allegrain avaient orné les salons, que
décoraient les bronzes fameux de Gouthière.
Au milieu de ces richesses, Madame du Barry
restait simple dans sa toilette et dans sa façon
de vivre; les amis qu'elle recevait, et dont
plusieurs appartenaient à la Cour, célébraient
à l'envi la grâce de l'accueil et le charme du

séjour. Madame Vigée-Le Brun, qui habita le château à plusieurs reprises, parle de la comtesse avec reconnaissance; elle a laissé, sur ses conversations et ses amitiés, des témoignages qui concordent parfaitement avec tant d'autres, tous favorables à l'ancienne maîtresse de Louis XV. Ses deux amies les plus intimes étaient la marquise de Brunoy et la belle Madame de Souza, née Canillac, femme de Don Vincente de Souza-Coutinho, ambassadeur de Portugal. M. de Brissac toujours présent mettait pourtant la plus grande réserve extérieure dans ses rapports avec la dame du logis. Plusieurs hommes considérables venaient la visiter : le marquis d'Armaillé, le prince de Beauvau, et le baron de Breteuil, ministre de la Maison du Roi, qui avait à Saint-Cloud son habitation d'été. M. de Montville, dont l'artiste avait fait autrefois le portrait, habitait aussi dans le voisinage et fréquentait la châtelaine; il venait les prendre pour les conduire à son domaine célèbre, « le Désert », situé sur la lisière de la forêt de Marly. C'était une habitation construite « à la chinoise », au milieu d'un jardin anglais rempli de bâtiments curieux et bizarres, devenu un but de promenade pour les amateurs et dont la Reine vint s'inspirer

durant ses travaux au Petit-Trianon. Riche, aimable, élégant, ami des arts, et cependant « le mortel le plus ennuyé de France », M. de Montville est un des contemporains qui auraient mérité de Madame Vigée-Le Brun plus qu'une simple mention dans ses souvenirs.

Elle trouvait, semble-t-il, quelque solitude dans ce charmant Louveciennes. Habituée au mouvement de la vie de Paris, aux relations nombreuses, aux châteaux de financiers, toujours bruyants de l'arrivée ou du départ d'hôtes nouveaux, elle s'étonnait que Madame du Barry pût vivre dans un isolement, qu'elle exagère probablement par les comparaisons venues à son esprit. L'occupation principale de la comtesse consistait à visiter les pauvres des environs et à leur porter ses secours elle-même; elle menait l'artiste dans ses charitables promenades, et le soir, au coin du feu, repassait devant elle ses souvenirs. Sobre de détails sur Louis XV et sa cour, elle parlait toujours « avec le plus grand respect pour l'un et le plus grand ménagement pour l'autre. Tous les jours, après dîner, nous allions prendre le café dans ce pavillon si renommé pour le goût et la richesse de ses ornements. » Par cette fréquentation intime,

Madame Vigée-Le Brun se pénétrait de l'âme de son modèle. Le premier de ses portraits reproduisit, par une fantaisie de la comtesse, la disposition d'une miniature de Lawreince, faite vingt ans plus tôt, au temps de sa rayonnante jeunesse. Elle est en buste, le peignoir serré à la taille par un ruban mauve, avec un chapeau de paille orné de fleurs et d'une plume grise. Madame du Barry, sûre de son splendide automne, a voulu le comparer à la fraîcheur de son printemps. De beaux cheveux se déroulent autour du cou nu; le sourire est exquis et plein de promesse; c'est, dit l'artiste, « celui d'une coquette, car ses yeux allongés n'étaient jamais entièrement ouverts ». Madame Vigée-Le Brun renseigne exactement sur une femme qui inspirait encore des sentiments passionnés : « Elle était grande, sans l'être trop; elle avait de l'embonpoint; la gorge un peu forte, mais fort belle; son visage était encore charmant, ses traits réguliers et gracieux; ses cheveux étaient cendrés et bouclés comme ceux d'un enfant, son teint seulement commençait à se gâter. » Elle ne mettait pas de rouge cependant, et c'est une fâcheuse restauration qui en barbouilla le second portrait par Madame Le Brun, que l'auteur revit avec chagrin dans

LA COMTESSE DU BARRY

Détail du tableau dont la tête a été peinte en 1789

(Collection de M. le baron Fould-Springer)

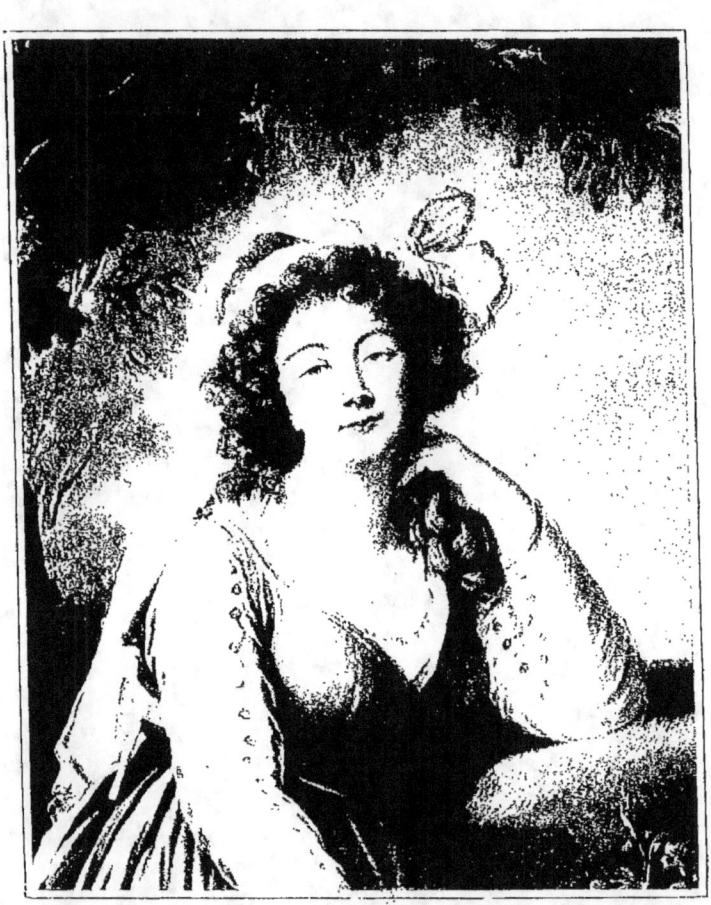

cet état, après la Révolution. Le modèle, vêtu de satin blanc, y tient une couronne et s'appuie sur un piédestal. Ce deuxième portrait était destiné, comme le premier, à M. de Brissac. Après la mort tragique de celui-ci, le « chapeau de paille » passa aux mains du duc de Rohan-Chabot, qui écrivait à la comtesse : « Celui que je garde est si agréable, si ressemblant et si piquant, que j'en suis extrêmement content et transporté du bonheur de le posséder... »

Le troisième portrait de Madame du Barry fut commencé seulement au mois de septembre 1789; interrompu par le départ de l'artiste, elle ne l'acheva que beaucoup plus tard, après son retour d'émigration. La tête était d'une « ressemblance ravissante » : « Il est parlant, et d'un agrément infini, » disait encore M. de Rohan-Chabot. Et certes, à le retrouver dans une collection française, même à voir la copie de la Bibliothèque de Versailles, on comprend la séduction exercée par cette femme sur ses contemporains. Très belle encore en ses quarante-six ans, l'ancienne favorite, assise au pied d'un arbre de son domaine, rêve, les yeux mi-clos, dans une attitude abandonnée. Elle tient un léger bouquet fait d'un lis et d'une

rose. Échappées du voile blanc qui la couronne, les boucles entourent voluptueusement le paisible visage. L'extrême simplicité du portrait raconte une époque, mais aussi un caractère, ce que le peintre a rarement essayé ; le sourire y revêt toute la science des tendresses et la mélancolie de les avoir vécues.

Il faut marquer, au reste, dans l'œuvre du portraitiste, une évolution nouvelle. Aux années qui précèdent immédiatement la Révolution, l'influence de David devient prépondérante, et David lui-même, par ses nobles portraits presque sévères, traduit des âmes déjà changées. Les déguisements champêtres disparaissent de l'œuvre de Madame Vigée-Le Brun ; on ne les lui demande plus, et on n'exige pas encore les arrangements à l'antique, qui vont bientôt envahir la mode. Elle exécute alors des tableaux sérieux et graves, qui semblent refléter le sérieux des esprits et la gravité des événements. Les accessoires n'encombrent plus ou ne servent qu'à mieux évoquer le lieu, à mieux définir le personnage ; l'attitude apprêtée pour la pose disparaît et le corps prend son pli naturel sous le vêtement de

tous les jours. C'est ainsi que David va concevoir ses images célèbres de Madame Chalgrin, de Madame de Pastoret et quelques autres ; et déjà Madame Vigée-Le Brun peint Madame du Barry au jardin, Madame de Sabran, Madame Lenormand. Ces deux derniers portraits, qu'on peut choisir parmi ceux que lui doit cette courte période, sont d'une liberté piquante, et tout à fait voisins de composition : la grande dame croise ses bras sur un coussin, la bourgeoise s'y accoude en tenant une brochure ; mais elles ont, l'une et l'autre, la tête encadrée de leurs boucles descendant sur le fichu et sont vêtues d'une mousseline qu'une ceinture serre à la taille. Elles offrent, malgré la diversité des traits, la même expression spirituelle, le même agrément sans prétention, qui ont fait dans tous les temps le véritable attrait de la femme française. Cette fois encore, Madame Vigée-Le Brun, inspirée par son siècle, conseillée par ses propres modèles, fait presque à nos yeux œuvre d'historien.

Elle ne s'assujettissait, d'ailleurs, à aucune manière et se montrait artiste de race, en appropriant au caractère de chacune de ses contemporaines des ressources infiniment variées de composition. En même temps qu'elle

se peignait si simplement, les bras nus, avec sa fille, pour M. d'Angiviller, elle saisissait Madame Perregaux, la femme du banquier, dans un de ces mouvements vifs qui rappellent ses portraits de théâtre. Penchée au bord d'une galerie d'où elle écarte un rideau, la jeune femme en collerette, sous un grand chapeau à plumes, est fixée dans une attitude imprévue ; elle semble prêter l'oreille, et ses yeux malicieux répondent déjà à des paroles lointaines. L'œuvre plaisait particulièrement à son auteur, qui en demandait le prêt, par ce joli billet, pour la faire figurer au Salon :

> Madame Le Brun envoie savoir des nouvelles de Madame Perregaux, et elle la prie de vouloir bien avoir la bonté de lui envoyer son portrait ou de donner des ordres dans le cas où elle l'enverrait chercher, Madame Le Brun ayant reçu l'avertissement que tous les artistes de l'Académie aient à envoyer leurs tableaux pour avoir la grandeur de chacun, afin de pourvoir à l'ordre des places au plus tôt. Comme le portrait de Madame Perregaux est le plus charmant de tous à cause de sa ressemblance, Madame Le Brun le met à la tête de sa collection, et prie le bien aimable original de ne point l'oublier et de recevoir l'assurance de ses tendres sentiments.

Ce Salon de 1789 s'ouvre au milieu du trouble des esprits, dans le mois qui suit la destruction de la Bastille. Les toiles qu'y réu-

nit Madame Vigée-Le Brun sont des genres les plus divers. A côté de pittoresques études, comme les envoyés Indiens, et de cette belle page de réalité qu'est le portrait d'Hubert Robert, voici le jeune prince Lubomirski en Amour de la Gloire, tenant une couronne de myrte et de laurier, allégorie élégante qu'une illustre famille flattée a payée douze mille francs; à côté d'un portrait du Dauphin, qui est, à cette date, le futur Louis XVII, voici un délicieux buste de la fille de l'ami Brongniart, une brunette en marmotte, et la belle Madame Rousseau, femme d'un autre architecte du Roi, peinte en 1787, portant une enfant dans ses bras, encore avec la coiffe et le corsage des paysannes, que les grandes dames ont abandonnés. L'artiste présente enfin, en indiquant des préoccupations nouvelles, le fameux portrait de la duchesse d'Orléans. Nul ne trouve indiscret qu'on révèle au public le caractère sentimental d'une princesse et qu'on fasse part à tous des secrets chagrins de sa destinée. C'est que la mélancolie est à la mode et qu'il est intéressant de verser des pleurs. La duchesse nonchalamment assise, porte une robe de mousseline rayée sous un léger vêtement de satin blanc. Accoudée sur un coussin de

velours rouge, elle appuie la tête sur la main, et du turban de gaze s'échappent de longues boucles blondes. Ses yeux sont tristes, et le médaillon attaché à la ceinture semble peint pour l'expliquer : une femme éplorée, les cheveux épars, est au pied d'un saule; un chien la regarde, emblème de la fidélité; sur une urne se lit le mot *Amitié*. Cette composition émeut les âmes sensibles, et intéresse tout le monde par la curiosité qui s'attache à la femme du prince adversaire de la Cour, prêt à recevoir le nom d' « Égalité ». La duchesse d'Orléans est respectée de tous les partis; le duc de Brissac écrit de sa terre d'Anjou à Madame du Barry, à propos de l'exposition : « Je pense qu'il y a eu fort peu de portraits, surtout de Madame Le Brun, qui a exposé celui de Madame la duchesse d'Orléans; elle est faite pour être généralement estimée et aimée, et peut paraître en public en quelque temps que ce soit. »

L'artiste, depuis longtemps attaquée de tous côtés, n'était pas aussi sympathique que la princesse; l'opinion lui en voulait de la faveur constante dont elle avait joui auprès de la Reine, et elle partageait l'impopularité de tout un groupe de ses modèles, les familiers de Marie-Antoinette, dénoncés par les bro-

LA DUCHESSE D'ORLÉANS
LOUISE-MARIE-ADÉLAÏDE DE BOURBON-PENTHIÈVRE
1789
(Musée de Versailles)

Original en couleur
NF Z 43-120-8

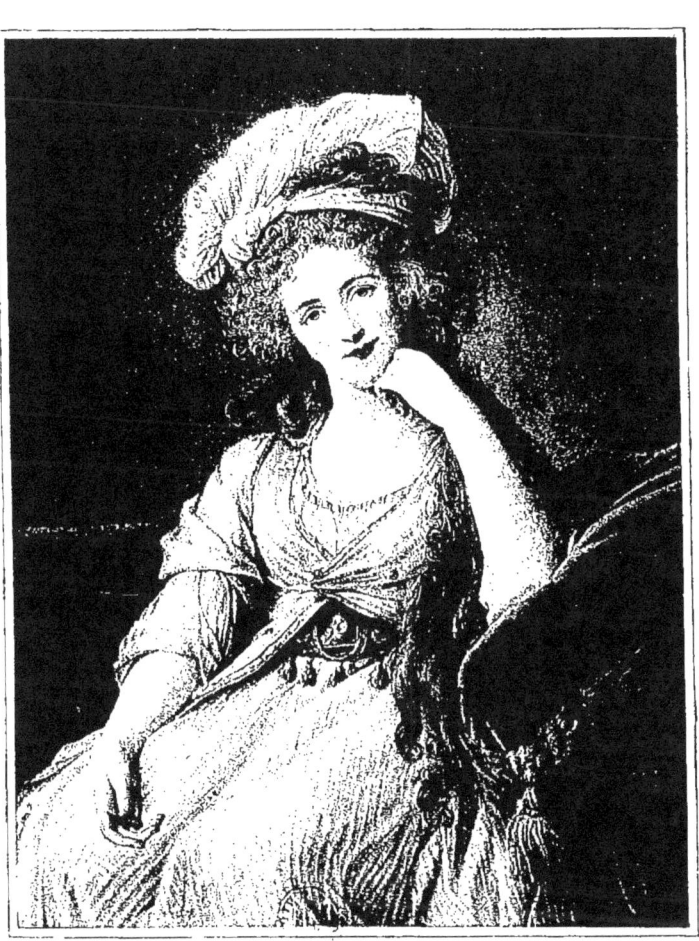

chures, honnis dans les clubs, et qui commençaient à émigrer. Déjà la famille de Polignac, Madame de Polastron, M. de Vaudreuil, étaient partis pour la Suisse, afin d'y attendre le rétablissement de l'ordre; beaucoup de gens de cour se disposaient à les imiter. Paris était dans une effervescence dangereuse; Madame Vigée-Le Brun, tentée, elle aussi, de quitter une ville aussi troublée, l'aurait fait sans les portraits promis qui la retenaient. Plus tard, elle raconta souvent les émotions qu'elle avait éprouvées en ce commencement de la Révolution. Dès 1788, se rendant avec Robert à Romainville, chez le maréchal de Ségur, elle avait remarqué que les paysans ne les saluaient plus; quelques-uns même les menaçaient du bâton. Dans l'été de 1789, étant à Marly, chez Madame Auguier, sœur de Madame Campan et comme elle attachée au service de la Reine, l'artiste voyait avec stupeur la maréchaussée fraterniser avec les pires malandrins du pays. Les salons n'étaient pas moins inquiétants. Un soir, chez elle, Ginguené avait osé lire une ode à M. Necker, où il proclamait « qu'on ne pouvait régénérer la France sans répandre du sang »; M. de Vaudreuil et le peintre s'étaient regardés sans rien dire, devinant en un ins-

tant cette âme haineuse qui en révélait tant d'autres. L'amer mépris de Lebrun-Pindare pour une société dont il avait vécu, éclatait en paroles violentes. Dînant à Malmaison, Madame Vigée-Le Brun rencontrait l'abbé Sieyès « et plusieurs ardents amateurs de la Révolution », et elle écoutait avec effroi leurs prédictions; le maître du logis, « hurlait contre les nobles », et l'abbé lui-même annonçait qu'on irait trop loin.

Parmi ses anecdotes sur 1789, l'artiste en narre quelques-unes qui ont leur prix : « Je me rappelle parfaitement qu'un soir où j'avais réuni du monde chez moi pour un concert, la plus grande partie des personnes qui m'arrivaient entraient avec l'air consterné; elles avaient été le matin à la promenade de Longchamp; la populace, rassemblée à la barrière de l'Étoile, avait injurié de la façon la plus effrayante les gens qui passaient en voiture; des misérables montaient sur les marchepieds en criant : « L'année prochaine, vous serez « derrière vos carrosses et c'est nous qui « serons dedans », ainsi que mille autres propos plus infâmes encore. Ces récits, comme vous pouvez croire, attristèrent beaucoup ma soirée. » Elle pensait être personnellement en

danger. Installée, cette année même, dans la maison de la rue du Gros-Chenet, celle qu'on disait payée par les libéralités de Calonne, elle la croyait spécialement marquée pour le pillage. On jetait du soufre dans ses caves; les gens de la rue la menaçaient du poing quand elle paraissait à sa fenêtre. Comme sa santé s'altérait parmi tant d'émotions et d'imaginations fiévreuses, Brongniart et sa femme, qui avaient leur logement à l'Hôtel des Invalides, lui offrirent pendant plusieurs jours l'hospitalité; puis elle séjourna rue de la Chaussée-d'Antin, chez M. de Rivière, père de sa belle-sœur Vigée. Elle pouvait se croire en sûreté dans la maison d'un ministre étranger; mais le spectacle de la rue, les manifestations bruyantes de la populace, les conversations toujours agitées qui l'entouraient, continuaient à l'énerver; elle ne travaillait presque plus. On lui conseilla de s'absenter et d'aller en Italie, ce qu'elle projetait depuis que son ami Ménageot était devenu directeur de l'Académie de France à Rome. Elle avait compté passer le mois de septembre à Louveciennes, où elle commençait le dernier portrait de Madame du Barry; mais, obligée de faire une course à Paris, elle y trouva la situation

si alarmante, qu'elle se décida au voyage, renvoyant à son retour l'achèvement des portraits entrepris.

Le départ n'était point aisé ; on surveillait les sorties de la capitale ; sa voiture chargée ayant excité les soupçons du voisinage, des gardes nationales en armes envahirent son salon pour lui signifier qu'elle eût à renoncer à ses préparatifs. Elle dut s'accommoder de la diligence, ce qui amena un retard de quinze jours, car toutes les personnes qui émigraient, ayant les mêmes raisons de prudence, envahissaient les voitures publiques. Les trois places pour elle, sa fille et sa gouvernante, se trouvaient retenues au 6 octobre, le soir même de la tragique journée où le Roi et la Reine étaient conduits à Paris par l'émeute. A minuit, brisée de peur et de fatigue, elle fut traînée au bureau des messageries par son frère, son mari et le fidèle Robert, qui suivirent à la portière les voyageuses à travers le terrible faubourg Saint-Antoine, jusqu'à la barrière du Trône. Le trajet de Paris à Lyon fut sinistre ; la pauvre femme craignait toujours d'être reconnue sous son déguisement d'ouvrière mal vêtue, malgré le fichu qu'elle faisait tomber sur ses yeux. Auprès d'elle, un individu mal

MADAME ROUSSEAU ET SA FILLE

1789

(Collection de M. Georges Heine)

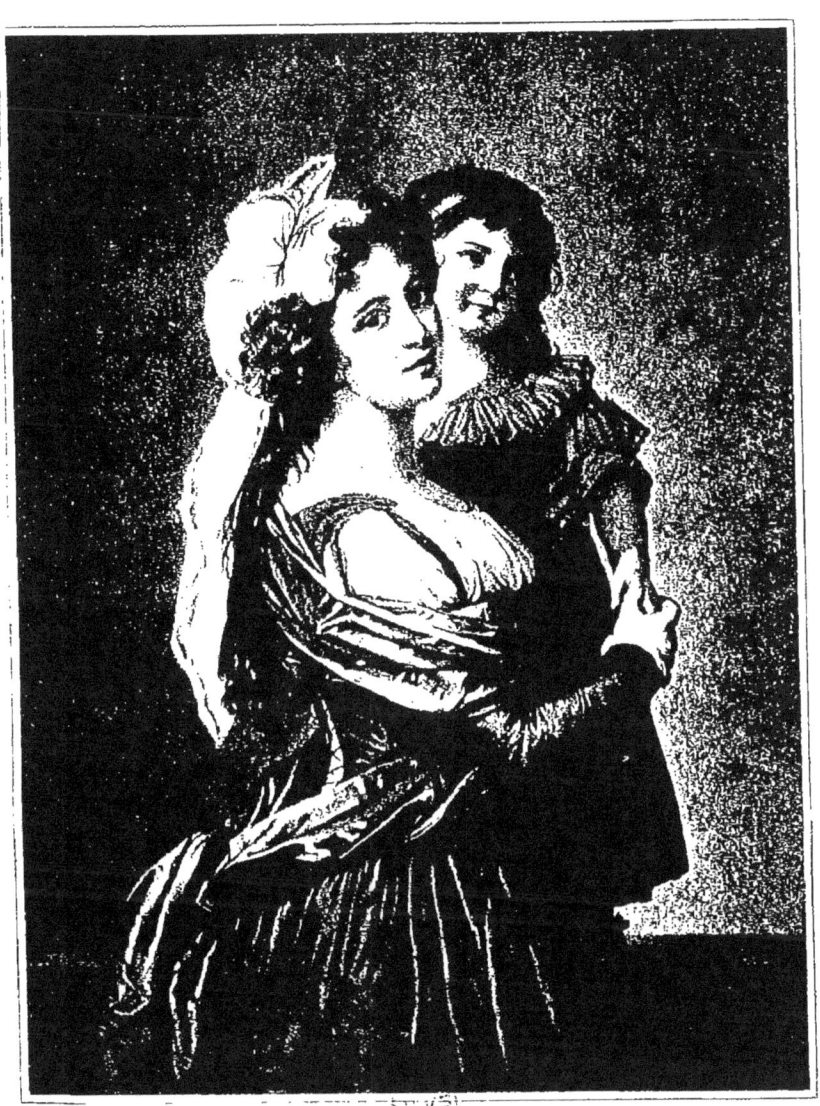

odorant ne parlait que de mettre les gens à la lanterne ; un jacobin forcené pérorait dans la voiture et dans les auberges ; il circulait partout de terribles nouvelles de la capitale, qui la disaient à feu, et le Roi et la Reine massacrés. L'enfant n'était pas moins effrayée que la mère. A Lyon, continuant de se cacher, elles passèrent trois jours dans la maison d'un négociant, qui les recommanda comme des parentes à un voiturier du pays pour les mener jusqu'à la frontière.

Madame Le Brun ne respira librement que lorsqu'elle eut franchi le Pont-de-Beauvoisin ; mais la beauté des Alpes de Savoie, l'inattendu des spectacles de montagne, du chemin des Échelles, du Mont-Cenis, lui apportèrent très vite une distraction bienfaisante et, lorsqu'elle arriva à Turin, les inquiétudes et les incommodités du voyage étaient effacées de son souvenir par le pittoresque nouveau que ses regards de peintre venaient de découvrir. Jamais auparavant elle n'avait pu prévoir que son art s'intéresserait à autre chose qu'à la la figure humaine ; par une illusion assez fréquente, la nature alpestre lui fit croire qu'elle était capable de rendre l'émotion qu'elle en tirait. Elle s'y essaiera désormais ; on la verra

partout, et surtout en Suisse, composer, presque toujours au pastel, d'innombrables paysages de rochers, de lacs et de cascades, d'un arrangement enfantin, d'une exécution maladroite, qui diminueraient ses titres d'artiste si l'on voulait y attacher quelque importance. Personne, il est vrai, ne s'en soucie, et l'on note seulement pour mémoire que l'École française a dû la vocation d'un médiocre peintre de montagne aux troubles révolutionnaires, qui arrachèrent un grand portraitiste à ses modèles de Paris.

IV

(1790-1801)

Le séjour de Madame Vigée-Le Brun en Italie inaugure cette existence errante qu'elle va mener si longtemps et où elle va perdre par degrés, tout en s'assurant beaucoup d'argent et de renommée, le talent délicieusement original que la France de Louis XVI a vu grandir. L'Italie, tout d'abord, ne la dépayse pas entièrement. Elle y rencontre, dans les arts, les écoles qu'elle a étudiées par les collections et au milieu desquelles elle a vécu, puisque les magasins de son mari étaient remplis de leurs œuvres ; dans la société, elle retrouve une partie de ses amis, que l'émigration jette peu à peu au delà des Alpes, des compatriotes établis depuis longtemps et des étrangers à qui la vie de Paris est familière.

Ses travaux bénéficient de circonstances aussi favorables, et presque tous les portraits qu'elle peint à cette époque demeurent dans sa meilleure manière.

Elle dut, dès la première heure, se mettre au travail. M. Le Brun, fidèle à ses habitudes, n'avait point donné d'argent, et cent louis, qu'elle avait reçus du bailli de Crussol pour son portrait, au moment du départ, furent son seul viatique pour la longue route. L'isolement, du moins, ne lui pesa point, car, en chaque ville, elle rencontra des gens de sa connaissance, fiers de recevoir l'illustre peintre et de lui faire les honneurs du pays. A Turin, elle logea chez Porporati, le graveur excellent, qu'elle avait beaucoup vu à Paris en 1787, et qui avait fait des démarches pour graver le grand tableau de la Reine avec ses enfants ; à son retour, elle peignit le portrait de la fille de l'artiste piémontais, que le burin de celui-ci a interprété. A Parme, elle était accueillie par le comte de Flavigny, ministre de Louis XVI à la cour de l'Infant, et par sa femme, qui la présentait à la sœur de Marie-Antoinette. Un de leurs amis, le vicomte de Lespignière, qui se rendait à Rome, se chargea d'y accompagner les voyageuses ; elles purent ainsi, en

toute sécurité, traverser les montagnes, et leur voiturin fut suivi constamment par celui de ce gentilhomme, qui se prêta aux arrêts de l'artiste. Elle voulait voir, dans les grandes villes seulement, les monuments et les œuvres d'art consacrés. Elle n'eût pas omis un des palais de Bologne où figuraient des peintures de la fameuse école alors en honneur dans l'enseignement universel de l'art ; à Florence, elle prit de vives jouissances aux galeries Médicis et Pitti et les analysa avec intelligence, mais sans daigner remarquer une seule œuvre antérieure à Raphaël. Partout, ses confrères lui rendaient hommage : à peine arrivée à Bologne, elle recevait le directeur de l'Académie des Beaux-Arts, lui apportant ses lettres de réception ; le jour où elle visita, à Florence, la galerie des portraits de grands peintres peints par eux-mêmes, on lui laissa entendre qu'elle y pourrait envoyer le sien ; et la proposition lui sembla si flatteuse qu'elle se mit au travail dès son arrivée à Rome.

A Rome, ce sont d'abord les artistes français qui lui font un accueil enthousiaste. L'ami Ménageot, qui administre depuis deux ans le palais Mancini, reçoit à la descente de voiture la mère et la fille, leur donne l'hospitalité

dans un petit appartement du palais, avance
l'argent nécessaire à leurs premiers besoins.
Le jour même de l'arrivée, il mène l'impatiente voyageuse à Saint-Pierre et au *Jugement
dernier;* le lendemain, au musée du Vatican,
puis au Colisée. Les jeunes pensionnaires du
Roi, dont plusieurs ont dîné chez elle à Paris,
viennent en corps lui présenter leurs hommages. Parmi eux sont Girodet, Fabre et Lethière; ils lui offrent la palette de leur camarade Drouais, mort prématurément et qui fut
un des mieux doués parmi les élèves peintres ;
ils demandent en échange quelques-uns des
pinceaux dont elle s'est servie. Elle ne reste
pas longtemps à l'Académie ; le train des voiturins, qui ont leur remise dans une rue latérale, les chants et la musette des Calabrais
devant une Madone éprouvent ses oreilles trop
délicates ; elle est chassée successivement de
la place d'Espagne et de trois autres domiciles
par les bruits divers qui la poursuivent, et le
souvenir de cette odyssée et de ces souffrances,
qu'elle retrouvera dans presque toutes les
villes, tient autant de place dans ses récits
que ses observations un peu banales devant
les antiques renommés ou les peintures de
Raphaël.

Madame Vigée-Le Brun visite Rome avec enchantement. Accompagnée d'abord de Ménageot et du peintre Denis, aucun palais, aucune villa n'échappe à sa curiosité ; initiée par eux aux itinéraires que consacrent l'admiration des siècles et la routine des *ciceroni,* elle cherche bientôt l'agrément des promenades solitaires. « On ne se lasse point de revoir ce Colisée, ce Capitole, ce Panthéon, cette place Saint-Pierre, avec sa colonnade, sa superbe pyramide, ses belles fontaines, que le soleil éclaire d'une manière si magnifique, que souvent l'arc-en-ciel se joue sur celle qui est à droite en entrant. » Elle connaît les points de vue fameux, les aspects les plus goûtés au clair de lune, les villas dont s'entretiennent les étrangers. Elle a, du reste, comme il convient, choisi son coin préféré, sur les hauteurs du Monte-Mario, où elle va dîner avec les œufs frais de l'*osteria* et le poulet froid qu'apporte son fidèle Germain, en vue de la belle ligne lointaine des Apennins. Partout elle se livre à des émotions d'artiste, rêve, crayonne, ne s'ennuie jamais. Les journées passées à Frascati, à Tivoli, à la villa Adriana, sont parmi les mieux remplies de sa vie. « Tous les artistes ont dû sentir, comme moi, qu'il

est impossible de marcher autour de Rome sans éprouver le besoin de se servir de ses crayons ; je n'ai jamais pu faire un petit voyage, pas même une promenade, sans rapporter quelques croquis ; toute place m'était bonne pour me poser, tout papier me convenait pour faire mon dessin. » Il lui arrive de prendre un coucher de soleil de la terrasse de la Trinité-des-Monts, au dos d'une lettre de change de M. de Laborde.

« Il n'existe pas une ville au monde, observe-t-elle, dans laquelle on puisse passer le temps aussi délicieusement qu'à Rome, y fût-on privé de toutes les ressources qu'offre la bonne société. » Mais notre Parisienne est trop sociable pour négliger ces ressources, dont Rome abonde en tous les temps et que lui offrent naturellement, outre les Français établis dans la ville, tous ceux que les troubles du royaume viennent d'y jeter. Parmi les premiers, le plus illustre est le cardinal de Bernis, qui achève péniblement auprès de Pie VI la mission diplomatique et religieuse que Louis XV lui a confiée ; son accueil reste toujours magnifique, sa maison aussi grandement hospitalière, aussi recherchée des étrangers et des Romains. Madame Le Brun raconte le beau dîner diplo-

matique, donné en son honneur, où elle a vu le cardinal manger ses deux petits plats de légumes, assis entre elle et Angelica Kaufmann. L'ancien ami de Madame de Pompadour rend agréable le séjour de Rome à tous ces nobles voyageurs qui deviennent des émigrés, et parmi lesquels l'artiste retrouve son cher Vaudreuil, Madame de Polastron, qui n'a pas rejoint encore le comte d'Artois, tous les Polignac, le duc et la duchesse de Fleury, le duc et la duchesse de Fitz-James, et cette pauvre princesse de Monaco, qui aura le dangereux courage de retourner en France pendant la Terreur. L'artiste prétend avoir évité de fréquenter la famille de Polignac, par prudence, « en considération des parents et des amis qu'elle avait en France ». Des lettres de Vaudreuil la contredisent sur ce point, tout en rendant de nouveaux hommages aux charmes de sa société ; il dit au comte d'Artois son regret de quitter Rome à la suite de ses amis : « Les arts y charmaient mes ennuis ; ma tendresse pour le cardinal, sa bonté pour moi m'attachaient à cette ville, et mon bon ange y avait amené Madame Le Brun que j'aime tendrement. »

L'amitié la plus intime réunit alors Madame

Vigée-Le Brun à la duchesse de Fleury, cette Aimée de Coigny que son mari avait cru prudent d'emmener en Italie, pour soustraire sa jeunesse moins aux dangers de l'émeute révolutionnaire qu'aux séductions déjà victorieuses de M. de Lauzun. L'artiste aima son imagination ardente, sa curiosité de l'art, sa passion pour les paysages ; « je trouvais en elle une compagne telle que je l'avais souvent désirée ». Et, comme elle ne peut passer sous silence les scandales trop connus d'une vie orageuse, elle en excuse au moins les débuts : « Songeant combien elle était jeune, combien elle était belle, je tremblais pour le repos de sa vie ; je la voyais souvent écrire au duc de Lauzun... et je craignais pour elle cette liaison, quoique je puisse penser qu'elle était fort innocente. » Madame Le Brun était-elle vraiment assez naïve pour croire à cette innocence ? Madame de Fleury, en tout cas, pouvait s'amuser à égarer une bonne âme, qui ne s'aperçut même point des assiduités de lord Malmesbury, très vite rival de l'absent, et se contenta de prendre en la compagnie de la jeune duchesse un très vif plaisir de sympathie. Elles se rencontraient le soir chez lady Clifford, rendez-vous de la société anglaise, ou à la

conversazione du prince Camille de Rohan, ambassadeur de Malte, chez qui les étrangers venaient, suivant l'usage romain, raconter ce qu'ils avaient vu dans la journée et se renseigner sur les promenades du lendemain. Le peintre et la grande dame couraient la campagne ensemble, allaient à la découverte dans les villas inhabitées, s'intéressaient aux fouilles et aux trouvailles des paysans. Elles finirent par s'installer quelque temps à Genzano, dans une espèce de palais ayant appartenu à Carlo Maratta, au bord du charmant lac de Némi. Elles goûtèrent extrêmement le pittoresque du pays ; on avait loué des ânes, dont un pour la petite Le Brun, et ce furent chaque jour des excursions dans les monts Albains, au bois de Lariccia, le long de la « galerie » d'Albano ; c'étaient des lieux qu'Hubert Robert avait recommandés à son amie, et qui furent toujours motifs de peintres. Madame Vigée-Le Brun y fit beaucoup de paysages, à l'huile et au pastel ; mais l'on peut regretter qu'elle n'ait préféré reproduire les traits de la jeune compagne, au « visage enchanteur », au « regard brûlant », avec qui elle faisait si « bon ménage » dans la grande maison de Genzano.

Tous ses portraits romains sont des por-

traits d'étrangers. Il y avait à Rome une clientèle toute prête, que la bonne Kaufmann ne suffisait point à satisfaire ; la Française nouvelle venue dut à sa renommée quelques belles commandes. Elle peignit lord Bristol, une jeune Portugaise nommée Madame Silva, Mademoiselle Roland, maîtresse et bientôt femme de lord Wolseley, probablement l'élégante en robe de satin rayé, qui joue de la harpe, debout auprès d'une table où est posé un vase étrusque ; miss Pitt, fille de lord Camelford, une beauté de seize ans, qui devint une Hébé sur les nuages, tenant la coupe d'usage, où l'aigle vient boire. L'aigle fut peint d'après nature ; le cardinal de Bernis, qui en possédait un, l'envoya chez l'artiste, qui eut grand'peur de son bec et grand'peine, comme on peut le croire, à le faire tenir en paix. Le plus pittoresque de ces portraits de Rome fut celui d'une Polonaise, la comtesse Potocka, née Cetner, qui avait été princesse de Lambesc par un mariage précédent ; elle fut placée de face, les mains croisées, appuyée sur un rocher surplombant un ravin où tombent des cascades. Il y a évidemment, dans cette disposition « pittoresque » à l'excès, un souvenir de la promenade faite par l'artiste, avec ses confrères Ménageot

LA COMTESSE POTOCKA, NÉE CETNER
1790
(Collection de M. le comte Charles Lanckoronski)

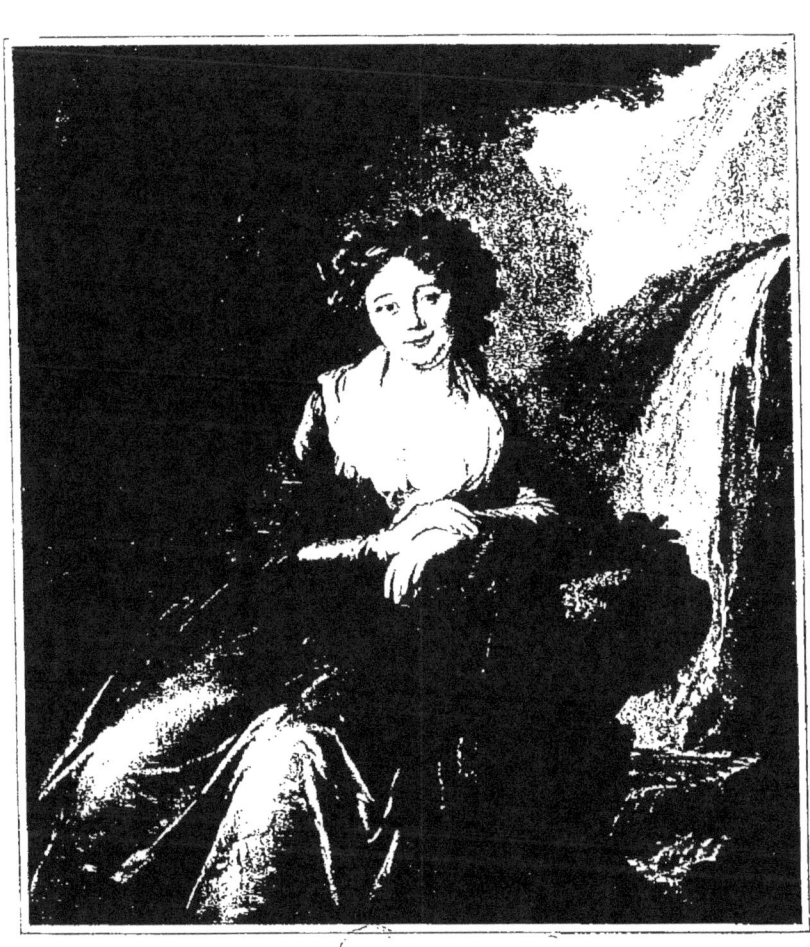

et Denis, aux classiques cascatelles de Tivoli.

Au mois d'avril, la Semaine sainte étant passée, Madame Vigée-Le Brun suivit l'exemple des étrangers et se proposa d'aller séjourner quelque temps à Naples. Elle s'y rendit par la route de Terracine et prit son logis à Chiaia, à l'hôtel du Maroc, dans un de ces beaux sites de la « Marine », que décrivent si abondamment les *Souvenirs*. Fêtée, dès son arrivée, par le monde diplomatique, elle eut tout aussitôt des portraits à faire, dont le premier fut celui de la comtesse Catherine Vassilievna Skavronsky, femme de l'ambassadeur de Russie; c'était une nièce de Potemkine, « jolie comme un ange » et d'une grâce alanguie et paresseuse; son bonheur était « de vivre étendue sur un canapé, enveloppée d'une grande pelisse noire et sans corset »; et elle était si indifférente, même à sa beauté, qu'on ne lui voyait jamais porter les magnifiques diamants de son écrin et qu'elle ne faisait plus ouvrir les caisses de Paris, remplies des plus belles parures de Mademoiselle Bertin, que sa belle-mère commandait pour elle. Cette belle-mère, qui l'adorait autant que son mari, fit graver par G. Morghen, l'année suivante, la toile de Madame Le

Brun, qui la représente sur son divan regardant amoureusement un médaillon conjugal. L'artiste fit trois fois la délicieuse image de la jeune femme, qui devait, après la mort de l'ambassadeur, épouser le bailli Litta, expressément relevé pour elle des vœux de Malte par le Saint-Père. Le séjour de Madame Le Brun à Naples dut beaucoup d'agrément à cette hospitalière famille et aussi à l'accueil du baron de Talleyrand, ambassadeur de France, et du chevalier Hamilton, ambassadeur d'Angleterre. Le fils du premier lui fit faire la visite de Capri; le second, la tournée d'Ischia et de Procida, qui dura cinq jours. L'Anglais avait dans sa felouque, avec les musiciens, une Mrs. Hart, qui était sa maîtresse et dont il allait faire, peu de temps après, la célèbre lady Hamilton.

On sait quelle beauté prestigieuse avait cette femme et la singulière aptitude de son visage à se prêter à toutes les expressions. Priée par le chevalier Hamilton, séduite par le charme étrange qu'offrait un tel modèle et qu'un si grand nombre d'artistes ont cherché à rendre, Madame Vigée-Le Brun la peignit trois fois. Elle en fit d'abord une Ariane, ainsi qu'elle l'écrivait à Madame du Barry, « une

Ariane gaie », qui fut sans doute transformée en « Bacchante au bord de la mer », puis une Sibylle, enfin une Bacchante dansant avec un tambour de basque. Elle savait beaucoup d'anecdotes sur la célèbre aventurière, qui, paraît-il, manquait d'élégance et s'habillait « très mal » hors de ses poses. Le portrait en Sibylle fut fait à Caserte, où elle habitait alors, et le peintre y amena un jour la duchesse de Fleury et la princesse Joseph de Monaco, qui assistèrent à la séance. Elle avait coiffé Mrs. Hart d'un châle tourné autour de la tête en forme de turban, dont un bout retombait et faisait draperie. Cette coiffure l'embellissait tellement et l'expression prise par le modèle était si particulière que ces dames, invitées à dîner par le chevalier Hamilton, ne reconnurent point tout d'abord la jeune femme quand, ayant repris sa toilette ordinaire, elle vint les retrouver au salon. La Sibylle, dont le peintre n'exécuta alors qu'un buste, fut répétée à Rome, en 1792, en une grande toile, avec son attitude inspirée, le beau corps drapé de rouge franc, le front serré d'un turban vert pâle. Ce portrait fameux fut un de ceux auxquels Madame Le Brun attacha le plus de prix ; elle le garda et le transporta avec elle

pendant ses voyages, le déroulant, à chaque arrêt, pour en faire juger les connaisseurs. Elle ne consentit à s'en défaire que fort tard, pour la duchesse de Berry.

Madame Vigée-Le Brun se plut extrêmement à Naples ; elle monta plusieurs fois au Vésuve, assista aux fêtes populaires, visita les ruines classiques, poussant jusqu'aux temples de Pæstum, faisant de l'archéologie à l'occasion, comme tout le monde en fait en ce bienheureux pays. De nombreuses pages des *Souvenirs* sont consacrées à ce séjour et comptent parmi les mieux venues. On peut y comparer une des lettres qu'elle écrivit alors, où se retrouvent plusieurs des impressions développées abondamment, et d'un tout autre style, par le rédacteur de l'ouvrage. D'autres lettres reprises et insérées au milieu des récits, une à Hubert Robert sur Rome, une à Brongniart sur le Vésuve, ont subi tout un remaniement littéraire ; celle que Madame du Barry reçut de son amie, dans l'été de 1790, est authentique :

Madame la Comtesse,

Voilà des siècles que je désire me rappeler à votre souvenir et à vos bontés. Ce n'est point oubli, je vous

assure; mais j'ai si peu de moments à moi, M. Robert a dû vous informer combien je m'occupais de vous, Madame la Comtesse, et l'ai prié souvent de me donner de vos nouvelles; j'espère qu'il aura eu l'honneur de vous le dire. Je suis actuellement à Naples, qui est un séjour délicieux; la nature s'est plu à embellir ce beau climat; le ciel y est pur; la vue de la mer, qui encadre la ville, qui surmonte la terrible *(sic)* en amphithéâtre, font tout ensemble un coup d'œil pittoresque et charmant. Je vais m'y promener souvent, et c'est un grand plaisir de suivre le coteau de Pausilipe qui, de même en amphithéâtre, nous montre des maisons de campagne de distance en distance. J'y ai fait aussi mes courses d'antiquités, en parcourant les lieux qu'a si bien décrits Virgile. Ces tristes restes de monuments détruits ne sont plus que des vestiges informes, et cependant on les voit avec un respect, un sentiment que l'on ne peut décrire. Ce qui m'a le plus enchantée est la vue du promontoire de Misène, Procita, Iscya. Du haut du lac Averne, on découvre ces trois îles se détachant dans l'étendue de la vaste mer. C'est une vue vraiment poétique; le jour le plus pur éclaire ces masses d'une manière aérienne, le calme qui y règne, tout cela produit un effet magique; l'on croit rêver en regardant. Je suis allée aussi à Pæstum; ce voyage est très fatigant, mais j'avoue qu'on ne tient pas au désir de voir des monuments de 3 ou 4,000 ans si près de soi, la distance n'étant que de 25 lieues. C'est là où l'on voit trois temples, dont un, celui de Junon, bien conservé; sa forme extérieure est presque en son entier; il est d'ailleurs noble et imposant comme tout ce qu'ont fait les Anciens. Nous ne sommes en comparaison que des pygmées. Ce n'est pas qu'il ne reste aussi des choses qui ont leur échelle très petite, car la ville de Pompéia est d'une proportion de petitesse incroyable. Le temple qu'on y voit, celui d'Isis, est très

petit, les maisons aussi ; mais il faut croire que c'était un faubourg ou bien quelque chose comme cela.

Mais, pour en revenir à Naples et à ce qui l'entoure, j'avoue qu'il faut voir ce pays comme une lanterne magique délicieuse ; mais y fixer ses jours, il faut être accoutumé à l'idée et à la terreur qu'inspirent ces volcans. Ce mont Vésuve fait peur, et surtout, comme l'on n'en peut douter, tous ces lieux d'alentour sont toujours en attendant ou éruptions ou tremblements de terre, ou même la peste qui existe à deux ou trois lieues pendant la grande chaleur. Les lacs où l'on met rouir le lin produit *(sic)* aux habitants des campagnes un air infecté, qui leur donne la fièvre et la mort. Voilà le revers de la médaille. Sans tous ces petits inconvénients, tout le monde habiterait ce délicieux climat. Je comptais n'y rester que six semaines ; mais j'y ai tant de tableaux à faire que j'y suis pour six mois ; cela retarde mon doux projet de Luciennes, celui de terminer votre portrait au mois d'octobre. Mais que je reviendrai avec plaisir ! Car là tout est beau, tout est bien, point de revers de médaille.

Je peins ici Madame de Skavronski, l'ambassadrice de Russie, qui est fraîche, jolie et excellentissime personne. Je devais commencer par vous instruire que j'ai aussi les enfants de la Reine : les deux aînés sont déjà fort avancés. Le Roi et la Reine, à qui j'ai eu l'honneur d'être présentée avec le tableau que j'ai fait à Rome, m'ont reçue avec une bonté et une grâce parfaites. En tout, je n'ai qu'à me louer de l'indulgence que l'on m'a accordée à Rome et à Naples, et même dans les villes où je n'ai fait que passer. L'on m'a reçue de toutes les Académies ; cela ne fait que m'encourager à mériter de si flatteuses distinctions. Je peins aussi une très belle femme, Madame Hart, qui est amie du ministre d'Angleterre ; j'en fais un grand tableau d'Ariane gaie, sa figure prêtant à ce choix. Mais je

LA COMTESSE CATHERINE-VASSILIEWNA SKAVRONSKY

PLUS TARD MARIÉE AU BAILLI LITTA

1790

(Collection de Madame la princesse Z. Youssoupoff)

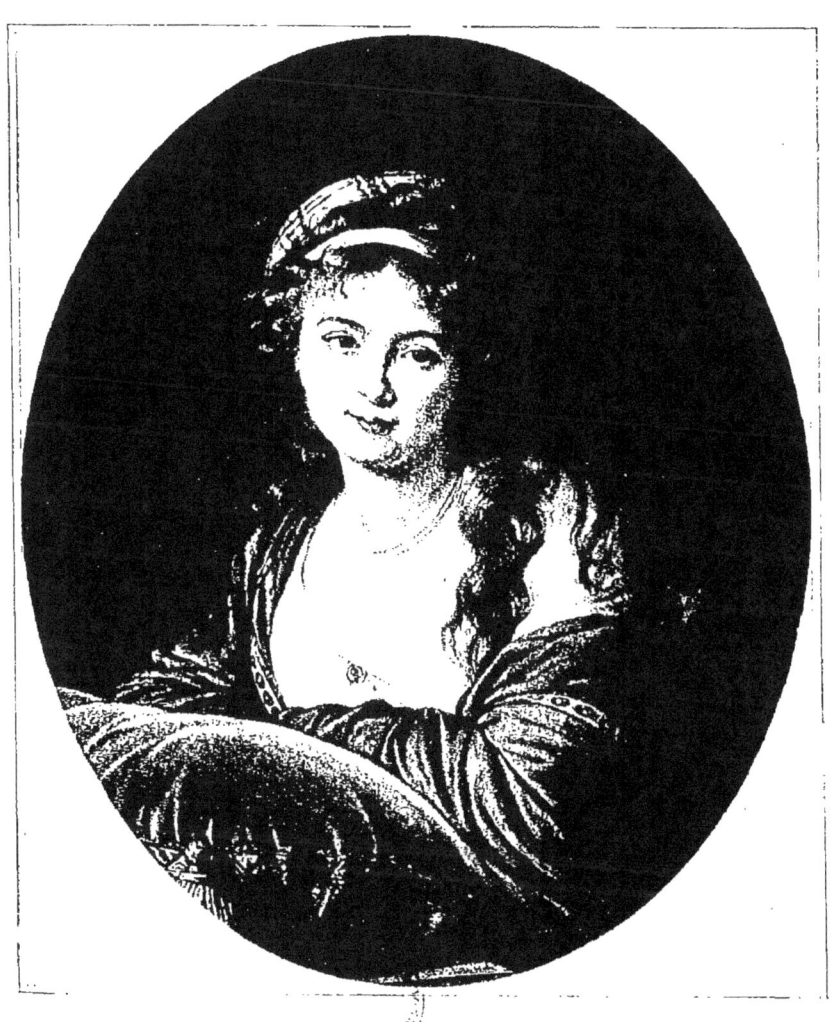

crains bien, Madame la Comtesse, d'abuser de votre complaisance en vous faisant tous ces détails ; cette lettre est déjà trop longue ; j'ai compté sur l'intérêt que vous avez eu la bonté de me témoigner ; pardonnez-moi donc de causer aussi longtemps avec vous. Soyez assurée par là même que je ne vous oublie pas et que ce sera pour moi un grand bonheur d'être au moment où je pourrai vous en dire encore davantage. Malgré toutes les jouissances que les arts me procurent dans ce voyage, je retournerai avec un grand plaisir pour revoir tout ce qui m'attache à ma patrie ; c'est le mot, n'est-ce pas ? Avant d'y revenir, je veux revoir encore ma chère Rome, que j'idolâtre par tout ce qu'elle renferme de divin. Ah ! c'est là où je voudrais vivre avec mes parents et amis.

Mais enfin, je veux en finir, car si je décrivais Rome, je ne quitterais pas la plume de sitôt, et ce qui m'occupe en ce moment, c'est la prière que je vous fais, Madame la Comtesse, de me donner de vos nouvelles, et si votre santé est aussi bonne que je l'ai laissée. Parlez-moi aussi de M. le duc de Brissac ; se souvient-il de moi ? Si vous voyez Madame l'ambassadrice de Portugal, Madame la comtesse de Brunoy, rappelez-moi, je vous prie, à leur souvenir en les assurant de mes hommages respectueux. C'est avec les mêmes sentiments que j'ai l'honneur d'être,
 Madame la Comtesse,
 Votre très humble et très obéissante servante,
 Le Brun.

Je vous prie aussi de ne pas m'oublier auprès de M. et Madame de Boisséson ; comment se portent-ils et ce qui leur appartient ? — La Reine est accouchée hier d'un prince, ce qui cause une joie générale à Naples.

La reine Marie-Caroline fut enchantée de

voir dans ses états l'artiste qui était le peintre attitré de sa sœur, la reine de France. Elle eut aussitôt l'idée d'utiliser sa présence pour avoir de jolis portraits de ses deux filles, dont elle négociait le mariage. Un matin, Madame Le Brun vit entrer chez elle le baron de Talleyrand, chargé de lui faire part du désir royal. L'artiste se mit sans délai au travail et, toute flattée qu'elle fût, ne trouva pas près de ses modèles princiers le même agrément qu'avec les autres. La fille aînée de la Reine, la princesse Marie-Thérèse, était fiancée à l'empereur François II; la cadette, Marie-Louise, laide et grimacière, allait épouser le grand-duc de Toscane. Il fallut ensuite peindre Marie-Christine, plus tard reine de Sardaigne, et le prince royal. Mais Marie-Caroline, satisfaite de l'artiste, avec qui librement elle pouvait parler de sa haine contre la révolution de France, tenait elle-même à avoir son image de cette main habile à flatter les reines. Un voyage à Vienne avec le Roi en empêcha l'immédiate exécution. Madame Le Brun en profita pour revenir à Rome, en mars 1791, passer la Semaine sainte et revoir ses amis. Ménageot écrivait à M. d'Angiviller : « Madame Le Brun, qui a eu les plus grands succès à Naples, compte venir incessamment

passer six semaines à Rome, pour se refaire du travail et de l'air de Naples, qui avaient altéré sa santé ; elle retournera à Naples en même temps que le Roi et la Reine, dont elle doit faire les portraits. »

Les six semaines de repos si nécessaire se réduisirent à quelques jours ; à peine arrivée, l'artiste dut repartir pour Naples, où Leurs Majestés napolitaines venaient de rentrer, et elle peignit alors le tableau où Marie-Caroline rappelle si curieusement Marie-Antoinette dans le dernier portrait fait à Versailles. L'attitude est en partie la même ; la coiffure, le fichu, le collier ressemblent à ceux que porte la reine de France ; le livre sur les genoux est placé identiquement ; seul le bras gauche, accoudé sur un coussin, fait reposer la tête sur la main d'une façon assez maladroite. Mais la grande différence est dans l'interprétation du visage ; en peignant Marie-Antoinette, Madame Le Brun se souvenait de tant d'études faites d'un jeune visage et en conservait naturellement la grâce sous ses pinceaux ; mise en présence de Marie-Caroline quadragénaire, et voyant pour la première fois ces traits usés avant l'âge, ravagés par les passions et les ambitions de tant d'années, il lui fut impossible de leur

rendre une fraîcheur qu'ils n'eurent d'ailleurs jamais. C'est donc presque une vieille femme dure et sans bonté que nous fait entrevoir l'artiste, malgré l'effort trop visible d'une flatterie impuissante.

Elle se trouve plus à l'aise avec l'excellent Paesiello, le musicien de la Cour, qu'elle représente dans le feu de la composition du *Te Deum* chanté à l'occasion de l'heureux voyage des souverains. Ses yeux se lèvent vers le ciel, sa bouche s'entr'ouvre, tandis que ses doigts courent sur le clavier. L'œuvre, justement célèbre, est plus près de la vérité que tant d'effigies conventionnelles dont Madame Vigée-Le Brun va être désormais prodigue. Au Salon du Louvre où elle l'envoie, roulé avec une toile de Ménageot, le *Paesiello* fait sensation ; il y mérite l'éloge de David et soutient la réputation de l'auteur. Mais c'est le moment du triomphe incontesté de Madame Labille-Guiard, désormais débarrassée de l'illustre rivale et toute vouée aux célébrités nouvelles. Une quantité de ses pastels représentent les hommes du jour : Robespierre, les frères Lameth, Barnave, Victor de Broglie, M. d'Orléans, d'autres Constituants encore ; ces modèles, Madame Le Brun rougirait de les peindre, elle qui est atta-

chée si fidèlement aux idées de ses princes. Elle reçoit, à cette époque, de pénibles nouvelles de France. Ce n'est plus M. d'Angiviller qui a présidé à l'ouverture du Salon, le dernier que fera l'Académie royale ; le directeur général des Bâtiments, dénoncé, menacé comme tant d'autres serviteurs du Roi, a dû quitter son poste et fuir en Allemagne. Tous les liens de société sont détruits ; Madame Le Brun apprend avec indignation que plusieurs de ses anciens familiers, tels que Chamfort et Ginguené, servent bruyamment la Révolution, et Delille lui écrit : « La politique a tout perdu ; on ne cause plus à Paris ! »

A Rome même, où elle revient après avoir travaillé pour la reine de Naples, elle trouve déjà bien changé le milieu qu'elle a connu l'année précédente. Le cardinal de Bernis a dû remettre au Pape ses lettres de rappel ; la France n'est plus représentée auprès du Saint-Siège ; les Français sont mal vus dans la ville, car beaucoup professent des idées révolutionnaires ; les artistes surtout, qui sont nombreux, les affichent volontiers, et il n'est pas jusqu'aux jeunes pensionnaires du Roi qui ne causent les plus grands soucis à leur honnête

directeur. L'arrestation de la famille royale à Varennes est une nouvelle réjouissante pour ces « jacobins »; elle consterne Madame Le Brun et ses amis. Sa dernière joie, pendant ce séjour, est de faire le portrait de Mesdames Adélaïde et Victoire, qui viennent d'arriver à Rome, heureuses de trouver à leur disposition l'artiste qu'elles n'avaient jamais fait appeler à Versailles. C'est qu'alors on boudait volontiers Marie-Antoinette, on critiquait ses goûts autant que sa conduite ; dans le malheur survenu, devant la menace des événements, on la plaint, on la soutient même, on approuve sa politique. Madame Adélaïde va louer sa fermeté et son courage, et Madame Victoire, après le Dix-Août, ira jusqu'à la nommer « notre malheureuse et héroïque reine ». Tels sont à présent les sentiments de la petite cour de Mesdames, où se trouve parmi les fidèles la comtesse d'Osmond, dont la fille a pour camarade de jeu celle de Madame Le Brun. Celle-ci est naturellement très goûtée dans le cercle des vieilles princesses, que les patriotes de Rome appellent déjà « les demoiselles Capet » et que la Révolution viendra chasser bientôt de l'abri qu'elles ont cru trouver à l'ombre du Vatican.

Madame Vigée-Le Brun quitte Rome bien

avant les événements tragiques qui précipiteront les représailles ; mais elle a pu savoir que le gouvernement pontifical prenait déjà des mesures sévères contre ses compatriotes, en expulsant des États romains de nombreux artistes imprudents dans leurs propos. Elle a conservé la date de son départ, le 14 avril 1792, et le souvenir de ses regrets. Elle a décrit la noble vallée du Tibre, les cascades de Terni qu'elle dessina, l'aspect de Spolète et de Pérouse, les peintures de Raphaël rencontrées sur le chemin, telle que la *Madone de Foligno,* encore à sa place primitive. Elle a dit le plaisir qu'elle avait eu à donner aux chefs-d'œuvre de Florence plus de temps qu'à son premier passage. Elle y trouvait installé dans la galerie des portraits d'artistes celui qu'elle avait envoyé de Rome, le 26 août précédent, avec une belle lettre au grand-duc de Toscane. Le chevalier Pelli, directeur de la galerie grandducale, rappelait dans son rapport le succès qu'avait eu à Rome et à Naples la réplique qu'elle en avait faite pour lord Bristol, et il ajoutait : *Questo ritratto rappresenta la Brun sedente in atto di cominciar quello della regina Maria Antonietta, e de più che mezza figura, in habito nero, dipinto alla Van Dyck*

con una franchezza et con una intelligenza singolare, onde pare uscito dal penello di un uomo di sommo merito, più che da quello di una femina. On sait que Vivant Denon, gravant à l'eau-forte cette œuvre fameuse, remplaçait par la tête de Raphaël celle de Marie-Antoinette, qui est indiquée sur l'original et que Madame Le Brun avait tenu à y mettre pour rappeler au souvenir de tous son titre de peintre de la Reine ; mais le prudent graveur ne trahissait pas tout à fait sa compatriote, car elle avait copié, précisément à Florence, le portrait de Raphaël par lui-même qui ne quitta jamais son atelier.

Elle rencontra Denon à Venise, où elle se rendit, non sans avoir visité Sienne, Parme et Mantoue. L'ancien diplomate n'était plus qu'un artiste, parcourant à nouveau pour son seul plaisir cette Italie qu'il avait appris à aimer au service du Roi. Sa présence rendit infiniment agréable à Madame Le Brun le séjour au milieu des dernières élégances de la déclinante Sérénissime. Il se fit son cicerone, la conduisit, le lendemain de son arrivée, à la cérémonie du mariage du Doge avec la mer, lui montra les églises où les peintres vénitiens n'avaient pas de plus fervent commentateur

que lui. Elle s'enthousiasma pour les fresques du Tintoret et aussi pour les pastels de la Rosalba. Elle ne fut pas moins ravie par la belle amie de son guide, cette signora Isabella Marini, d'origine grecque et née Teotochi, qui épousa plus tard le comte Albrizzi, et qui était, à cette date, la beauté célèbre et représentative dont Venise ne peut se passer. Comme elle y joignait beaucoup d'esprit, son salon devenait le rendez-vous de l'Europe. Madame Le Brun prit plaisir à peindre sa tête charmante, les sombres cheveux retenus par une bandelette blanche retombant en boucles sur les épaules demi-nues, beauté presque romantique de la « sage », de la « divine » Isabella, que va servir Foscolo.

Madame Vigée-Le Brun quitte Venise pour rentrer en France. Elle s'arrête à Padoue, où elle remarque pour la première fois des peintures antérieures à celles qu'elle admire avec son temps, les fresques « très bien composées » de Giotto, qu'elle croit avoir vues à la basilique de Saint-Antoine, et celles d'un certain Montigni, qui n'est autre que Mantegna, « dont les figures, dit-elle, et tous leurs accessoires sont de la plus grande finesse ». Elle visite Vicence et passe une semaine à Vérone,

en la compagnie de nobles dames italiennes
« fort spirituelles ». A Turin, elle voit la reine
de Sardaigne, la bonne Madame Clotilde de
France, pour laquelle elle a des lettres de
Mesdames, mais qui refuse de se faire peindre ;
« le gros Madame » a renoncé au monde,
coupé ses cheveux et fini par devenir mécon-
naissable de maigreur. Madame, comtesse de
Provence, après un fâcheux séjour à Coblentz,
a trouvé asile dans son cher Piémont ; elle
reçoit affablement son peintre d'autrefois, lui
donne pour compagne de promenade sa fidèle
lectrice, cette Madame de Gourbillon qui a orga-
nisé la fuite de Paris et dont Madame Vigée-
Le Brun fait le portrait. Elles gémissent
ensemble sur le malheur des temps, et ca-
ressent cependant, comme tous les émigrés
d'alors, l'espoir d'un prompt rétablissement de
l'ordre et du châtiment légitime des rebelles.
Porporati ayant offert à l'artiste d'habiter, pen-
dant les chaleurs d'août, une ferme qu'il a en
pleine campagne, aux environs de Turin, elle y
prend, avec sa fille, tout le plaisir « des lieux
enchanteurs et solitaires », quand les nou-
velles de France viennent l'arracher à ses rêves
de retour : « La charrette qui apportait les
lettres étant arrivée un soir, le voiturier m'en

remit une de mon ami M. de Rivière, frère de
ma belle-sœur, qui m'apprenait les affreux événements du Dix-Août et me donnait des détails
épouvantables. J'en fus bouleversée ; ce beau
ciel, cette belle campagne, se couvrirent à mes
yeux d'un voile funèbre. Je me reprochai
l'extrême quiétude, les douces jouissances que
je venais de goûter ; dans l'angoisse que
j'éprouvais, d'ailleurs, la solitude me devenait
insupportable, et je pris le parti de retourner
aussitôt à Turin. En entrant dans la ville, que
vois-je, mon Dieu ? Les rues encombrées
d'hommes, de femmes de tout âge, qui se sauvaient des villes de France et venaient à
Turin chercher un asile. Ils arrivaient par
milliers, et le spectacle était déchirant. La
plupart d'entre eux n'emportait ni paquets,
ni argent, ni même de pain, car le temps leur
avait manqué pour songer à autre chose qu'à
sauver leur vie... Madame fit porter de nombreux secours ; nous parcourûmes la ville,
accompagnées de son écuyer, cherchant des
logements et des vivres pour les malheureux,
sans pouvoir en trouver autant qu'il fallait. »
Pendant ces tristes jours, les mauvaises nouvelles se multiplient; M. de Rivière arrive lui-
même, ayant fait un voyage difficile, ayant vu

mille horreurs le long de la route et le massacre des prêtres au Pont-de-Beauvoisin, rassurant cependant l'artiste sur la vie de ses parents et de ses amis.

Il ne peut plus être question de rentrer à Paris. Au reste, Madame Le Brun est sur la liste des émigrés et sous le coup des lois qui les frappent. C'est en vain que son mari a tenté de lui faire appliquer l'exception stipulée en faveur des artistes absents de France pour leurs travaux. Une pétition à la Convention, présentée le 10 frimaire an II, n'a pas reçu de réponse. Le Brun, rallié prudemment aux idées nouvelles, défend sa femme devant l'opinion par un plaidoyer mis en brochure qui ne suffira pas à détruire la légende de « la maîtresse de Calonne ». Il faut que l'artiste se résigne à l'exil.

Elle loue d'abord, avec M. de Rivière, une vigne sur le coteau de Moncalieri ; le calme champêtre et le caractère paisible des habitants la reposent de ses émotions et lui font reprendre les pinceaux. Puis elle se décide à gagner Milan, où de nombreuses curiosités l'attirent. Elle y est reçue avec honneur, se plaît aux galeries, aux concerts, aux promenades en voiture : « En tout, dit-elle déjà,

GENEVIÈVE-ADÉLAÏDE HELVÉTIUS
COMTESSE D'ANDLAU
(Collection de M. le comte Albert de Mun)

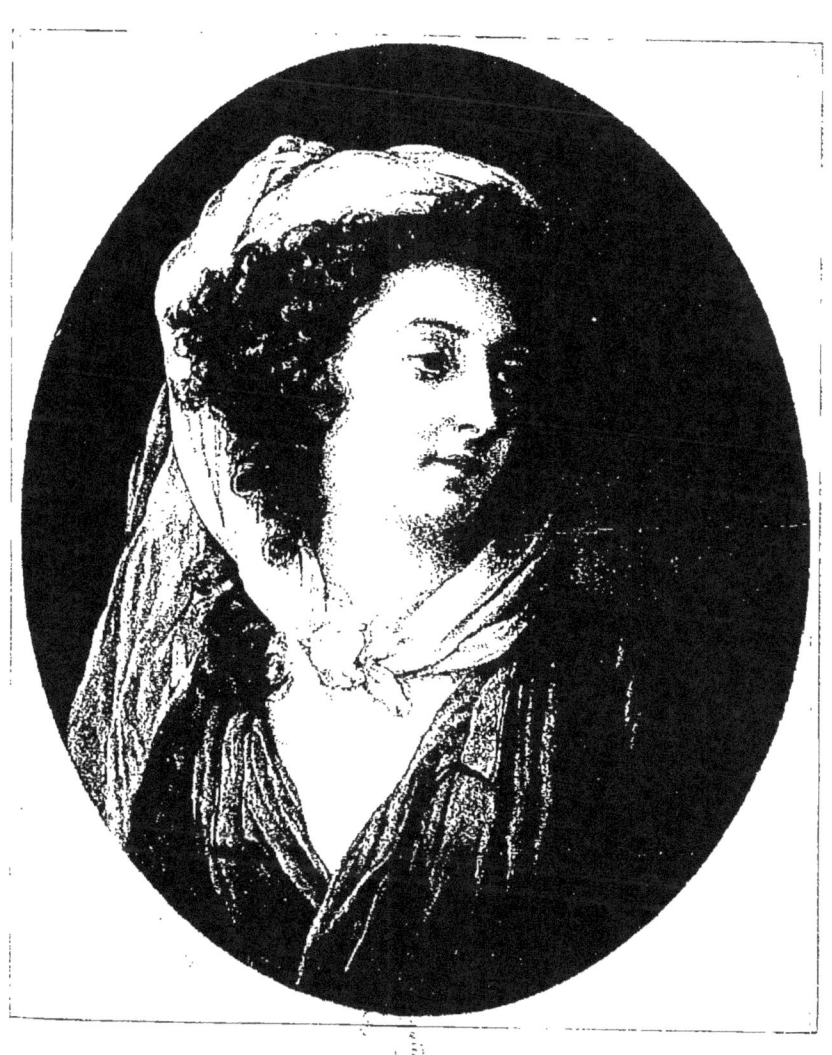

Milan me faisait bien souvent penser à Paris, tant par son luxe que par sa population. » Elle admire les environs, « si ravissants que je ne cessais d'en faire des croquis », et, lorsqu'elle va au lac Majeur, elle reçoit du prince Borromée la permission d'habiter la délicieuse *Isola Bella*. Le comte Wilczek, ambassadeur d'Autriche, qui l'a prise en affection, lui conseille alors d'aller à Vienne, où il se porte garant de l'excellent accueil qu'elle recevra, s'offrant à la recommander partout ; la France lui restant fermée, elle s'y décide, et trouve à point d'obligeants Polonais, pour faire la route de compapagnie. La belle traversée des montagnes du Tyrol et de Styrie lui offre une suite d'enchantements ; puis elle s'installe à Vienne, avec ses nouveaux amis, commençant à comprendre, après avoir eu jusqu'alors les yeux tournés vers Paris, qu'une vie toute nouvelle, la vie de l'artiste expatriée s'ouvre devant elle.

Elle vécut les deux tragiques années 1793 et 1794 dans la capitale où retentirent le plus directement les premiers événements révolutionnaires. Quelques émigrés de marque s'y étaient fixés, et le monde de la Cour suivait

avec un intérêt ému les péripéties du drame où était engagée la vie de la sœur de l'Empereur. Vienne apprit avec stupeur la mort de Louis XVI, et les nouvelles, dès lors, se succédèrent si terribles, que l'entourage de Madame Le Brun, afin de ménager une sensibilité devenue maladive, s'entendit pour ne pas les laisser parvenir jusqu'à elle. Elle ne sut le procès et l'exécution de sa chère souveraine que par un mot de son frère, qui ne lui manda aucun détail : « Je n'appris rien par les journaux, car je n'en lisais plus, depuis le jour qu'ayant ouvert une gazette chez Madame de Rombeck, j'y trouvai le nom de neuf personnes de ma connaissance qu'on avait guillotinées ; on prenait même un grand soin, dans ma société, de me cacher tous les papiers nouvelles. »

L'horrible événement fit, tout auprès d'elle, une victime : la duchesse de Polignac, toujours très délicate et dont la santé s'était fort altérée depuis la Révolution, ne put survivre à la mort de Marie-Antoinette. Elle s'était retirée avec les siens dans un village auprès de Schœnbrünn, et Madame Vigée-Le Brun, qui vint se fixer quelque temps dans le voisinage, la voyait dépérir de jour en jour. Les lettres de Vaudreuil racontent

avec émotion la fin prématurée de cette femme
si aimée et longtemps si heureuse, qui expirait,
usée par la souffrance, le 5 décembre 1793 :
« Elle est morte victime de son chagrin, de
son attachement, de sa reconnaissance, nous
cachant ses peines pour ne pas augmenter les
nôtres... Peu de moments avant la fin, ses mains
se sont jointes pour prier; puis elle les a rap-
prochées serrées contre son cœur, et c'est
ainsi que son dernier souffle, doux et pur
comme son âme, s'est évaporé. Son visage
céleste, avant et après la mort, a conservé sa
beauté et son calme inaltérable... Quelle année
funeste ! Roi, Reine, amie, j'ai tout perdu. »
Le duc de Polignac, la duchesse de Guiche, la
comtesse Diane, entouraient le lit de mort de
la pauvre duchesse; Madame Vigée-Le Brun
partageait le désespoir de toute cette famille
à laquelle tant de liens l'unissaient. Elle traçait
pour eux une fois encore, et de mémoire, les
traits vieillis et douloureux de celle qu'elle
avait peinte autrefois, dans tout l'éclat de sa
suave beauté; une gravure en était aussitôt
exécutée, et le comte d'Artois s'associait déli-
catement à cette commémoration, en écrivant
à Vaudreuil : « J'ai appris que Madame Le
Brun avait fait un portrait de celle que nous

pleurerons toujours, et que le comte Jules le ferait graver. Fais-moi un plaisir auquel j'attache beaucoup de prix : je veux que tu arranges avec Madame Le Brun que ce soit moi qui paie son ouvrage, et je veux être chargé également des frais de la gravure. Ce sera une véritable consolation pour moi, et mes amis ne me la refuseront pas. » La gravure de Fisher, tirée à Vienne en 1794, probablement pour les seuls amis, fut reproduite à Londres par J. Smith, afin de satisfaire aux demandes des émigrés et de tant d'âmes sensibles en Europe, que touchait profondément le souvenir de la Reine et de ses amitiés.

La société viennoise, qui avait reçu avec empressement le peintre de Marie-Antoinette, ne lui permettait pas de s'absorber dans le chagrin qui aurait été nuisible à sa santé et à son travail. Elle était de tous les concerts, de toutes les fêtes, de tous les bals ; et Dieu sait si l'on valsait ardemment à Vienne, et si l'on jouait avec entrain la comédie de salon en cette année 1793 ! Elle vit un grand bal à la Cour, et y retrouva, fort enlaidie déjà, la jeune impératrice qu'elle avait peinte à Naples, et qui avait perdu sa ressemblance avec sa mère et avec « notre chère reine de France ». On

l'avait d'abord invitée chez la comtesse de Thun, ce qui suffit pour l'introduire dans la plus haute société. Elle fréquenta surtout, par la suite, la maison du baron et de la baronne Stroganoff, où elle rencontra un fort brillant compatriote, le comte de Langeron, qui devait gagner plus tard quelque gloire militaire contre son pays et bornait alors ses ambitions à plaire aux Viennoises et à tenir les premiers rôles dans leurs comédies. On la trouvait encore chez la comtesse de Fries, veuve du banquier, et chez la comtesse de Rombeck, sœur du comte Cobentzl, qui avait fait de son salon le centre des quêtes et des loteries charitables de la ville.

L'artiste avait été recommandée au vieux Kaunitz, toujours curieux des choses françaises, qui l'appela aussitôt « ma bonne amie » et l'invita plusieurs fois à ses dîners, où son goût, son jugement, sa verve, toujours vive malgré son grand âge, émerveillaient les convives. Le prince exposa l'Hamilton-Sibylle dans son palais, pendant quinze jours, et en fit les honneurs à la Cour et au public. Parmi tant de nobles demeures ouvertes à Madame Vigée-Le Brun, il en était une presque française : « Une personne, dit-elle, que je retrouvai

avec bonheur à Vienne fut Madame la comtesse de Brionne, princesse de Lorraine; elle avait été parfaite pour moi dès ma plus grande jeunesse, et je repris la douce habitude d'aller souvent souper chez elle, où je rencontrais fréquemment ce vaillant prince de Nassau, si terrible dans un combat, si doux et si modeste dans un salon. »

Toutes les jolies femmes qui voulaient connaître l'artiste, toutes les désœuvrées qui venaient par mode admirer la fameuse Sibylle, souhaitaient avoir leur portrait; elle s'arrangeait pour l'accorder seulement à celles dont le visage l'inspirait. C'est ainsi qu'elle fit la très belle comtesse Kinska, née comtesse de Dietrichstein, la baronne de Mayern-Faber, la comtesse Pálffy, une princesse Eszterhazy rêvant au bord de la mer, assise sur des rochers, la comtesse Sophie Haugwitz en Muse, avec un manteau rouge, et la jeune princesse de Lichtenstein, de qui l'expression douce et céleste donna l'idée de la représenter en Iris s'élançant dans les airs. Mademoiselle de Fries n'était pas jolie, mais excellente musicienne, ce qui lui valut d'être peinte en Sapho, chantant et s'accompagnant de la lyre.

« Une société fort agréable, écrit Madame

LADY HAMILTON, EN SIBYLLE

1792

(Collection de Madame la comtesse E. de Pourtalès)

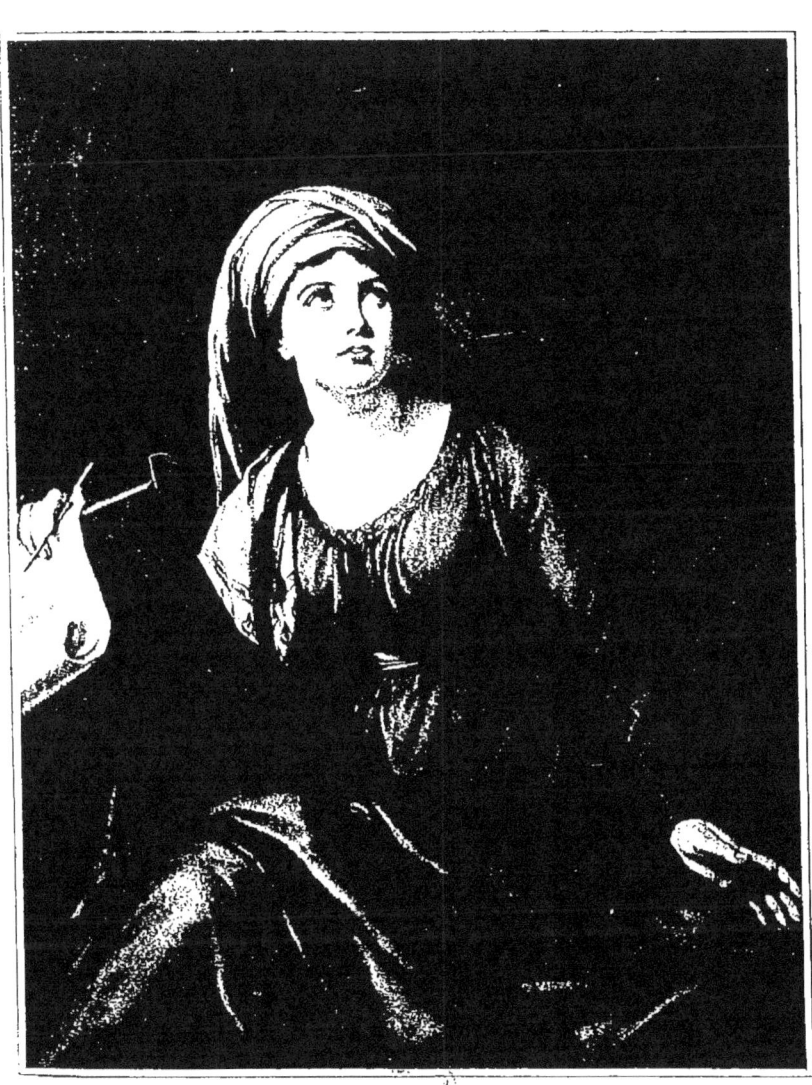

Le Brun, était celle des Polonaises; presque toutes sont aimables et jolies, et j'ai peint quelques-unes des plus belles. » Elle les trouvait réunies le plus souvent chez deux grandes dames, la princesse Czartoryska, mère du prince Adam, et la princesse Lubomirska, qu'elle avait connue à Paris et qui était la tante du prince Henri, peint par elle en Amour de la Gloire; elle le représentait de nouveau à Vienne, en Amphion jouant de la lyre, avec trois naïades qui l'écoutent et qui seraient, suivant une tradition, Mesdames de Polignac et de Guiche et la jeune « Brunette » Le Brun. Elle peignait encore la comtesse Séverin Potocka, la princesse Sapieha et la comtesse Zamoyska dansant avec un châle une de ces élégantes et tranquilles danses polonaises, qui conviennent à merveille aux beautés de ce pays, « car on a tout le temps d'admirer leur taille et leur visage ». Les relations de Madame Vigée-Le Brun avec les Polonais, les portraits assez nombreux qu'elle a faits d'eux, ont laissé croire qu'elle avait séjourné elle-même à Varsovie, et les historiens de l'art national l'inscrivent parmi les peintres étrangers qui se sont arrêtés en Pologne pour y travailler. Elle ne devait cependant traverser la capitale de l'an-

cien royaume ni à l'aller ni au retour de son voyage en Russie.

Madame Le Brun avait retrouvé à Vienne un des plus anciens amis, et des plus précieux, qu'elle eût dans la haute société européenne. C'était le prince de Ligne, avec qui ne tarissaient point les causeries sur les choses de France et sur les souvenirs de la malheureuse Marie-Antoinette. Le prince aimait aussi raconter ce voyage en Crimée avec la grande Catherine, qu'il avait mis en si jolies lettres pour la marquise de Coigny. Faisant part à l'artiste de son admiration pour l'Impératrice, il l'engageait à aller se présenter à elle, lui promettant de grands avantages à travailler en Russie. Le comte Rasomovsky, ambassadeur de Catherine à Vienne, dont elle avait peint la femme, et quelques Russes de passage lui donnaient les mêmes assurances. Dès le début de l'année 1794, elle était décidée à se rendre à Saint-Pétersbourg. Le comte d'Artois, sollicité par M. de Vaudreuil, lui envoyait un passeport, qui devait en même temps lui servir de certificat : « Je réponds, écrivait-il, qu'elle sera bien reçue et que je suis charmé qu'elle fasse ce voyage. » Une autre lettre du prince

au protecteur de l'artiste montre qu'il avait dû repousser une demande plus indiscrète : « Je suis au désespoir, mon ami, de ne pouvoir pas donner à Madame Le Brun une lettre pour l'Impératrice; mais tu en sentiras facilement l'impossibilité, quand je te dirai que je n'en ai donné qu'au seul Calonne, et à aucun autre. D'ailleurs, sois bien sûr que ce que j'ai fait est plus que suffisant, et que la réception sera aussi aimable que lucrative. » Ce n'était point de l'eau bénite de cour, car il écrivait quelques jours après : « J'ai su par des lettres de Russie que Madame Le Brun y serait reçue à merveille et qu'elle y était attendue avec impatience; je m'empresse de te le dire. »

Les voies ainsi préparées, Madame Vigée-Le Brun tarda plus d'un an à se mettre en route. Les charmes de Vienne, la société toujours chère de M. de Vaudreuil, les portraits de femmes sans cesse demandés, repoussèrent longtemps son départ. Au dernier moment, elle céda encore à la tentation d'habiter le site le plus beau des environs de Vienne, l'ancien couvent de Kahlenberg, qui domine la plaine du Danube. Joseph II en avait fait présent au prince de Ligne, qui devait plus tard le réparer et y donner de grandes fêtes à la société

viennoise. Le prince proposa à l'artiste d'honorer sa montagne par la présence du génie; il écrivit à cette occasion des vers, qui sont assurément parmi ses plus mauvais et Madame Le Brun n'a pas manqué de nous les conserver. Flattée de l'invitation, curieuse d'un séjour aussi singulier, elle fut s'enfermer pendant trois semaines dans les immenses bâtiments de Kahlenberg, avec sa fille, la gouvernante et M. de Rivière. Celui-ci s'était attaché à ses pas, l'avait suivie à Vienne et passait son temps à faire des miniatures de ses portraits. En descendant du couvent, où l'avaient ravie l'immensité des horizons et la splendeur des clairs de lune, elle fit ses adieux à Vienne, le 19 avril 1795, pour se rendre en Russie.

Les étapes de ce long voyage lui laissèrent des souvenirs de tout genre, où ses études d'art tiennent une place. A Dresde s'arrêtant quelques jours, elle fréquenta assidûment la galerie fameuse et resta « en adoration » devant la Madone de Saint-Sixte. La salle réservée aux œuvres de Rosalba lui fait dire qu'elles sont « d'une vérité enchanteresse ». « L'électeur, raconte-t-elle, me fit prier d'exposer dans cette belle galerie ma Sibylle, qui voyageait avec moi, et pendant une semaine toute la

Cour y vint voir mon tableau. Je m'y rendis moi-même le premier jour, afin de témoigner à l'électeur combien j'étais vivement touchée et reconnaissante de cette haute faveur. » Elle ne quitta point Dresde sans rendre visite à Mengs, comme elle avait fait à Vienne pour Casanova. Dans la capitale de la Prusse, elle ne passa que cinq jours et n'eut aucun artiste à visiter. Elle énumère les curiosités des palais royaux de Berlin, de Potsdam, de Charlottenbourg, ne trouvant à citer, parmi les tableaux, qu'une *Assomption* de Charles Le Brun, « qui, sous les traits d'un des apôtres, donne les traits de l'illustre peintre ». Elle découvrit un vrai coin de France, à Reinsberg, résidence du prince Henri. La comtesse de Sabran, son fils et le chevalier de Boufflers y étaient établis, et le spirituel portrait de la comtesse, celui qu'avait gravé Berger, « tiré du cabinet de S. A. R. Mgr le prince Henri de Prusse », se montrait en bonne place dans les collections. Le chevalier s'était fait cultivateur sur des terres données par le prince, mais sans abdiquer son rôle de grand seigneur et d'homme de lettres. « On menait dans ce beau lieu, raconte Madame Le Brun, la vie la plus douce et la plus agréable. Il y avait une troupe de comédiens fran-

çais, qui appartenait au prince. On a donné pendant mon séjour quelques comédies assez bien jouées, ainsi que plusieurs concerts, car le maître avait conservé toute sa passion pour la musique. » Il fallut s'arracher à ces agréments, qui contrastaient si fort avec les souffrances de tant de familles françaises errant à travers l'Allemagne. Pour faire la pénible route de Kœnigsberg et de Riga, Madame Le Brun eut la surprise de trouver une quantité de comestibles et de vins, « de quoi nourrir un régiment prussien », que l'excellent prince, par une dernière attention pour son amie, avait fait placer dans les coffres de la voiture.

L'artiste est enthousiasmée par le premier aspect de Saint-Pétersbourg, où elle arrive le 25 juillet, et son admiration pour la magnificence des monuments, des palais, des quais et des perspectives ne se démentira pas un seul instant pendant son long séjour. Elle est mandée à Tsarkoïé-Sélo, où la conduit le comte Eszterhazy, « ambassadeur de France », selon le titre accordé à l'envoyé de Louis XVIII. Elle nous conte le mécontentement de « l'ambassadrice », en la voyant paraître en toilette de mousseline pour l'audience impériale, l'ex-

trême embarras qu'elle en éprouve, l'accueil affable de cette grande Catherine, dont le nom seul l'intimidait et qui sait la mettre parfaitement à l'aise, la visite de ces splendides jardins bordés par la mer, où lui apparaît, en tunique blanche, arrosant des œillets, la délicieuse princesse Élisabeth, femme d'Alexandre, enfin les tracasseries de cour qui, dès le premier jour, s'agitent autour de la nouvelle venue et l'empêchent d'occuper l'appartement au palais, que l'Impératrice lui avait destiné. Cette contrariété légère s'efface dans le plaisir qu'elle éprouve à recevoir aussitôt l'admirable accueil que réserve, à qui sait lui plaire, l'hospitalière société russe : « Je ne saurais dire, écrit-elle, avec quel empressement, avec quelle bienveillance affectueuse un étranger se voit rechercher dans ce pays, surtout s'il possède quelque talent. Mes lettres de recommandation me devinrent tout à fait inutiles; non seulement je fus aussitôt invitée à passer ma vie dans les meilleures et plus agréables maisons, mais je retrouvai à Saint-Pétersbourg plusieurs anciennes connaissances, et même d'anciens amis. » De ces amis d'autrefois, le plus précieux fut le comte Stroganoff, qui le premier fêta l'artiste et déploya pour elle les magni-

ficences du luxe moscovite. Les dîners sur les terrasses, au bord de la Néva, les soirées enchantées par la musique et la promenade en barque, les feux d'artifice tirés sur le grand fleuve, Madame Vigée-Le Brun a narré tout cela, avec la vivacité des souvenirs heureux; et, aussi la vie de l'hiver, les spectacles, les concerts, les bals, les thés et les soupers, où tout lui plaisait des usages russes, en même temps qu'elle retrouvait « toute l'urbanité, toute la grâce d'un cercle français ». Elle approuvait le mot de la princesse Dolgorouky : « Il semble que le bon goût ait sauté à pieds joints de Paris à Saint-Pétersbourg. » Le salon de cette princesse rivalisait avec celui de la princesse Michel Golitzyne, moins belle qu'elle, mais plus jolie et fantasque à l'excès. Le comte de Choiseul-Gouffier, fort épris de celle-ci, supportait tout de son humeur bizarre, aux caprices incessants. La princesse Dolgorouky, que Potemkine avait adorée, montrait des façons plus paisibles et recevait les soins du comte Cobentzl, ambassadeur de l'empereur François II. Madame Le Brun fut invitée chez elle, à Alexandrovsky, dès l'été de son arrivée, et c'est là qu'elle organisa pour la première fois ces tableaux vivants, qui firent

fureur l'hiver suivant à Saint-Pétersbourg. Elle aima ensuite, plus que toute autre, la maison de la princesse, de qui elle admirait et appréciait fort vivement le caractère et la beauté : « Ses traits avaient tout le caractère grec, mêlé de quelque chose de juif, surtout de profil; ses longs cheveux châtain foncé, relevés négligemment, tombaient sur ses épaules; sa taille était admirable et toute sa personne avait à la fois de la noblesse et de la grâce sans aucune affectation. » Nous pouvons juger de ces charmes par le portrait, où Madame Le Brun accorda à cette noble amie la faveur de la représenter dans l'attitude de sa Sibylle. L'œuvre achevée, la princesse lui envoya une fort belle voiture et un bracelet, formé d'une tresse de cheveux, sur laquelle des lettres en diamants faisaient lire : « Ornez celle qui orne son siècle. » L'inséparable de la princesse Dolgorouky était la princesse Natalie Kourakine, la bonté, la douceur même, qu'il était « tout à fait impossible de voir sans aimer ». C'est elle qui garda, en Russie, la grande affection de Madame Vigée-Le Brun ; celle-ci sera heureuse de la recevoir plus tard à Paris et lui dédiera la première partie des *Souvenirs*, où le pays de la princesse tient tant de place.

Elle est prodigue d'anecdotes, presque toujours bienveillantes, sur cette société de Saint-Pétersbourg, qui se dispute sa présence aimable et couvre ses tableaux de billets de banque. Ses portraits illustrent parfaitement son récit; ils sont presque aussi nécessaires, à qui veut connaître le monde russe aux dernières années du siècle, que ceux de Lampi, de Chtchoukine, de Borovikovsky, qui le peignent en même temps qu'elle. Elle ne leur est assurément pas inférieure comme peintre, et pour la disposition des costumes, l'interprétation de certaines grâces de langueur orientale, elle ne craint point leur rivalité. Elle est comme toujours, heureusement servie par l'instinct de son sexe et son expérience des charmes féminins, et il lui arrive parfois de traduire avec justesse le caractère même des races. Ce sont bien les types divers de la beauté slave, qu'elle a su rendre, et quelques-uns avec des traits sensuels très particuliers. Telles, entre beaucoup d'autres, la princesse Anna Alexandrowna Golitzyne, qui rêve nonchalamment appuyée sur un coussin, la princesse Tatiana Vassilievna Youssoupoff, née Engelhardt, qui noue auprès d'un autel rustique une couronne de fleurs, la princesse Marie Kotchoubey, née Vas-

siltchikoff, occupée à dessiner, la comtesse Anna Stroganoff, née princesse Troubetzkoi, arrangeant des fleurs dans un vase, la jeune princesse Anna Bélosselsky-Belozersky, Catherine Vladimirowna Apraxine, Vera Petrowna Vassiltchikoff, la princesse Koutousoff, femme du célèbre feld-maréchal, et surtout cette belle comtesse Marie Feodorowna Zouboff, née Lubomirska, qu'un délicieux arrangement montre couchée sur un grand divan et pressant sur sa poitrine une colombe. Quelques groupements maternels, où l'on savait qu'elle excellait, furent demandés à l'artiste; la princesse Alexandra Petrovna Golitzyne a dans les bras un adorable enfant; la princesse Catherine Nikolaewna Menchikoff au piano semble interrompre son jeu pour prendre le sien sur ses genoux; enfin une grande toile représente la comtesse Catherine Samoïloff, née princesse Troubetzkoi, entre sa fille et son fils, à l'entrée d'un beau parc verdoyant et rempli des fleurs de l'été. Plusieurs de ces portraits, qui sont parmi les plus importants de Madame Vigée-Le Brun, manquent à ses listes ou s'y trouvent avec des noms méconnaissables.

La famille impériale la fit travailler souvent. On s'étonne que l'impératrice Catherine, si

généreuse de son image aux artistes de son temps, n'ait pas autorisé Madame Le Brun à la peindre. Elle fut mécontente, suivant la tradition de Saint-Pétersbourg, du premier tableau qu'elle lui avait commandé; c'était le double portrait de ses petites-filles, la grande-duchesse Alexandra Pavlowna et sa sœur Hélène. Les deux adolescentes enlacées, tenant et regardant le portrait de l'Impératrice, furent d'abord peintes en tuniques à la grecque, que le favori Platon Zouboff crut devoir faire supprimer ; la toilette à manches longues qui couvrit les bras nus déjà exécutés gâta le groupe, au dire de l'artiste. La vérité est que Catherine ne trouva point de ressemblance : « Elle a fait des niaises de mes jolies petites-filles », disait-elle. Madame Le Brun, qui raconte les choses à sa manière, prétend qu'elle avait obtenu de peindre l'Impératrice, mais par malheur, quelques jours seulement avant sa mort. Elle se dédommagea par le portrait de la grande-duchesse Élisabeth Alexéewna, qu'elle représenta en pied, couronnée de roses et disposant des fleurs dans une corbeille. Elle la fit encore avec un châle violet, accoudée sur un coussin, et ce dernier tableau, dont on a des répliques, était destiné à la mère de la princesse, la mar-

LA GRANDE-DUCHESSE ÉLISABETH-ALEXÉEWNA

PLUS TARD IMPÉRATRICE DE RUSSIE

(Musée de Montpellier)

grave de Bade, à Carlsruhe. Elle peignit aussi la grande-duchesse Anna Feodorowna, née princesse de Cobourg-Gotha, femme du grand-duc Constantin Pavlovitch, et le grand-duc lui-même.

Ces travaux et sa renommée valaient à Madame Le Brun ses entrées à la Cour ; elle a décrit des galas chez l'Impératrice, et le bal le plus magnifique à ses yeux fut celui dont elle eut le très vif plaisir de faire le tour au bras du jeune prince Bariatinsky : « L'Impératrice, très parée, était assise dans le fond de la salle, entourée des premiers personnages de la Cour ; près d'elle se tenaient la grande-duchesse Marie, Paul, Alexandre, qui étaient superbes, et Constantin, tous debout. Une balustrade ouverte les séparait de la galerie où l'on dansait... Il me serait impossible de dire quelle quantité de jolies femmes je vis alors passer devant moi ; mais je ne puis m'empêcher de dire qu'au milieu de toutes ces beautés, les princesses de la famille impériale l'emportaient encore. Toutes les quatre étaient habillées à la grecque, avec des tuniques qu'attachaient sur leurs épaules des agrafes en gros diamants. Je m'étais mêlée de la toilette de la grande-duchesse Élisabeth, en sorte que son costume

était le plus correct; cependant les deux filles de Paul, Hélène et Alexandrine, avaient sur la tête des voiles de gaze bleue clairsemée d'argent, qui donnaient à leur visage je ne sais quoi de céleste. La magnificence de tout ce qui entourait l'Impératrice, la richesse de la salle, le grand nombre de belles personnes, cette profusion de diamants, l'éclat de mille bougies, faisaient véritablement de ce bal quelque chose de magique. » A ces splendeurs l'artiste ne pouvait comparer celles des bals de Versailles, qu'elle n'avait point eu l'occasion de voir.

La paisible grandeur de la Russie, qu'admira Madame Le Brun aux derniers moments du règne de Catherine, fut altérée durant son séjour par la mort de l'Impératrice et le règne tyrannique de Paul Ier, que devait terminer l'assassinat. Elle était assurée d'une entière faveur auprès de l'impératrice Marie Feodorowna, qu'elle avait vue pour la première fois à Paris quand les grands-ducs héritiers y étaient venus sous le nom de comte et comtesse du Nord. L'empereur Paul, qui avait voulu de la main de Borovikovsky son portrait en grand apparat, où les insignes de l'autocratie se mêlent à ceux de la grande-maîtrise de Malte,

avait commandé, en 1799, à l'artiste française une somptueuse image officielle de l'impératrice Marie. Elle est en grand panier, une couronne de diamants sur la tête ; un rideau soulevé laisse apparaître la colonnade d'un palais impérial ; des plans se déroulent sur un tabouret. L'Empereur assista souvent aux séances de pose, avec ses deux fils aînés, et Madame Le Brun put observer de près « ses yeux plus qu'animés » et « une sorte d'élégance » dont il ne manquait point, malgré son nez camard et sa « fort grande bouche garnie de dents très longues », qui « le faisaient ressembler à une tête de mort ». L'étrange souverain, qui terrorisait sa noblesse, aimait les arts et les artistes. Il fut très bienveillant pour Madame Le Brun et il se montrait tel encore pour un vieux peintre français, que celle-ci avait eu la joie inattendue de trouver à Saint-Pétersbourg ; c'était Doyen, le meilleur ami de son père, le conseiller de ses premiers essais de peinture, installé en Russie, où Catherine l'avait appelé afin d'exécuter d'importantes commandes pour les palais impériaux.

La bonne impératrice Marie, toujours d'embonpoint un peu fort et de visage très noble sous ses superbes cheveux blonds, ne gardait

de son séjour en France que des souvenirs agréables; le sort de cette famille royale, qui l'avait si bien reçue, lui inspirait une grande commisération. Elle dut s'intéresser à un projet que Madame Le Brun formait alors. Poursuivie par la pensée des malheurs de Louis XVI et de Marie-Antoinette, elle voulait faire « un tableau qui les représentât dans un de ces moments touchants et solennels qui avaient dû précéder leur mort ». Pour avoir le détail véridique des scènes, des costumes et du décor, elle écrivit à Cléry, dernier valet de chambre du Roi, réfugié à Vienne; ce qu'il lui raconta l'émut à tel point, qu'elle reconnut impossible, dit-elle, « d'entreprendre un ouvrage pour lequel chaque coup de pinceau m'aurait fait fondre en larmes ». Elle se borna, un peu plus tard, à envoyer à Madame Royale, à Mittau, par l'entremise du comte de Cossé, un portrait de Marie-Antoinette fait de mémoire, dont la princesse, dans sa lettre de remerciement, parut sincèrement touchée. Madame Le Brun avait chez elle, à ce moment, un des plus importants portraits de sa malheureuse souveraine; à l'occasion sans doute d'un envoi de toiles de maîtres que son mari lui adressait pour les exposer en Russie, elle faisait venir de France

son grand tableau, le dernier peint, où la Reine est en velours bleu. Les grands-ducs et toute la Cour vinrent le voir, le dimanche matin, jour où elle ouvrait son atelier; elle y convia aussi les Français, alors nombreux dans la ville; le prince de Condé « ne prononça pas une parole; il fondit en larmes ».

L'émigration française se réunissait volontiers autour de Stanislas-Auguste, roi détrôné de Pologne, qui vivait à Saint-Pétersbourg, honoré et mélancolique. L'artiste manquait rarement ses petits soupers, où n'étaient pas moins fidèles l'ambassadeur d'Angleterre et le marquis de Rivière, le grand ami du comte d'Artois, qui prenait plaisir à la causerie royale, pleine d'une sincère bonté et animée d'une foule d'anecdotes. Madame Le Brun dit, à propos de la passion sincère de Poniatowski pour les arts : « Rien ne me touchait autant que de l'entendre me répéter souvent qu'il aurait été heureux que j'eusse été à Varsovie lorsqu'il était encore roi. » Elle fit de lui deux bons portraits, l'un qu'elle emporta en France, l'autre costumé « à la Henri IV », avec un chapeau à plumes, qui lui fut demandé par la comtesse Mniszek, nièce du roi. Elle n'ajoutait d'ailleurs à son œuvre féminine que bien

peu de portraits d'hommes, ceux, par exemple, du prince Bariatinsky, du magnifique Alexandre Kourakine et de son frère, le prince Alexis, époux de sa chère amie, la princesse Natalie. Les maris des femmes qu'elle peignait s'adressaient de préférence à Lampi ou aux peintres russes. Ceux-ci voulurent témoigner à l'aimable Française l'estime qu'ils avaient pour elle. L'Académie de Saint-Pétersbourg, dont Doyen était l'un des officiers, décida de la recevoir parmi ses membres; elle a raconté la cérémonie fort solennelle de la réception, qui eut lieu le 16 juin 1800 et que présidait un autre de ses amis, le comte Stroganoff. Elle peignit alors pour l'Académie un portrait qui la représente au travail, sa palette à la main, qu'elle disait plus tard à ses familiers le meilleur qu'elle eût fait d'elle-même.

Un grand chagrin gâte les souvenirs de son séjour en Russie. Il ébranla sa santé, qui avait résisté jusqu'alors à des excès de travail. Sa fille était devenue une personne accomplie, dit-elle, pour les grâces, l'intelligence et l'instruction; elle avait eu partout les meilleurs maîtres, savait l'anglais et l'allemand, chantait l'italien à merveille, s'accompagnait sur le piano et la guitare et possédait d'heureuses dispositions pour la pein-

LA PRINCESSE ANNA-ALEXANDROWNA GOLITZYNE

NÉE PRINCESSE GROUZINSKY

1796

(A Madame Élisabeth-Alexéewna Narychkine)

ture, qui donnaient à l'artiste le doux espoir de revivre en elle. Mais la gouvernante amenée de France exerçait sur l'enfant une influence qui finissait par la détacher de sa mère. A dix-sept ans, l'amour s'en mêla ; elle s'éprit d'un M. Nigris, secrétaire du comte Tchernycheff, et toute la société de Saint-Pétersbourg s'intéressa, sans discrétion, au bonheur de « Brunette ». Madame Le Brun avait rêvé un autre gendre, le peintre Guérin, de qui la jeune renommée arrivait jusqu'à elle ; il y eut longtemps des malentendus, des aigreurs. Enfin, le consentement de M. Le Brun étant arrivé de Paris, le mariage eut lieu ; la mère donna pour dot tout ce qu'elle avait gagné à Saint-Pétersbourg, et presque aussitôt, sentant détruit chez l'enfant le sentiment dont elle avait fait le charme de sa vie, ne retrouvant plus le même plaisir à aimer une fille qu'elle jugeait ingrate, elle saisit l'occasion de se dépayser et fut vivre quelque temps à Moscou.

Elle passa cinq mois dans la vieille capitale de l'empire, honorée et choyée comme elle l'avait été à Saint-Pétersbourg. Elle y eut à faire aussitôt une foule de portraits et partagea son temps entre le travail et les distractions mondaines offertes de toute part. La comtesse

Stroganoff et la maréchale Soltikoff rivalisèrent d'amabilité pour elle; elle observa d'autres aspects de la somptuosité russe chez le prince Alexandre Kourakine et le comte Boutourline; mais sa santé s'altérait de plus en plus. Elle revint à Saint-Pétersbourg au lendemain de la mort tragique de l'empereur Paul; elle vit l'allégresse qui suivit l'avènement d'Alexandre; elle eut le temps de faire du nouvel empereur et de l'impératrice Élisabeth des études au pastel, qui devaient lui servir pour des tableaux à l'huile; mais elle sollicita bien vite de Leurs Majestés une permission, donnée à contre-cœur, de quitter leurs états. Elle se trouvait à bout de forces et ne pouvait se rétablir qu'en changeant de climat. Elle repartit de Saint-Pétersbourg, le cœur plein de reconnaissance, et non sans regretter tant d'amitiés chères qu'elle y avait nouées et qu'elle s'imaginait pouvoir y retrouver un jour.

La route fut dure et difficile pour une malade. Elle souffrit de la chaleur, de la mauvaise nourriture, de la fâcheuse organisation des relais, des maladresses du « bon père Rivière », et aussi de la déconvenue de ne plus trouver à Mittau la famille royale de France,

qu'elle espérait y rencontrer. Son « supplice » s'atténua à Kœnigsberg ; elle se reposa à Berlin, où elle arriva vers la fin de juillet 1801, et elle se sentit tout à fait rassérénée dès qu'une autre Majesté, la reine Louise, l'eût conviée à faire son portrait. Il fallut aller s'établir à Potsdam, où séjournait la reine de Prusse. Madame Le Brun lui trouva ce visage « céleste » qu'elle attribuait aisément aux personnes augustes, et s'émut devant cette beauté d'une éblouissante fraîcheur, que rendaient plus éclatante encore le grand deuil et une couronne d'épis de jais : « Plus je voyais, dit-elle, cette charmante reine, plus j'étais sensible au bonheur de l'approcher. Elle parut désirer voir les études que j'avais faites d'après l'empereur Alexandre et l'impératrice Élisabeth ; je m'empressai de les lui porter, ainsi que mon tableau de la Sibylle que je fis remettre sur châssis. » La reine Louise eut pour elle mille prévenances, jusqu'à détacher de ses beaux bras, pour les mettre aux siens, des bracelets « dans le genre antique », dont l'artiste lui faisait compliment. Il en résulta deux études au pastel et quelques autres de la famille du prince Ferdinand, que Madame Le Brun devait copier à l'huile dès son retour à Paris.

Elle songeait sérieusement à revenir dans son pays et dut voir, à ce sujet, le général Beurnonville, ambassadeur de France à Berlin; elle avait aperçu déjà, en Russie, et avec une horreur qu'elle ne dissimule point, les cocardes tricolores; mais c'était sa première visite à un représentant du régime nouveau. Elle eut la surprise de trouver un « citoyen » fort bien élevé, qui l'engagea « de la manière la plus flatteuse » à regagner une patrie où l'ordre et la paix étaient complètement rétablis. Les obstacles venant d'être levés, elle ne demandait qu'à se laisser convaincre.

Sous les divers gouvernements révolutionnaires, Le Brun avait multiplié les démarches pour obtenir que sa femme fût rayée de la liste des émigrés. Mais la notoriété publique signalait sans cesse les relations et les « menées » de la citoyenne Le Brun, et les autorités du Directoire refusaient encore d'entendre les voix qui s'élevaient pour elle. En vain, Madame Tallien elle-même, en brumaire an VII, a-t-elle écrit de sa main au ministre de la Police en faveur d'une femme inoffensive, « dont le talent fait l'admiration de l'Europe » et semble assurément manquer aux élégances nouvelles. En vain, le 8 thermidor suivant, Barras a-t-il reçu

une députation de douze artistes réputés, lui apportant une pétition solennelle, signée de deux cent cinquante-cinq noms. On y lit de Madame Le Brun l'éloge le plus touchant et la défense la plus habile : « Artiste, son but en voyageant fut d'étudier et de produire. Elle l'a rempli. Comment resterait-elle confondue dans la masse errante et coupable des émigrés? Mais au juste intérêt que ses talents inspirent, au vif désir que nous éprouvons de la revoir au milieu de nous, se joint l'inquiétude que nous donne l'état alarmant de sa santé. Qu'elle ne soit point perdue pour son pays, citoyens Directeurs, que la France qui l'a vue naître recueille et ses derniers travaux et ses derniers soupirs! C'est à la grande Nation qu'il appartient de protéger ses grands talents. Nous réclamons votre justice, citoyens Directeurs, et nous redemandons la citoyenne Le Brun au nom des lois, au nom de l'honneur national et en votre nom. » Trois pages de signatures réunissent l'élite des arts, des lettres et des sciences. Ce sont les peintres David, Fragonard, Greuze, Girodet, Isabey, Lagrenée, Prud'hon, Regnault, Robert, Van Spaendonck, Suvée, Carle Vernet, Vien, Vincent; les sculpteurs Dejoux, Gois, Houdon, Julien, Pajou; les architectes Bron-

gniart, Chalgrin, Fontaine, Percier, Peyre, Raymond ; les graveurs Bervic, Duvivier ; les musiciens Gossec, Méhul, Martini ; les littérateurs Cailhava, Chénier, Colin d'Harleville, Ducis, François de Neufchâteau, Legouvé, Millin, Parny ; les savants Cuvier, Fourcroy, Lacépède, Lamarck, Parmentier... Tant d'efforts seraient inutiles, si le tout-puissant David, ne se décidait à s'acquitter enfin, par de pressantes démarches personnelles, du devoir de l'amitié. La radiation devient définitive, par un arrêté des Consuls du 5 juin 1800, et Madame Le Brun reçoit à Berlin les pièces qui lui permettent de rentrer en France.

Tout l'invitait à en profiter ; les lettres de ses amis se faisaient pressantes. Elle voulut revenir en passant par Dresde, où elle retrouva la princesse Dolgorouky ; et elle s'arrêta aussi à Brunswick, dans la famille de M. de Rivière. Elle revit enfin avec émotion cette patrie, « théâtre de tant de crimes si atroces », où elle pleurait tant de personnes chères. Le mari nota sur ses carnets le jour mémorable du retour : « Du 6 octobre 1789, qu'elle est partie, au 18 janvier 1802, font douze années, trois mois et douze jours qu'elle est absente. »

V

(1802-1842)

La rentrée de Madame Vigée-Le Brun fut, dans le Paris du Consulat, un petit événement. Les artistes s'en réjouirent, le monde en parla, et les gazettes l'annoncèrent : « Madame Le Brun, disait le *Journal de Paris,* est de retour depuis la fin du mois de nivôse, après une absence de neuf ou dix ans. Elle a retrouvé sa charmante maison, rue du Gros-Chenet, dans l'état où elle l'avait laissée. Son mari avait eu l'attention de conserver le même ordre dans l'arrangement des meubles, des tableaux, des gravures; ses chevalets, ses palettes, ses pinceaux, tout était à la même place. Cette intéressante artiste peut ainsi continuer, si elle veut, l'esquisse qu'elle avait commencée il y a dix ans. »

Ce mari si attentif avait pris, au cours de 1794, la précaution de divorcer ; l'acte qu'il obtint résultait de la séparation de fait entre les époux, « par l'abandon du domicile commun depuis plus de six mois sans nouvelles ». Ce fut une mesure de prudence, sans conséquence pour les rapports d'affection et qui donna désormais à Madame Le Brun la libre disposition de ses biens. M. Le Brun tout à ses affaires, à ses voyages, à son commerce qui prenait une extension extraordinaire, ne devait plus jouer de rôle dans la vie de sa femme, jusqu'à l'année 1813, date de sa mort.

Madame Le Brun se retrouvait dans une ville où tout était changé, et où les mœurs différaient beaucoup plus de celles de l'ancien régime que ne s'en éloignait la vie mondaine des capitales qu'elle avait habitées. Elle s'y accommoda assez vite, entourée, fêtée comme elle le fut, ne s'étonnant pas du mouvement qui emportait la génération nouvelle, mais seulement de voir si vieillis les hommes et les femmes de la sienne.

Dès le surlendemain de son retour, elle fut au bal chez Madame Regnault de Saint-Jean d'Angély ; peu après, à une soirée de musique chez Madame de Ségur. Elle vit une société

distinguée, brillante, et beaucoup de jeunes femmes, qui ne lui semblèrent pas moins belles que celles d'autrefois. D'autres émigrés, récemment rentrés, n'acceptaient pas sans amertume de trouver leurs places prises et partout des figures inconnues : « Vous devez être furieusement désorienté, disait Madame Le Brun au comte d'Espinchal ; vous ne connaissez plus personne dans les loges de l'Opéra et de la Comédie. » Pour elle au contraire, ce chapitre de ses *Souvenirs,* malgré quelques confusions de mémoire et la couleur royaliste de tout l'ouvrage, donne bien le sentiment qu'elle sut prendre sa part de cet heureux moment de la vie française.

L'amitié lui procurait encore de douces joies. Madame de Bonneuil était restée aussi jolie, Madame de Verdun, la marquise de Grollier, aussi bonnes, les Brongniart aussi dévoués. Ses vieux confrères Hubert Robert, Greuze, Ménageot, se montraient charmés de la revoir. C'était de bien petites gens après tant de fréquentations illustres ; mais la vanité, qui lui troublait souvent l'imagination, n'altérait rien de son excellent cœur. Elle s'intéressait aux progrès des Arts, à ce Muséum du Louvre rempli de merveilles, au succès des jeunes

talents, comme Guérin, Girodet et Gérard. Son petit ami Gros lui avait donné de grandes espérances ; elle n'en fut pas moins étonnée « de retrouver l'enfant homme de génie et chef d'école ». Gros, si attachant par sa franchise et l'originalité de son caractère, entra vite dans son intimité. Elle ne voulut pas la renouer avec David : les idées de ce jacobin, et les actes qu'on lui reprochait pendant la tourmente, la dispensèrent de toute reconnaissance.

Bientôt elle reprend ses soupers d'artistes, elle donne un bal, elle fait dresser chez elle un théâtre pour jouer la comédie : « Je m'empressais, dit-elle, par ces réunions, de rendre aux Russes et aux Allemands qui se trouvaient à Paris quelques-uns des plaisirs qu'ils m'avaient procurés dans leur pays avec tant de grâce et tant de bienveillance. Je passais ma vie avec eux. Je voyais surtout, presque tous les jours, la princesse Dolgorouky, qui avait été si parfaite pour moi à Saint-Pétersbourg ; le séjour de Paris lui plaisait assez, et elle était parvenue promptement à se former une société des plus aimables gens de nos salons. » La princesse fut présentée à Bonaparte. Je lui demandai comment elle avait trouvé la cour du Premier Consul : « Ce n'est pas une cour, me répon-

LA PRINCESSE CATHERINE-FEODOROWNA DOLGOROUKY

NÉE PRINCESSE BARIATINSKY

(Au prince P. Dolgorouky)

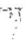

dit-elle, c'est une puissance. » Madame Le Brun évite d'entrer en contact avec cette puissance. Elle prétend avoir des avances de Madame Bonaparte, qui vient la voir dès son retour et lui rappelle les bals où elles se sont rencontrées avant la Révolution ; Lucien visite son atelier et lui dit les choses les plus flatteuses sur la Sibylle, qui fait maintenant la curiosité de Paris. Fidèle à ses princes et au souvenir de Marie-Antoinette, l'artiste s'accoutume mal à l'idée du pouvoir nouveau ; des idées noires bientôt la poursuivent ; tout le passé révolutionnaire hante son esprit ; elle est prise d'une tristesse que ne suffit pas à guérir un séjour dans les bois de Meudon, près de la maison qu'habite, avec les dames de Bellegarde, la chère compagne de ses promenades dans la campagne romaine, Aimée de Coigny. L'artiste s'imagine qu'elle guérira à Londres et, comme c'est la seule des grandes capitales qu'elle n'ait point vue, un peu de curiosité y aidant, elle passe le détroit avec sa gloire et ses pinceaux.

A Londres, elle se remet à travailler et se trouve si bien que, étant venue pour trois mois, elle demeure près de trois ans. La haute

société anglaise lui a fait l'accueil auquel elle est habituée ; mais elle a goûté plus encore la présence des compatriotes qu'elle préfère et dont elle partage tous les sentiments. Il n'y a personne à Paris, à ce moment, avec qui elle puisse causer comme avec M. de Vaudreuil ; le comte est bien changé et vient de se marier, mais il garde au service de son prince son inaltérable dévouement. C'est dans un tel milieu que Madame Le Brun se sent à l'aise, sous le charme attristé d'une communauté de souvenirs : « Je retrouvai en Angleterre, dit-elle, une foule d'émigrés français, que j'invitai bientôt à mes soirées. J'eus le bonheur aussi de rencontrer M. le comte d'Artois ; je me trouvai avec lui chez lady Parceval, qui recevait beaucoup d'émigrés. Il avait pris de l'embonpoint et me parut vraiment très beau. Peu de temps après, il me fit l'honneur de venir voir mon atelier ; j'étais dehors, et je ne revins qu'au moment où il sortait de chez moi ; mais il eut la bonté de rentrer pour me faire compliment du portrait du prince de Galles, dont il parut fort satisfait. » Ce portrait était destiné par M. le prince à Mrs. Fitz-Herbert. L'artiste associait son travail à des amours plus mélancoliques, lorsqu'elle peignait, pour le comte

d'Artois lui-même, Madame de Polastron déjà
flétrie par le mal qui devait l'emporter.

Elle recevait beaucoup et donnait d'excellente musique dans son appartement de Madox Street; son vieil ami Viotti s'y faisait entendre à côté de la Grassini, qui obtenait au théâtre ses premiers succès. Elle retrouvait en Angleterre nombre d'anciennes connaissances. Un jour, lady Hamilton, qui venait de perdre son époux et chez qui elle s'était fait inscrire, vint étaler chez elle d'immenses voiles noirs et une douleur théâtrale : « Je trouvai, dit-elle, cette Andromaque énorme, car elle avait horriblement engraissé » ; elle apprit en même temps que le feu mari avait vendu avantageusement les portraits de Naples, même celui que l'artiste lui avait gracieusement donné. La vie de Londres l'intéressa ; elle fut aux raouts de lady Hertford et de la duchesse de Devonshire. L'été, elle visita les châteaux historiques, fit à Bath la saison d'usage et apprécia quelques séjours de campagne dans plusieurs belles résidences : à Knowles, chez la duchesse de Dorset, dont elle avait peint la fille ; à Stowe, chez la marquise de Buckingham ; à Benheim, chez la fameuse margrave d'Anspach, qui lui demandait son propre por-

trait et celui d'un fils qu'elle avait de son mari anglais, M. Kepell. Elle passa quelques jours à Twickenham, auprès de la jeune comtesse de Vaudreuil et y exécuta les pastels de ses deux fils. Le comte la mena faire une visite au duc d'Orléans, qui voisinait volontiers, à cette date, avec les amis du comte d'Artois ; le duc de Montpensier vint même plusieurs fois prendre l'artiste pour l'emmener dessiner avec lui les paysages boisés des environs.

Il n'y avait pas alors de musée public à Londres. Madame Vigée-Le Brun put étudier les portraits de l'École anglaise dans les galeries particulières et aussi chez les peintres ; elle visita avec curiosité ses confrères, dont plusieurs la virent arriver sans plaisir et cherchèrent même à déprécier sa peinture. Elle parle surtout de Reynolds, dont le jugement favorable sur ses propres œuvres paraît l'avoir beaucoup flattée ; mais elle ne dit pas expressément avoir rencontré le grand artiste. Elle n'était plus assez jeune pour profiter de ces voisinages magnifiques. Ses habitudes d'art et sa manière étaient depuis longtemps fixées ; on ne voit pas que ses tableaux faits en Angleterre aient plus d'accent que les précédents.

Quelques-uns n'y sont pas inférieurs, surtout des portraits de femmes de théâtre, comme Madame Grassini, représentée dans le rôle de Zaïre, c'est-à-dire en costume oriental, avec une tunique rouge sans manches, recouvrant une robe de gaze rose parsemée de fleurs roses et serrée par une ceinture aux agrafes d'or, ou encore Madame Vestris, enveloppée d'un manteau bleu, un collier de corail au cou, les cheveux flottant au vent, et dont l'étrange beauté apparaît sous un ciel d'orage, dans une interprétation déjà romantique.

Lorsque survint la rupture de la Paix d'Amiens, les sujets français arrivés depuis moins d'une année furent obligés de quitter l'Angleterre. Madame Vigée-Le Brun, aux yeux des Anglais, était trop bonne sujette de Louis XVIII pour ne pas avoir droit à de particulières faveurs. Aussi le prince de Galles lui apporta-t-il lui-même un sauf-conduit royal, accordant toute protection et toutes facilités de voyage.

Du côté des autorités françaises, les choses n'étaient pas aussi simples : elle avait un passeport périmé et craignait d'être forcée de rester en Angleterre au moment même où sa fille, lassée de la Russie, revenait en France;

elle voulait cependant pouvoir demeurer à son gré, pour terminer les portraits commencés et en toucher le prix. Des dispositions maladives aggravaient ses inquiétudes. Il fallut le dévouement de M. Perregaux, son banquier, qu'elle accablait de lettres éperdues, et la bonne grâce de Portalis et de Talleyrand pour rassurer ses esprits et, plus tard, lui faciliter le retour, dans le cours de l'été de 1805. Elle eut bien à Rotterdam quelques difficultés, dont elle se plaint amèrement ; mais le préfet d'Anvers, M. d'Herbouville, fut charmant, et détruisit quelques-unes de ses préventions contre l'administration de « l'usurpateur ».

L'Empereur savait parfaitement à quoi s'en tenir sur ce voyage d'Angleterre, quand il disait d'un ton sec à M. de Ségur, qui le rapportait à sa femme : « Madame Le Brun est allée voir *ses amis.* » Mais l'artiste était trop mince personnage pour qu'il daignât lui tenir rigueur. Peu de jours après ce propos, il envoyait chez elle Denon commander de sa part un portrait en pied de sa sœur Caroline, femme du prince Murat. « Je ne crus pas devoir refuser, écrit Madame Le Brun, quoique ce portrait ne me fût payé que dix-huit cents

francs, c'est-à-dire moins de la moitié de ce que je prenais habituellement pour les portraits de même grandeur. Cette somme fut d'autant plus modique que, pour me satisfaire dans la composition du tableau, je peignis à côté de Madame Murat, sa petite-fille, qui était fort jolie. »

« Au reste, ajoute-t-elle, il me serait impossible de décrire toutes les contrariétés, tous les tourments qu'il me fallut endurer pendant que je faisais ce portrait. » Séances manquées, coiffure plusieurs fois changée, robes remplacées, expliquent peut-être que le tableau ne soit pas un chef-d'œuvre. Mais les caprices continuels de cette « Madame Murat » et surtout son inexactitude irritaient l'artiste, lui donnaient de l'humeur, au point qu'un jour, en présence de Denon, elle aurait dit assez haut pour être entendue du modèle : « J'ai peint de véritables princesses, qui ne m'ont jamais tourmentée et ne m'ont jamais fait attendre ! » C'était un de ces mots courageux dont on aimait à se vanter dans les salons amis.

Il ne restait plus à Madame Le Brun, pour se prendre tout à fait au sérieux dans son petit rôle d'opposition, que d'aller à Coppet

visiter Madame de Staël ; elle n'y manqua point, lorsqu'elle fut voyager en Suisse.

Après avoir vu beaucoup de montagnes, de lacs, de glaciers et de cascades, après avoir fait pèlerinage aux souvenirs de Rousseau et dessiné au pastel une quantité de sites renommés, Madame Vigée-Le Brun sut goûter le séjour de Coppet, où se concentrait une vie intellectuelle si raffinée. Elle y fut en belle compagnie, s'il est vrai qu'elle y trouva établis, en ce mois de septembre 1808, outre Schlegel, « la bien jolie Madame Récamier » et le comte de Sabran, et qu'elle y vit arriver Benjamin Constant et le prince Auguste. Elle demeura sous le charme de la châtelaine, de qui elle venait de lire *Corinne*, récemment parue, et elle esquissa son portrait, une lyre à la main et en costume antique, semblable à l'héroïne du livre : « J'ai passé quatre jours, écrivait-elle à sa fille, chez la dame dont nous avons lu le dernier ouvrage avec tant de plaisir. Je suis encore chez elle jusqu'à demain. J'ai fait son portrait d'une manière qui, je crois, te plaira. Sa tête est pleine d'âme, d'expression ; ce sera pour nous Corinne ! Tu verras, je l'apporte avec moi pour le finir à Paris ; mais j'ai pris sur elle-même l'attitude, pour que

MADAME DE STAËL, EN CORINNE
1808
(Musée d'Art et d'Histoire, à Genève)

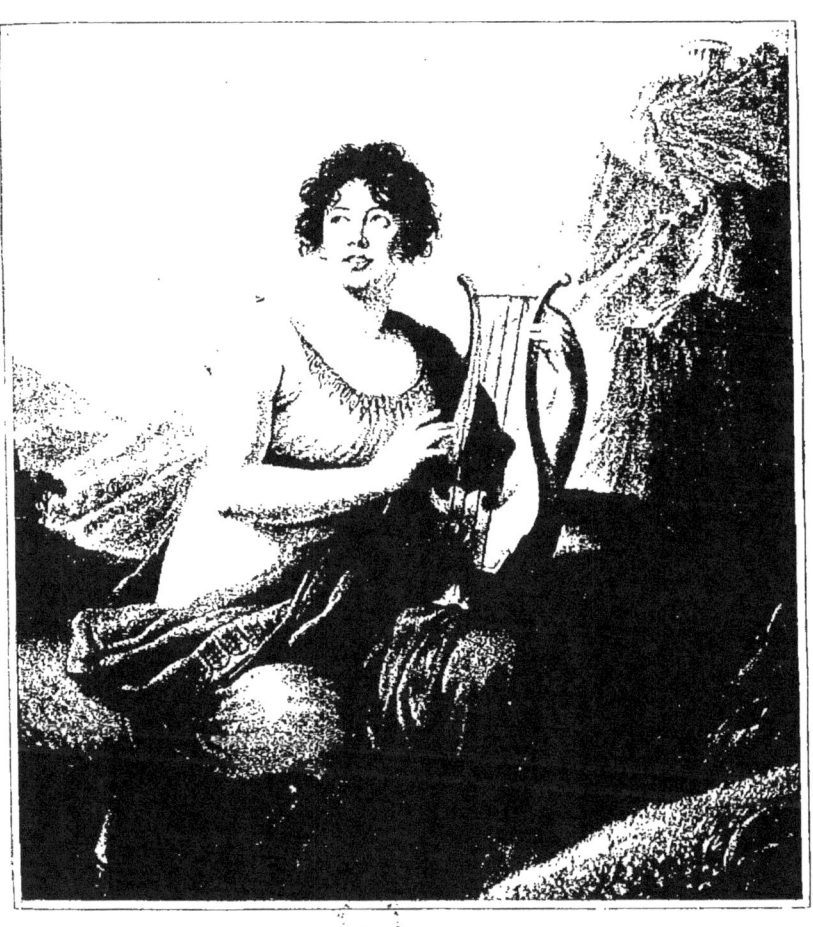

l'ensemble la réalise davantage. » Pendant la pose, afin de soutenir l'expression, elle priait Madame de Staël de lui réciter des vers de tragédie. « Récitez encore, disait-elle quand la tirade était finie. — Mais vous ne m'écoutez pas. — Allez toujours ! » Et Racine succédait à Corneille, et aussi Voltaire, dont on jouait le soir, au château, la *Sémiramis*. De telles séances expliquent assez pourquoi ce portrait célèbre manque de naturel et de vérité. Madame de Staël le reçut l'année suivante et envoya mille écus avec ce billet : « J'ai enfin reçu votre magnifique tableau, Madame, et, sans penser à mon portrait, j'ai admiré votre ouvrage. Il y a là tout votre talent, et je voudrais bien que le mien pût être encouragé par votre exemple ; mais j'ai peur qu'il ne soit plus que dans les yeux que vous m'avez donnés. » Corinne écrivait alors *De l'Allemagne,* tandis que la carrière du peintre s'achevait.

Cette toile est peut-être la dernière qui doive compter dans son œuvre ; celles qui suivront, portraits acceptés par l'amitié ou demandés par la complaisance, marqueront de plus en plus à tous les yeux la décadence de l'artiste. Son talent ne survit guère à la beauté des femmes qu'il a célébrées ; il est gâté par la

pratique du pastel et détourné de ses voies par des prétentions de paysagiste ; une médiocre santé oblige, d'ailleurs, Madame Le Brun au repos que sa vie de labeur a bien mérité, tandis que la génération nouvelle, qui la respecte un peu comme une aïeule, se détache de ses agréments surannés pour un art plus sincère et plus viril.

En 1810, Madame Vigée-Le Brun acheta, pour passer les étés, une maison à Louveciennes, sur ce coteau délicieux, où l'attiraient tant de souvenirs du temps qui lui était cher. La bonne Madame du Barry ne se promenait plus dans ces jardins enchanteurs, où elles avaient goûté ensemble des heures si paisibles ; le joli pavillon resté debout évoquait seul les élégances d'autrefois, tandis que les statues enlevées des socles, les bronzes arrachés des cheminées et des serrures, rappelaient, en ce beau lieu dévasté, le brutal passage de la Révolution. Marly, tout auprès, montrait une ruine plus complète encore. L'artiste retrouvait, du moins, avec le charme d'un horizon familier, le voisinage d'anciennes amitiés, surtout Madame Pourrat et sa fille, la comtesse Hocquart, « de ces femmes distin-

guées avec lesquelles on aimerait passer sa vie ». Madame Hocquart jouait la comédie à ravir, faisait venir Paris à Louveciennes, et l'artiste, toujours sociable, malgré ses nouveaux goûts rustiques, en bénéficiait avec reconnaissance.

Il y eut une grande émotion dans ce paisible pays, au moment de l'arrivée des Alliés. La nuit du 31 mars 1814, les Prussiens envahirent la petite maison de Madame Vigée-Le Brun, alors qu'elle venait de se mettre au lit, et la dévalisèrent jusque dans sa chambre à coucher. Elle se crut morte, et maudit Bonaparte une fois de plus. Les journées et les nuits suivantes furent moins agitées ; elle s'était réunie à quelques voisines, dans une maison au-dessus de la machine de Marly ; elles entendaient, tout auprès, le canon et la fusillade, et les habitants ne leur apportaient que des nouvelles de pillage : « Ces tristes récits, qu'accompagnait le bruit sinistre de la machine, nous étaient faits dans le magnifique jardin de Madame du Barry, près du temple de l'Amour entouré de fleurs et par le plus beau temps du monde. »

On eut enfin les bonnes nouvelles, et Madame Le Brun vola à Paris pour revoir ses

princes. Elle assista à l'entrée du cher comte d'Artois, unit sa voix aux acclamations de la foule : « Il m'est impossible de décrire les douces sensations que ce jour me fit éprouver ; je versai des larmes de joie, de bonheur. » Puis ce fut un autre enchantement, l'entrée solennelle de Louis XVIII. Elle le vit passer sur le quai des Orfèvres, assis dans sa calèche à côté de Madame la duchesse d'Angoulême, de qui elle interpréta les sentiments : « Son sourire était doux mais triste..., car elle suivait le chemin que sa mère avait suivi en allant à l'échafaud, et elle le savait. » Le dimanche suivant, Madame Le Brun fut aux Tuileries et se mêla, dans la galerie, aux curieux qui se pressaient pour voir le Roi aller à la messe. Sa Majesté la reconnut, vint à elle, lui prit les mains et laissa la bonne royaliste dans le ravissement de ces paroles du retour qu'elle attendait depuis si longtemps.

Une vie est accomplie quand elle voit se réaliser, dans un triomphe qu'on s'imagine durable, d'aussi ardentes espérances. Après l'aigre surprise des Cent-Jours, après l'ivresse nouvelle du retour de Gand, Madame Vigée-Le Brun peut se croire revenue au vieux temps.

Ses nobles modèles ou leurs enfants ont repris leur place à la Cour; les princes recommencent à lui sourire; elle va être rappelée au Château pour un portrait encore, celui de la duchesse de Berry. Elle a reconstitué son salon et il y vient, comme autrefois, des hommes de lettres et des artistes. La princesse Natalie Kourakine, qu'elle a la joie de revoir, note sur son journal la physionomie de quelques-unes des soirées de sa vieille amie. Celle du 18 novembre 1816 est donnée en son honneur : « Le petit concert n'a pas réussi, mais cependant Lafont et sa femme ont chanté, et Mademoiselle Démar a joué de la harpe. Il y avait beaucoup de monde, entre autres le vieux comte de Vaudreuil, l'homme le plus aimable de Paris autrefois, maintenant très vieux et très sourd, mais cherchant toujours en société à payer de sa personne. J'y ai rencontré deux littérateurs intéressants, MM. Aimé Martin et Briffaut, puis le fameux peintre Robert Lefèvre, qui m'a engagée à aller voir son atelier. » Elle y trouve, d'autres fois, de très anciens amis de l'artiste, le marquis de Cubières, la marquise de Boufflers et M. de Sabran, son fils, Madame Thélusson, Madame Benoist, réunis aux relations nouvelles, Madame de Bawr, les dames de

Bellegarde et le comte de Forbin, qui peint si agréablement les éruptions du Vésuve.

Il y a des dîners où l'on convie Désaugiers : « Ce dernier nous a chanté des chansons de lui délicieuses, pendant que nous étions à table, les unes plus jolies que les autres ; nous en répétions tous les refrains ; c'était gai, aimable, et tout le monde se plaisait à dire que c'était un petit dîner parisien d'autrefois. » Madame Le Brun accompagne son amie au spectacle, la mène au Musée et dans les ateliers, conduit chez elle ses amis. Briffaut, le fabuliste, semble le plus intime, l'inséparable compagnon ; elle prône son agréable caractère, ses jolis contes qu'il récite si bien. C'est pour lui qu'elle fait au pastel, en 1818, son dernier portrait, qui la montre, les yeux très vifs encore, avec un turban blanc et une robe jaune. Tout l'intéresse de la vie de son temps, surtout les choses du théâtre : on voit qu'elle a gardé son activité d'autrefois et cette amabilité de fond qui la fit partout aimer : « Je rencontre toujours chez elle, écrit la princesse, quelqu'un ou quelque chose qui me plaît. Je n'ai, de ma vie, vu une femme plus aimable dans l'étendue du terme... Mais elle l'est surtout en voulant faire paraître les autres, en s'oubliant

elle-même ; puis la grande sûreté de son commerce la rend vraiment précieuse. »

Avec de telles qualités et un art si délicat de vieillir, Madame Vigée-Le Brun ne manquera jamais d'entourage ni d'amitiés. Si elle perd sa fille en 1819, son frère en 1820, elle retrouve une famille en ses deux nièces, Madame de Rivière et Madame Tripier-Le Franc, née Le Brun, son élève en peinture. Ces deux dames multiplient leurs soins autour de sa vieillesse, sans qu'elle se doute de la sourde rivalité qui les divise et qui éclatera en procès après sa mort. Heureuse de partager son cœur entre « des êtres chéris », qui lui font « retrouver tous les sentiments d'une mère », elle se plaît à les voir faire ensemble les honneurs de sa maison. Elle continue le dessin et le pastel ; elle peint même pour l'église du village de Louveciennes, où elle passe huit mois de l'année, un tableau de Sainte-Geneviève. Elle écrit, presque septuagénaire : « La peinture est toujours pour moi une passion qui n'aura de fin qu'avec ma vie. » Mais peindre n'est plus pour elle qu'une distraction, comme de raconter ses souvenirs.

Elle a commencé à les écrire, sur les instances de ses amis, et d'abord sous la forme

de lettres à la princesse Kourakine; on l'y a aidée en prenant des notes dans ses conversations ou sous sa dictée; le moment venu, des hommes de lettres de son entourage en ont tiré trois volumes, qu'on a portés chez le libraire Fournier et qui ont plu par les anecdotes, les portraits, les détails authentiques sur l'ancienne société de Paris et des cours étrangères. Le public, qui oubliait la vieille artiste, lui a su gré de le faire profiter du plaisir que donne à son cercle familier la causerie toujours intéressante d'une femme qui a traversé des mondes si divers et qui a su les voir. C'est le dernier succès de Madame Vigée-Le Brun, qui s'éteint à Paris, rue Saint-Lazare, le 29 mai 1842, à l'âge de quatre-vingt-sept ans. Elle est enterrée, suivant la volonté exprimée par son testament, dans le cimetière de Louveciennes, et sur sa tombe sont sculptés une palette et des pinceaux.

Jusqu'à la fin, la vieille artiste garda la grande fierté de sa vie, celle d'avoir été le peintre de la Reine. La frivole et séduisante princesse qui avait jadis posé devant elle ne ressemblait guère à la souveraine héroïque, dont la légende s'établissait à l'époque de la

Restauration et qu'on voulait parer, à tous les moments de sa vie, des mêmes perfections morales. Mais aux yeux de Madame Le Brun, comme de la plupart de ses contemporains, n'apparaissait plus que la figure de la « Reine-Martyre ». Elle travailla, pour sa part, à rendre plus pur et plus glorieux l'éclat de cette auréole; elle rêva de s'associer étroitement à ce culte nouveau, qu'une partie des royalistes français semblaient occupés à établir. Le tableau d'histoire, qu'elle avait projeté en Russie sur la famille royale au Temple, se transforma en une composition allégorique, qui fut la dernière de ses grandes œuvres. Elle la désigna sous le titre d'*Apothéose de la Reine,* et l'on y voit Marie-Antoinette, vêtue de la longue robe des bienheureux, monter vers le ciel, où l'accueillent deux anges, rappelant les deux enfants qu'elle a perdus, et un Louis XVI, dont le buste émergeant des nuages est rendu plus bizarre par les petites ailes placées à son dos. Madame Vigée-Le Brun envoya cette peinture à Madame de Chateaubriand, pour la maison charitable qu'elle fondait, sous le patronage de Sainte Thérèse, en faveur des prêtres infirmes, et qui s'est perpétuée jusqu'à nos jours dans l'ancienne rue d'Enfer. Quelque persuadé que

l'on fût alors de la sainteté des personnes représentées, on hésita à mettre ce tableau à l'intérieur de la chapelle et il resta dans le vestibule. Ni la couleur, ni le dessin ne rappellent les anciens ouvrages de l'artiste, et ce n'est qu'un froid témoignage, dans le langage du temps, de cette reconnaissance passionnée qu'elle gardait à ses souverains.

Le moindre de ses portraits nous touche davantage. Elle-même n'avait pu revoir sans être émue, « sous le règne de Bonaparte », le grand tableau de Marie-Antoinette avec ses enfants, que la Révolution n'avait pas détruit. La somme promise pour cette toile par M. d'Angiviller ne lui avait jamais été versée et, à son retour en France, elle trouva inscrite au Grand-Livre la rente de 595 francs qui en représentait le montant. L'Empire paya régulièrement cette dette de la Monarchie. Le tableau était déposé, sans cadre et retourné vers le mur, dans une salle basse du Château de Versailles, où l'on avait reçu l'ordre de ne le point montrer. Quand Madame Vigée-Le Brun y vint, un gardien lui avoua qu'il le laissait voir à beaucoup de monde et en tirait de grands profits. Les âmes sensibles et fidèles aimaient chercher avec quelque mystère, au lieu où on l'avait

peinte, l'image de l'auguste victime. Aujourd'hui, c'est encore à Versailles que les portraits de Marie-Antoinette par son peintre préféré paraissent le mieux placés pour nous émouvoir ; c'est là qu'ils assurent à Madame Le Brun, pour des raisons étrangères à l'art, une célébrité égale à celle des grands artistes.

SOURCES

Il ne conviendrait pas de charger ce récit d'une lourde bibliographie ; il faut cependant en indiquer les sources principales, et tout d'abord les inédites. L'extrême obligeance de M. Jacques Doucet m'a permis de disposer de dossiers considérables, provenant des Tripier-Le Franc, neveux par alliance de Madame Vigée-Le Brun, qui contiennent tous les actes de famille, des correspondances, des carnets, des notes biographiques et un lot de pièces intéressant les affaires de Le Brun. Le rapport de M. d'Angiviller et la lettre à Madame du Barry, donnée en fac-similé dans la grande édition de ce livre, se trouvent aux Archives nationales ; la lettre écrite de Coppet est entre mes mains. Un recueil de la collection Deloynes au Cabinet des Estampes nous a gardé beaucoup de petits vers sur les Salons ; je cite d'autres poésies d'après l'*Almanach des Muses,* diverses brochures parues à l'occasion des expositions, les critiques des *Mémoires secrets,* et bien entendu le *Précis historique de la vie de la citoyenne Le Brun, peintre,* publié par son mari en l'an II. Plusieurs volumes des *Nouvelles Archives de l'Art Français* et la

Correspondance de M. d'Angiviller, éditée par M. Furcy-Raynaud, contiennent des documents relatifs à notre sujet, ainsi que l'étude du baron R. Portalis sur Adélaïde Labille-Guiard. Pour l'émigration et les voyages de notre artiste, ses souvenirs peuvent être contrôlés par beaucoup de témoignages (Ligne, Vaudreuil, comtesse de Boigne, comtesse Golovine, etc.); on consultera, sur les démarches faites pour son retour, les documents édités au t. IV des *Nouvelles Archives,* et surtout ceux que fait connaître M. Tuetey, dans le *Bulletin de la Société de l'histoire de l'Art Français* de 1911.

En réimprimant en 1910, dans une édition populaire, le texte du premier volume des *Souvenirs* paru en 1835 (les deux autres sont de 1837), j'ai rappelé avec quelle prudence il faut les lire. On n'y doit chercher que l'image générale d'un temps, tel que le voyait une artiste qui avait trente-quatre ans en 1789 et quatre-vingts ans lorsqu'elle raconta sa jeunesse. Pour la critique de ces mémoires, on se servira du court récit biographique (imprimé en 1903, à Moscou, par le prince Théodore Kourakine, à la suite des *Souvenirs de la princesse Natalie Kourakine,* où sont tant de mentions de Madame Le Brun et de ses amis sous la Restauration); on lira aussi avec fruit l'article d'Auguste Molinier, dans *l'Art* de 1905, qui donne les premières pages d'une rédaction originale des *Souvenirs.* Il y a, dans les dossiers Le Brun, d'autres fragments pris sous la dictée ou notés le jour même d'une conversation, probablement par le littérateur chargé d'écrire l'ouvrage. On va les trouver ici, et la comparaison des textes permettra aux curieux de se rendre compte de la manière dont ces fameux mémoires ont été rédigés.

SOUVENIRS

RECUEILLIS DANS LES CONVERSATIONS

DE MADAME VIGÉE-LE BRUN

A l'âge de quinze ans, elle eut la visite de Madame Geoffrin. Elle portait un grand bonnet de dentelles, une coiffe noire nouée sous le menton, une robe de soie gris foncé ; elle avait au moins soixante ans, et lui dit avec bienveillance qu'ayant ouï parler de son talent et de sa personne, elle avait désiré la voir.

Elle eut aussi la visite du fameux comte Orloff, l'un des assassins de Pierre III. C'était un homme grand comme son crime. L'énorme diamant qu'il portait à son doigt le lui fit remarquer. Elle vit aussi Schouvaloff, l'amant d'Élisabeth de Russie. C'était un homme d'une politesse exquise et d'un ton parfait.

Elle fit à cette époque, à Paris, son portrait.

Une de ses plus anciennes amies, Madame de Verdun, la mena dîner chez le baron d'Holbach ; il y avait chez lui une réunion de philosophes qu'elle ne comprit pas.

C'est aussi à cette dame qu'elle dut la connaissance de Mademoiselle Quinault, qui avait été tragédienne et qui, quoique très âgée, était encore pleine d'esprit et de gaieté. Elle raconta qu'allant un matin chez Voltaire avec lequel elle était liée, il lui parla d'une tragédie qu'on devait jouer prochainement et lui dit : « Lekain doit mettre une écharpe comme cela », et en faisant ce geste il prit sa chemise et lui montra, sans y penser, Voltaire décrépit.

Madame Le Brun alla avec son beau-père et sa belle-mère voir le feu d'artifice de la place Louis XVI, lequel feu causa tant de malheurs, et grâce au hasard qui leur fit prendre les Tuileries, au lieu de suivre la rue Royale qu'ils avaient pris en venant, ils ne se trouvèrent point au nombre des victimes.

Le comte Dubarry, le Roué, et le marquis de Choiseul se firent peindre, autant pour voir l'artiste et conquêter son cœur que pour avoir leurs portraits. Ils firent bien des yeux doux; mais Madame Le Brun et sa mère n'en firent qu'en rire sans les écouter.

En 1776, la Reine lui commanda son portrait en pied pour l'empereur Joseph, son frère. C'est le premier portrait qu'elle fit de la Reine. Elle lui en commanda un second pour Catherine II. Ce premier portrait fut fait avec un panier comme on en portait alors à la cour.

Elle fit plus tard les portraits de Monsieur et celui de Madame la duchesse de Chartres. Quelque temps après elle peignit Madame du Barry à Luciennes.

Son beau-père se retira du commerce et alla demeurer rue de Cléry, à l'hôtel de Lubert, que venait d'acheter M. Le Brun. Bientôt elle fut admise à voir les nombreux et superbes tableaux dont son logement était rempli, et il lui prêta des tableaux du plus grand prix et de la plus grande beauté, ce qui lui servait beaucoup.

Au bout de six mois, il la demanda en mariage. Elle fut

LA MARQUISE DE JAUCOURT
(Collection de M. Stillmann)

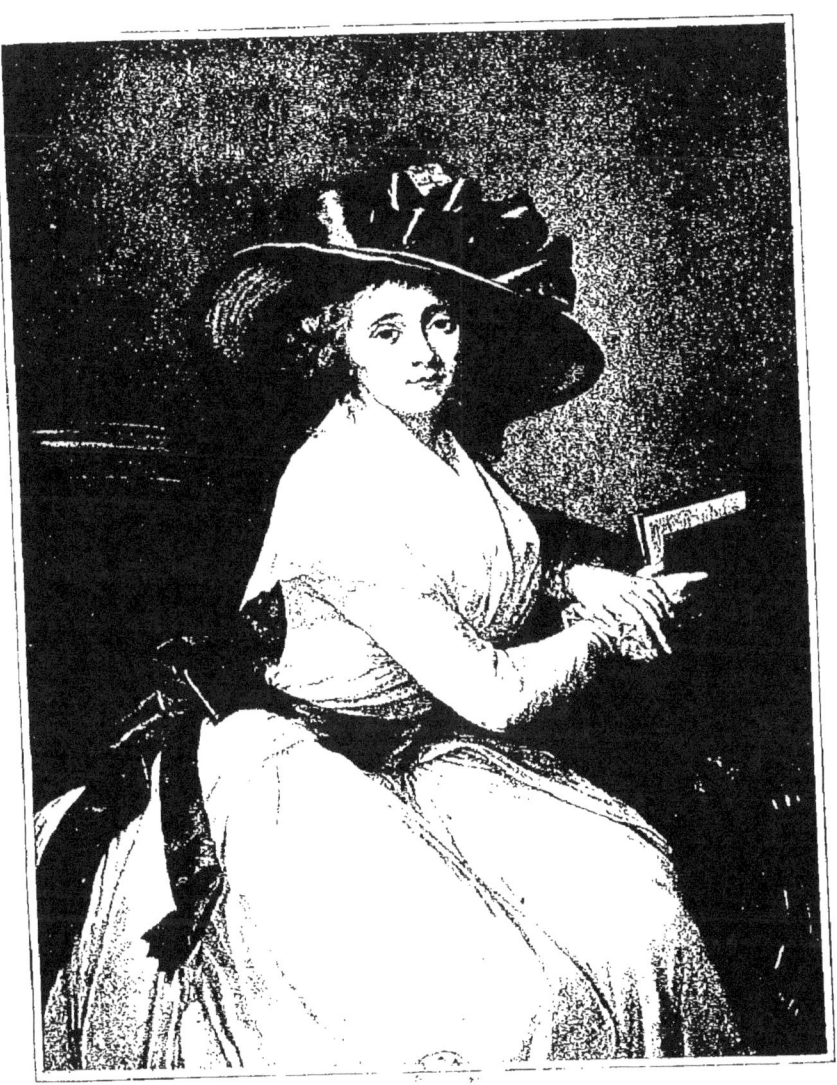

d'abord loin de vouloir l'épouser, quoiqu'il fût doué d'une figure agréable et bien fait. Sa mère le croyant riche, lui conseilla d'accepter ce parti avantageux et, si elle consentit à cet hymen, ce fut pour se soustraire à la mauvaise humeur et aux instances de son beau-père. Sa mauvaise humeur avait augmenté depuis qu'il n'avait rien de plus à faire.

En allant à l'église, elle ne savait si elle devait dire oui ou non. Elle a dit oui pour éprouver d'autres tourments.

Portrait de M. Le Brun, très vif, doux, bon, obligeant; mais étant passionné pour les femmes de mauvaise vie et pour le jeu, ces deux fléaux lui firent perdre sa fortune, ainsi que celle qu'elle avait acquise.

A son retour de Russie, elle ne trouva que des dettes énormes à payer, ce qui lui fit maintenir sa séparation avec lui. Comme elle avait été comprise dans l'émigration, M. Le Brun se sépara d'elle pour conserver son avoir.

Madame Le Brun était déjà entourée par les artistes les plus célèbres d'alors. Ménageot, qui demeurait dans la même maison et qui voyait presque tous les jours Madame Le Brun, lui donna d'utiles conseils en peinture. Le charme de son esprit et de sa conversation électrisait. C'était peut-être, me dit Madame Le Brun, l'homme de sa société qui avait le plus de grâce et qui était le meilleur de tous.

On prétendit alors qu'il retouchait ses tableaux; mais la calomnie fut bientôt obligée de se taire en voyant leur manière toute différente de peindre au premier Salon.

A cette exposition, elle mit le portrait de la Reine vêtue d'une robe de mousseline blanche que les plaisants appelèrent une chemise.

Quelques jours après, Madame Le Brun se trouva au Vaudeville et vit une pièce intitulée, croit-elle, *la Réunion des Arts*. La Peinture y figurait peignant le portrait de la Reine. On aperçut Madame Le Brun et, malgré sa modestie,

elle fut obligée, ayant été reconnue, de recevoir une ovation que le parterre lui offrit.

Madame Le Brun donna jusqu'à trois séances par jour, et elle travailla tant pour satisfaire la cupidité de son mari, qu'elle en tomba malade. Elle eut des maux d'estomac violents, on lui conseilla de dormir après dîner, ce qu'elle fit depuis jusqu'à sa mort.

Madame Le Brun ne sut jamais ce que c'était que de s'occuper du ménage ou de sa fortune. Un jour, Madame la comtesse de Guiche vint pour se faire peindre et lui dit : « Mais, Madame, je ne puis vous donner que mille écus. » Madame Le Brun lui répondit sans y penser et tout en peignant : « Monsieur Le Brun ne veut pas que je fasse un portrait à moins de cent louis. » La comtesse se mit à rire et Madame Le Brun reconnut bientôt son erreur.

Après deux années de mariage, Madame Le Brun accoucha. Peu après cet accouchement, M. Le Brun mena Madame Le Brun en Flandre. Elle fut à la Haye, où elle vit plusieurs belles collections de tableaux, et s'étant promenée un jour dans les bois avec son mari, ils rencontrèrent le prince et la princesse d'Orange, qui tous deux avaient l'air très commun.

Elle alla à Bruxelles et assista à la vente des tableaux du prince Charles. Elle y vit des dames de la cour qui allèrent au devant d'elle et lui firent mille compliments.

C'est là où elle vit pour la première fois le prince de Ligne. Il les engagea à aller voir des tableaux qu'il avait; il leur fit voir Belœil, où se trouvait un belvédère qui dominait tous les environs. Le prince de Ligne aimait tant nos spectacles de Paris, qu'il partait de Bruxelles et arrivait pour se trouver à l'heure des représentations et retournait aussitôt à Bruxelles. Elle alla, en 1805, à Londres. A son retour de Londres, elle revint par Rotterdam, où elle fut obligée de rester quinze jours par ordre

du frère de Madame Buonaparte, qui y était préfet, et ensuite passa par Bruxelles. En quittant Bruxelles, elle alla en Northoland ; elle y admira des tableaux de Rubens qui étaient aussi beaux que ceux de notre musée. Elle vit les églises d'Amsterdam et elle alla dans la ville de Sardam, renommée par Pierre le Grand et par des maisons, m'a-t-elle assuré, qui avaient deux portes, l'une pour la naissance et l'autre pour la mort.

Elle revint à Amsterdam, où elle admira à l'hôtel de ville le superbe tableau des bourgmestres assemblés fait par Wanoll. Ce n'est pas de la peinture, c'est la nature en repos.

A Anvers, elle vit chez un particulier, le portrait d'une des femmes de Rubens. On nommait ce portrait « le Chapeau de paille ». Elle imita ce tableau et fit sur les lieux son portrait au chapeau de paille.

Joseph Vernet la proposa à l'Académie royale de peinture. M. Pierre s'y opposa, ne voulant pas recevoir de femmes. Tous les amateurs associés furent pour Madame Le Brun, et on fit ce couplet contre M. Pierre, qui ne voyait que le maniement de la brosse dans la peinture :

> Au Salon ton art vainqueur
> Devrait être en lumière ;
> Pour te ravir cet honneur,
> Lise, il faut avoir le cœur
> De Pierre, de Pierre, de Pierre.

Soirées rue de Cléry. — Après son mariage et pendant la Révolution, Madame Le Brun logeait encore rue de Cléry. M. Le Brun avait envahi tous les appartements par les tableaux et ne laissait à sa femme qu'un atelier et une chambre à coucher qui formait aussi salon.

C'est pourtant dans cette pièce simplement ornée, que M. de Champcenetz (dont la belle-mère était jalouse de Madame Le Brun) qualifiait d'appartements aux lambris

dorés, que Madame Le Brun recevait tout ce que Paris avait de plus grand.

M. de Champcenetz assurait même, me raconta Madame Le Brun, qu'elle allumait son feu avec des billets de banque et qu'elle brûlait du bois d'aloës.

On venait en foule, autant pour la connaître que pour entendre l'excellente musique qui se faisait chez elle ; car elle y rassemblait les meilleurs musiciens.

Le comte de Vaudreuil, grand amateur de musique, le baron et la baronne de Talleyrand, Joseph Vernet, le vicomte de Ségur, le marquis de Cubières ne manquaient pas ces soirées.

Des maréchaux de France, entre autres le maréchal de Noailles. Il arriva quelques fois que, les chaises manquant, ne voulant pas déranger Rubens ou Van Dyck qui se trouvait dessus, tous ces grands personnages s'asseyaient par terre.

Comme compositeurs étaient Grétry, Sacchini, Martini, qui chantaient leurs opéras avant de les représenter.

Pour le chant c'étaient Garat, Azevedo, Richer. Mademoiselle Todi chantait le bouffe et le sérieux dans la perfection. Madame Rivière, belle-sœur de Madame Le Brun, accompagnait à livre ouvert sur le piano.

Musique instrumentale : Viotti, célèbre violon, grâce, expression et force. Jarnewik, Mestrino, le prince Henri de Prusse, grand amateur. Le beau Marin pour la harpe. Piano : Hulmandel, Cramer. Pour la basse, Janson et Duport.

Le marquis de Montesquiou et le maréchal de Ségur assistaient à ces soirées, ainsi que le chevalier de Boufflers, le comte d'Angiviller, le comte d'Antrague, le prince de Ligne et le comte de Grammont, à présent duc. Les peintres Robert Hubert, Brongniart, architecte de la Bourse, Ménageot, l'abbé Delille, Lebrun-Pindare.

Dans les premiers temps de son mariage, elle fit con-

naissance avec M. Watelet, grand amateur des arts, bon, liant et doux. Elle passa quelques jours à sa campagne de Moulin-Joli, lieu charmant, pittoresque, etc. Avant la Révolution, ce lieu fut acheté par un commerçant nommé Gaudran, qui lui fit faire quelques mauvais changements. Toutefois il l'invita à aller passer quelques jours avec sa famille à Moulin-Joli. Elle y fut et se trouva de compagnie avec Robert Hubert, dont elle fit sur ce lieu même le portrait, beau portrait, etc... et Lebrun-Pindare, qui y fit son *Exegi monumentum*.

On répandit le bruit que Moulin-Joli était à elle et que c'était M. de Calonne qui lui avait donné ; c'est faux.

Madame la Maréchale de Boufflers, qui fit ce couplet :

> Il ne faut pas toujours parler,
> Citer,
> Dater,
> Mais écouter.
> Il faut savoir trancher l'emploi
> Du moi (*bis*).
> Voici pourquoi :
> Il est tyrannique,
> Trop académique,
> L'ennui (*bis*)
> Marche avec lui.
> Je me conduis toujours ainsi
> Ici,
> Aussi
> J'ai réussi.

1789. — L'orage de la Révolution s'avançait de plus en plus sur le beau pays de France, et Madame Le Brun en était déjà si affectée que sa santé en souffrait déjà. M. Brongniart, l'architecte, et sa femme, qui étaient de ses meilleurs amis, la trouvèrent si changée et d'une santé si débile, qu'ils ne voulurent pas qu'elle restât au centre de Paris pendant cette effervescence populaire. Ils l'emmenèrent chez eux passer quelques jours et elle accepta avec d'autant plus d'empressement que l'on avait marqué

sa maison de la rue du Gros-Chenet, qu'elle habitait seulement depuis trois mois.

Brongniart demeurait aux Invalides même. Tous les soins lui étaient prodigués ; mais quel remède est efficace quand l'esprit n'est point tranquille lui-même, qu'il est affecté !

C'est dans cette maison hospitalière qu'elle eut le bonheur de connaître M. de Sombreuil, qui, après avoir fait creuser un souterrain pour y cacher les armes qu'il avait en dépôt, fut trahi sans doute par les ouvriers mêmes qu'il avait employés. On sait quel fût le sort de cet honnête homme et les épreuves cruelles auxquelles fut mis l'héroïsme de sa fille.

Peu après, n'étant bien nulle part, pas même chez Brongniart, Madame Le Brun retourna dans sa maison de la rue du Gros-Chenet. Elle y resta peu de temps et se réfugia dans la maison de M. de Rivière, chargé d'affaires de la cour de Saxe, espérant ainsi trouver un asile sûr chez un ministre étranger. Mais, si le domicile de ce diplomate ne fut pas violé, de son domicile on voyait et on entendait les cris et le feu mis à des barricades peu éloignées de la maison.

Enfin, elle résolut de quitter la France ; depuis longtemps elle désirait aller à Rome, mais tous les portraits qu'elle était en train de faire l'en empêchaient. Enfin, comme l'horreur marchait à pas de géant et que les libelles et les menaces ne l'épargnaient pas plus que tant d'autres, elle triompha de sa conscience d'artiste, qui la retenait à Paris, et fit les préparatifs de son départ.

Sa voiture était chargée et les adieux étaient presque faits, lorsqu'elle vit entrer dans son salon des hommes armés, la moitié ivres, et mal vêtus ; ils lui enjoignirent de ne pas partir et de rester chez elle. Elle était dans une anxiété cruelle, lorsque deux individus d'un air distingué et d'un langage choisi, quoique mal habillés, lui dirent à

demi-voix : « Soyez tranquille, nous sommes vos voisins, nous ne voulons aucun mal; nous voulons vous donner, au contraire, un bon avis; feignez de rester, faites décharger votre voiture et prenez incognito la diligence. » Ce qui fut dit fut fait. Elle retint trois places, pour la gouvernante de sa fille, pour sa fille et pour elle. Mais elle ne put partir que quinze jours après. Ce fut le 5 octobre à minuit, le jour même où Louis XVI et la Reine furent amenés de Versailles à Paris.

M. Le Brun, Robert Hubert et Vigée la conduisirent à la diligence qu'ils suivirent jusqu'à la barrière du Trône. Ce fut en passant le Pont-de-Beauvoisin qu'elle commença à respirer. Pour la première fois, elle était heureuse de n'être plus dans son pays, qui n'était plus pour elle la patrie. Toutefois elle se reprocha cette espèce de joie en quittant la France.

Elle n'avait point encore vu de hautes montagnes; l'aspect de celles de la Savoie lui en imposèrent, etc. Le passage du chemin des Échelles la ravit, etc.

David. — Madame Le Brun lui reprocha un jour de ne plus venir à ses soirées. Il allégua qu'il n'aimait pas être trouvé avec des domestiques de condition, faisant allusion aux nobles qui sont presque tous courtisans, et il n'y retourna pas. Cependant il loua sans cesse le talent de Madame Le Brun et le portrait de Paesiello fait à Naples. Ayant été mis à l'exposition à côté d'un portrait par David, celui-ci dit à un de ses élèves : « En vérité, on croirait mon tableau fait par une femme et celui de Paesiello par un homme. »

Ayant vu, dans les tableaux de Raphaël et du Dominiquin, des draperies et des coiffures qui légèrement s'entrelaçaient autour des bras et du corps, comme nos écharpes et turbans, elle donna presque toujours l'attitude et l'expression qui convenaient à leur visage.

La première personne qu'elle ait peinte sans poudre fut Madame de Gramont-Caderousse, très jolie femme aux cheveux d'ébène. Elle allait ensuite au spectacle sans poudre et donna ainsi le ton aux autres femmes. La Reine s'opposa toujours à se faire peindre autrement qu'en poudre; elle craignait d'être en but à la satire en se faisant ainsi remarquer.

A différentes époques, elle fit le portrait de la Reine. Elle la recevait avec sa bonté et sa grâce ordinaire. Un jour elle manqua un rendez-vous que lui avait donné la Reine pour une séance, parce que Madame Le Brun avait été indisposée; le lendemain elle y alla pour s'excuser de sa nonvenue. Elle se présenta à l'huissier de la chambre, M. Campan, et lui demanda à parler à la Reine. Celui-ci, arrogant comme tous les gens en place, la reçut avec un air froid et presque colérique et lui dit : « C'était hier, Madame, que la Reine vous attendait ; elle va promener aujourd'hui ; vous avez dû voir sa voiture qui l'attend, et certes elle ne s'amusera pas à vous donner séance. »

Madame Le Brun insista, disant qu'elle voulait seulement prendre les ordres de la Reine et qu'elle se retirait aussitôt. Tout émue et pensant, avec étonnement toutefois, que Sa Majesté s'était fâchée contre elle, par la mauvaise humeur qu'elle endurait par ricochet de la part de M. Campan, elle fut admise. Mais quelle fut sa surprise, quand elle entendit la Reine lui dire qu'elle ne voulait point qu'elle eût fait une course inutilement; elle décommanda sa calèche pour lui donner séance.

La dernière séance qu'elle eut de la Reine fut à Trianon, pour son grand tableau où elle est représentée avec ses enfants. Elle termina ce tableau pour le Salon de 1787. Ce tableau fut généralement admiré. Le Roi le voulant voir, le fit exposer dans la grande galerie de Versailles et il en manifesta son contentement au comte

d'Angiviller, qui proposa au Roi d'accorder à Madame Le Brun le grand cordon noir. Mais celle-ci, ayant appris la proposition du comte, alla le trouver et le supplia de ne point reparler au Roi de cette distinction, car ses ennemis s'en seraient encore servi pour la calomnier. M. d'Angiviller n'en parla plus et, comme de tout temps, à ce qu'il paraît, il a fallu demander une distinction pour l'obtenir, Madame Le Brun n'en obtint pas.

Elle fit le portrait du jeune prince Henri Lubomirski, qui lui fut payé 12,000 francs. Il était représenté en Amour de la Gloire et tenait à la main une branche de laurier; il est à genoux devant un laurier.

En 1787, elle joua la comédie, à Gennevilliers, chez M. de Vaudreuil, avec Dugazon, Garat, Cailleau, M. de Rivière et sa sœur, Madame Vigée, dans *Rose et Colas* (Garat, Colas et Madame Le Brun, Rose) et dans *la Colonie* (Garat, l'Abbé et Madame Le Brun, Marine). Elle joua devant le comte d'Artois et la cour avec grand succès.

La dernière comédie que l'on joua fut *le Mariage de Figaro*. Beaumarchais sut triompher de M. de Vaudreuil pour faire jouer sa pièce devant le Roi et la Cour. Il faisait très chaud dans la salle, Beaumarchais cassa les carreaux, ce qui fit dire spirituellement à Madame Le Brun qu'il osa devant la Cour casser deux fois les vitres.

Ayant fait le portrait de M. de Calonne, la calomnie redoubla encore; on fit mille histoires absurdes sur le paiement de ce portrait. On disait qu'il avait envoyé des bonbons entourés de billets de banque; on disait même qu'il avait ruiné le Trésor pour faire ce paiement; elle aurait donc été bien riche! Le vrai est qu'il lui envoya une boîte valant peut-être cinq à six cents francs, avec 4,000 francs dedans.

Ce prix n'a rien d'étonnant, quand on saura que Madame Le Brun venait de recevoir de M. de Beaujon,

qu'elle avait peint de même grandeur, la somme de 10,000 francs.

Le portrait à mi-jambes de M. de Calonne a fait dire à Mademoiselle Sophie Arnould : « Madame Le Brun lui a coupé les jambes, afin qu'il reste en place », et la calomnie : « Afin qu'il lui reste fidèle. » (Madame de Serre lui emprunta sa voiture et ses chevaux et alla passer la nuit avec, chez M. de Calonne, etc.)

Madame Dubarry. — Trois ans avant la Révolution, Madame Le Brun alla peindre à Luciennes Madame Dubarry. Elle pouvait alors avoir quarante-cinq ans. Son visage était charmant, ses traits réguliers, gracieux, son regard, celui d'une coquette expérimentée ; son teint commençait à se couperoser ; des cheveux cendrés et bouclés ; bel embonpoint, gorge un peu forte, grande sans l'être trop, parlant avec grâce et esprit.

Elle fit son premier portrait où elle est représentée en chapeau de paille, en peignoir de baptiste, qu'elle portait été comme hiver.

Tout était recherché dans cette maison ; orfèvrerie aux serrures, marbres, plantes rares, etc...

Madame Le Brun retourna pour la peindre encore au milieu de septembre 1789. On entendait souvent le canon gronder. Elle eut peur, revint à Paris, après avoir parfait seulement la tête et tracé sa taille et ses bras, et n'y retourna pas. On sait le sort de Madame Dubarry.

Le deuxième portrait de Madame Dubarry est où elle est représentée en satin blanc, le bras appuyé sur un piédestal. Le comte de Narbonne avait le troisième portrait ; il l'a offert à Madame Le Brun.

MARIE D'AGUESSEAU, COMTESSE DE SÉGUR
1785
(Collection de M. le comte Louis de Ségur)

LISTE DES ŒUVRES

DE

MADAME VIGÉE-LE BRUN

AYANT FIGURÉ DE SON VIVANT

AUX EXPOSITIONS

ACADÉMIE DE SAINT-LUC

1774

M. DUMESNIL, recteur.
LA PEINTURE, LA POÉSIE ET LA MUSIQUE.
M. *** JOUANT DE LA LYRE.
M. LE COMTE DANS SON CABINET.
M. FOURNIER, conseiller de l'Académie de Saint-Luc.

SALON DE LA CORRESPONDANCE

1781

JEUNE FEMME, à mi-corps, respirant une rose *(pastel)*.
COMTE DE COSSÉ.

1782

PORTRAIT DE L'ARTISTE, par elle-même

1783

DUC DE BRISSAC, gouverneur de Paris, en habit de cérémonie *(pastel)*.

BUSTE DE DIANE.

SALON DE L'ACADÉMIE ROYALE

1783

PORTRAIT DE LA REINE.
PORTRAIT DE MONSIEUR *(ovale)*.
PORTRAIT DE MADAME *(ovale)*.
JUNON VENANT EMPRUNTER LA CEINTURE DE VÉNUS.
VÉNUS LIANT LES AILES DE L'AMOUR *(pastel)*.
LA PAIX RAMENANT L'ABONDANCE.
PORTRAIT DE MADAME LA MARQUISE DE LA GUICHE.
PORTRAIT DE MADAME GRANT.
PORTRAIT DE MADAME ***.
PORTRAIT DE MADAME VIGÉE-LE BRUN, PEINT PAR ELLE-MÊME.
PORTRAIT DE MADEMOISELLE VIGÉE-LE BRUN, FILLE DE L'ARTISTE *(ovale en partie)*.
PLUSIEURS PORTRAITS SOUS LE MÊME N°.

1785

MONSEIGNEUR LE DAUPHIN ET MADAME, FILLE DU ROI, TENANT UN NID D'OISEAUX DANS UN JARDIN.

BACCHANTE ASSISE, DE GRANDEUR NATU-
RELLE, VUE JUSQU'AUX GENOUX.
MONSIEUR DE CALONNE, MINISTRE D'ÉTAT.
MADAME LA COMTESSE DE SÉGUR.
MADAME LA BARONNE DE CRUSSOL.
MADAME LA COMTESSE DE CLERMONT-TON-
NERRE.
MADAME LA COMTESSE DE GRAMONT-CADE-
ROUSSE.
MADAME LA COMTESSE DE CHATENOIS *(ovale)*.
M. GRÉTRY *(ovale)*.
PLUSIEURS PORTRAITS SOUS LE MÊME N°

1787

LA REINE TENANT Mgr LE DUC DE NORMANDIE
SUR SES GENOUX, ACCOMPAGNÉE DE Mgr LE
DAUPHIN ET DE MADAME, FILLE DU ROI.
MADAME LA MARQUISE DE PEZAY ET MADAME
LA MARQUISE DE ROUGÉ, AVEC SES DEUX
ENFANTS.
MADAME LA COMTESSE DE BÉON.
M. LE BARON D'ESPAGNAC, LE FILS.
MADEMOISELLE DE LA BRICHE.
MADAME DE LAGRANGE.
MADAME DUGAZON, PENSIONNAIRE DU ROI,
DANS LE ROLE DE NINA, AU MOMENT OU
ELLE CROIT ENTENDRE GERMEUIL.
MADAME RAYMOND, PENSIONNAIRE DU ROI
(ovale).
M. CAILLEAU, EN CHASSEUR.

MADAME VIGÉE-LE BRUN, TENANT SA FILLE DANS SES BRAS.
MADEMOISELLE VIGÉE-LE BRUN, TENANT UN MIROIR.
PLUSIEURS PORTRAITS ET ÉTUDES SOUS LE MÊME N°.

1789

S.A.R. MADAME LA DUCHESSE D'ORLÉANS.
LE JEUNE PRINCE LUBOMIRSKI REPRÉSENTANT L'AMOUR, TENANT UNE COURONNE DE MYRTE ET DE LAURIER.
MAHOMET DERVISCH-KAM, PREMIER AMBASSADEUR DE TYPPO-SULTAN.
MAHOMET USMAN-KAM, SECOND AMBASSADEUR DE TYPPO-SULTAN.
L'ÉPOUSE DE M. ROUSSEAU, ARCHITECTE DU ROI, AVEC SA FILLE.
M. ROBERT, PEINTRE DU ROI, CONSEILLER DE L'ACADÉMIE.
MADEMOISELLE BRONGNIART, FILLE DE M. BRONGNIART. ARCHITECTE DU ROI.
MONSEIGNEUR LE DAUPHIN.
PLUSIEURS TABLEAUX SOUS LE MÊME N°

1791

UNE JEUNE DAME ESPAGNOLE.
PORTRAIT DE FEMME SUR UN SOPHA.
PORTRAIT DE PAESIELLO.

SALON DE 1798

PORTRAIT DE MADEMOISELLE VIGÉE-LE BRUN, SA FILLE.
UNE SIBYLLE.

SALON DE 1824

S. A. R. MADAME LA DUCHESSE DE BERRI.
MADAME LA DUCHESSE DE GUICHE.
COMTE TOLSTOI.
MADAME DAVIDOFF, NÉE DE GRAMONT.
GÉNÉRAL COMTE DE COETLOSQUET.
MADAME LAFOND.

LISTE DES ŒUVRES DE
MADAME VIGÉE-LE BRUN
AYANT FIGURÉ
DANS LES EXPOSITIONS PARTICULIÈRES

1860

EXPOSITION
AU PROFIT DE LA CAISSE DE SECOURS
DES ARTISTES

BOULEVARD DES ITALIENS

MADAME VIGÉE-LE BRUN A L'AGE DE VINGT ANS. — Debout, en robe de mousseline blanche, avec une écharpe en ceinture et un nœud cerise au corsage. Mantelet et chapeau noir à plumes.

(Collection de M. J. Reiset)

LA REINE MARIE-ANTOINETTE. — Robe de velours et fourrures, décolletée, poudrée, toque rouge à plumes blanches.

(Collection de M. Tripier-Le Franc)

PONIATOWSKI, ROI DE POLOGNE. — En habit violet, drapé dans un manteau de velours rouge doublé d'hermine. Large cordon de moire bleue en sautoir.

(Collection de M. Tripier-Le Franc)

MADAME VIGÉE-LE BRUN DANS SA JEUNESSE. En buste, vêtue d'une robe légère, ses cheveux s'échappant d'un chapeau de paille orné de fleurs. *(Dessin ovale.)*

(Collection de M. L. Godard)

1874

EXPOSITION DES ALSACIENS-LORRAINS

PALAIS-BOURBON

LA REINE MARIE-ANTOINETTE.

(Collection de M. le marquis de Biencourt)

COMTESSE DE MONTESQUIOU-FEZENSAC, GOUVERNANTE DU ROI DE ROME.

(Collection de Madame la vicomtesse de Cessac)

COMTE DE VAUDREUIL.

(Collection de Madame la vicomtesse de Clermont-Tonnerre)

LA REINE MARIE-ANTOINETTE *(médaillon)*.

(Collection de M. le comte de Clermont-Tonnerre)

VICOMTESSE DE VIRIEU.

(Collection de M. le marquis de Ganay)

MADAME VIGÉE-LE BRUN *(Ancienne collection J. Reiset).*
>*(Collection de M. le comte H. Greffulhe)*

MARQUISE DE LA GUICHE.
>*(Collection de M. le marquis de La Guiche)*

COMTE DE LA BLACHE.
>*(Collection de M. le comte d'Haussonville)*

COMTESSE D'ANDLAU.
>*(Collection de M. le marquis de Mun)*

MADEMOISELLE B^r (BÉLIER?) *(daté 1785).*
>*(Collection de M. Rothan)*

MARQUIS DE SÉGUR, MARÉCHAL DE FRANCE.
>*(Collection de M. le marquis de Ségur)*

S. A. R. MONSEIGNEUR LE DUC DE BERRI, ENFANT.
>*(Collection de M. Rondeau)*

LA REINE MARIE-ANTOINETTE *(esquisse).*
>*(Collection de Madame Flúry-Hérard)*

JEUNE FEMME.
>*(Collection de M. Barre)*

1878
EXPOSITION DES PORTRAITS NATIONAUX
PALAIS DU TROCADÉRO

MADAME ÉLISABETH DE FRANCE.
(Collection de M. le marquis du Blaisel)

MADAME ROYALE.
(Collection de M. Jean-Baptiste Chazaud)

MARQUISE DE LA GUICHE.
(Collection de M. le marquis de La Guiche)

COMTESSE D'ANDLAU.
(Collection de M. le marquis de Mun)

VICOMTESSE DE VIRIEU.
(Collection de M. le marquis de Ganay)

COMTE DE LA BLACHE.
(Collection de M. le comte d'Haussonville)

MADAME GRASSINI.
(Musée de Rouen)

MADAME GRASSINI.
(Musée Calvet, à Avignon)

1883-1884
EXPOSITION DE L'ART AU XVIIIe SIÈCLE
GALERIE G. PETIT

DUCHESSE DE POLIGNAC.
(Collection de M. le duc de Polignac)

VICOMTESSE DE VIRIEU.
>(Collection de M. le marquis de Ganay)

LE BAILLI DE CRUSSOL.
>(Collection de Madame la duchesse d'Uzès)

1888

EXPOSITION DE L'ART FRANÇAIS SOUS LOUIS XIV ET LOUIS XV

AU PROFIT DE L'HOSPITALITÉ DE NUIT

MADAME DOAZAN.
>(Collection de M. le baron de Bully)

DUC LITTA, grand maître de l'ordre de Malte *(provient de la famille Samoïloff)*.
>(Collection de S. A. I. la princesse Mathilde)

LE BAILLI DE CRUSSOL.
>(Collection de Madame la duchesse d'Uzès)

LE TSAR ALEXANDRE Ier *(peint en 1800)*.
>(Collection de M. Moreau-Chaslon)

1891
EXPOSITION DES ARTS AU DÉBUT DU SIÈCLE
PALAIS DU CHAMP-DE-MARS

MADEMOISELLE BRONGNIART
> (Collection de M. le baron J. Pichon)

MADAME VIGÉE-LE BRUN, par elle-même *(pastel)*.
> (Collection de M. Péan de Saint-Gilles)

1894
EXPOSITION DE MARIE-ANTOINETTE ET SON TEMPS
GALERIE SEDELMEYER

MADAME ÉLISABETH. — En bergère : chapeau de paille, corsage vert lacé, jupe rouge, tenant une gerbe de fleurs *(1782)*.
> (Collection de M. le comte des Cars)

LA REINE MARIE-ANTOINETTE. — A mi-corps, tournée à droite, la tête de face, vêtue d'un grand peignoir blanc. [*Indiqué à tort comme étant celui du Salon de 1783.*]
> (Collection de Madame la comtesse de Biron)

COMTESSE DE PROVENCE. — Robe blanche plissée, ceinture de soie bleue *(ovale)*.
> (Collection de M. le comte A. de La Rochefoucauld)

DUCHESSE DE GUICHE. — De face, en buste, les cheveux tombant attachés par un ruban bleu. Robe rouge à l'antique.

(Collection de M. le duc de Gramont)

COMTESSE DU BARRY. — Robe blanche, collerette de dentelles et rubans bleu et ciel. Chapeau de paille à plume.

(Collection de M. le duc de Rohan)

MONSIEUR DE CALONNE. — En buste, de face. Habit de satin noir, avec les ordres *(ovale)*.

(Collection de M. J. Doucet)

LE BAILLI DE CRUSSOL.

(Collection de Madame la duchesse d'Uzès)

MADAME DE GOURBILLON. — De face, en bonnet *(Turin, 1792)*.

(Collection de M. Giacomelli)

PORTRAIT DE FEMME. — De face, coiffée d'un grand chapeau à la paysanne *(ovale)*.

(Collection de M. J. Doucet)

LA REINE MARIE-ANTOINETTE.

(Collection de Madame la comtesse G. de Clermont-Tonnerre)

LE ROI LOUIS XVI.

(Collection de Madame la comtesse G. de Clermont-Tonnerre)

DUCHESSE DE POLIGNAC. — De face, à mi-corps, dans un jardin. Robe blanche, mantelet de dentelle noire sur le bras. Chapeau de paille. *(1782.)*
(Collection de Madame la duchesse de Polignac)

PORTRAIT DE FEMME. — De face, les cheveux frisés, vêtue d'un grand peignoir blanc et coiffée d'un large chapeau orné de rubans bleus.
(Collection de M. Mannheim)

1897
EXPOSITION DE PORTRAITS DE FEMMES ET D'ENFANTS
ÉCOLE DES BEAUX-ARTS

FEMME PEIGNANT.
(Collection de M. Gérome)

MARQUISE DE LA GUICHE.
(Collection de Madame la marquise de La Guiche)

BUSTE D'ENFANT.
(Collection de Madame Édouard André)

STANISLAS D'ANDLAU.
(Collection de Madame la comtesse de Chanaleilles)

MADEMOISELLE DUTHÉ.
(Collection de M. Bardac)

MADAME VESTRIS.
(Collection de M. Ch. Sedelmeyer)

PRINCESSE DE TALLEYRAND.
(Collection de M. Vernhette)

1900
EXPOSITION RÉTROSPECTIVE DE LA VILLE DE PARIS
PAVILLON DE LA VILLE DE PARIS A L'EXPOSITION UNIVERSELLE

MADAME DE LA BRICHE.
(Collection de Madame la duchesse de Noailles)

LA REINE MARIE-ANTOINETTE.
(Collection de Madame la comtesse de Biron)

1905
EXPOSITION ARTISTIQUE ET HISTORIQUE DE PORTRAITS RUSSES
SAINT-PÉTERSBOURG. — PALAIS DE LA TAURIDE
SECTION VIGÉE-LE BRUN

LA GRANDE-DUCHESSE ÉLISABETH ALEXÉEWNA
(pastel).
(Palais de Gatchina)

COMTE IVANOWITCH TCHERNYCHEFF.
(Comte Hippolyte-Ivanowitch Tchernycheff-Klouglikoff)

LA GRANDE-DUCHESSE ÉLISABETH ALEXÉEWNA.
(Signé.)
(Grand Palais, Tsarkoie-Sélo)

ANNA GRIGORIEWNA KOZITZKY, PRINCESSE BELOSSELSKY-BELOZERSKY. *(Signé.)*

(Comte Anatole Vladimirowitch Orloff-Davydoff)

PRINCESSE CATHERINE-FEODOROWNA DOLGOROUKY, NÉE PRINCESSE BARIATINSKY. *(Signé.)*

(Comte Anatole-Vladimirowitch Orloff-Davydoff)

COMTESSE CATHERINE SERGUÉEWNA SAMOILOFF, NÉE PRINCESSE TROUBETZKOI, AVEC SON FILS ET SA FILLE. *(Signé. — Gravé.)*

(Comte Alexis-Alexandrowitch Bobrinsky)

ALEXANDRE-ALEXANDROWITCH BIBIKOFF.

(Ivan-Apollonowitch Bibikoff)

PRINCESSE MARIE-VASSILIEWNA KOTCHOUBEY NÉE VASSILTCHIKOFF.

(Marie-Alexandrowna Vassiltchikoff)

PRINCE IVAN-IVANOWITCH BARIATINSKY. *(Signé.)*

(Prince Alexandre-Vladimirowitch Bariatinsky)

DARIA-MIKHAILOWNA OPOTCHININE, NÉE PRINCESSE KOUTOUZOFF. *(Signé. — Saint-Pétersbourg, 1801.)*

(Nicolas-Nikolaewitch Toutchkoff)

CATHERINE-VLADIMIROWNA APRAXINE, NÉE PRINCESSE GOLITZYNE. *(Signé. — 1796.)*

(Alexandrine-Mikhaïlowna Apraxine)

L'IMPÉRATRICE MARIE-FÉODOROWNA, en pied.
(Palais d'Hiver)

CATHERINE-VASSILEWNA LITTA, NÉE ENGELHARDT, EN PREMIÈRES NOCES COMTESSE SKAVRONSKY.
(Prince Félix-Felixowitch Youssoupoff)

PRINCESSE ALEXANDRINE-PETROWNA GOLITZYNE, NÉE PROTASSOFF, ET SON NEVEU PRINCE VASSILTCHIKOFF. *(Signé.)*
(Prince Ivan-Ilarianowitch Vassiltchikoff)

PRINCE ALEXANDRE-BORISSOWITCH KOURAKINE. *(Signé. — Gravé.)*
(Prince Théodore-Alexéewitch Kourakine)

PRINCE THÉODORE-GRAVILOWITCH GOLOVKINE.
(Signé. — Saint-Pétersbourg, 1797.)
(Université de Kieff)

COMTE IVAN-PETROWITCH SOLTYKOFF.
(Signé. — 1801.)
(Varvara-Ilyinitchna Miatleff)

PRINCE IVAN-IVANOWITCH BARIATINSKY.
(Prince Alexandre-Vladimirowitch Bariatinsky)

PRINCESSE ANNA-ALEXANDROWNA GOLITZYNE, NÉE PRINCESSE GROUZINSKY, EN PREMIÈRES NOCES MADAME DE LITZYNE. *(Signé.)*
(Élisabeth-Alexéewna Narychkine)

COMTE PAUL ANDRÉEWITCH CHOUWALOFF.
 (Comtesse Élisabeth-Vladimirowna Chouwaloff)

COMTESSE ANNA-SERGUÉEWNA STROGANOFF, NÉE PRINCESSE TROUBETZKOI. *(Signé.)*
 (Marie-Pavlowna Rodzianko)

L'IMPÉRATRICE ÉLISABETH-ALEXÉEWNA, en pied.
 (Ermitage Impérial, Galerie Romanoff)

COMTESSE IRÈNE-IVANOWNA VORONTZOFF, NÉE ISMAILOFF. *(Signé. — 1797.)*
 (Comte Ilarion-Ivanowitch Vorontzoff-Dachkoff)

PRINCESSE CATHERINE-NIKOLAEWNA MENCHIKOFF, NÉE PRINCESSE GOLITZYNE, AVEC SON FILS. *(Signé.)*
 (Prince Nicolas-Nikolaewitch Gagarine)

PRINCESSE CATHERINE-ILYINICHNA GOLÉNITCHEFF-KOUTOUZOFF, NÉE BIBIKOFF.
 (Nicolas-Nikolaewitch Toutchkoff)

PRINCESSE EUDOXIE-IVANOWNA GOLITZYNE, NÉE ISMAILOFF. *(Signé.)*
 (Maria-Pavlowna Rodzianko)

MADEMOISELLE LE BRUN, FILLE DE L'ARTISTE.
 (Capitoline-Sémenowna Klotchkoff)

MADAME VIGÉE-LE BRUN PAR ELLE-MÊME.
 (Salle du Conseil de l'Académie impériale des Beaux-Arts)

PRINCESSE TATIANA-VASSILIEWNA YOUSSOU-
POFF, NÉE ENGELHARDT, EN PREMIÈRES
NOCES PRINCESSE POTEMKINE. *(Signé.)*
 (Prince Félix-Félixowitch Youssoupoff)

LES GRANDES-DUCHESSES HÉLÈNE ET ALEXAN-
DRA PAVLOWNA. *(Signé. — 1796. — Gravé 1799.)*
 (Palais de Gatchina)

1908
EXPOSITION RETROSPECTIVE FÉMININE
PARIS. — LYCEUM-FRANCE

LE BAILLI DE CRUSSOL.
 (Collection de M. le duc d'Uzès)

LA DUCHESSE DE POLIGNAC.
 (Collection de M. le duc de Polignac)

LE COMTE DE VAUDREUIL.
 (Collection de M. G. Sortais)

MADAME DE CHATENAY *(ovale)*.
 (Collection de M. Féral)

MARIE-ANTOINETTE ENTOURÉE DE SES EN-
FANTS.
 (Collection de Madame la baronne James de Rothschild)

PORTRAIT PRÉSUMÉ DU TSAR ALEXANDRE Ier
(pastel).
 (Collection de M. G. Camentron)

JEUNE FILLE EN TRAIN DE PEINDRE.
(Collection de M. J.-S. Murray)

MADAME DU BARRY.
(Collection de M. le duc de Rohan)

CAROLINE DE MURAT, MARQUISE DE PEZAY.
(Collection de Madame Ch. Fauqueux)

1909

EXPOSITION DE CENT PORTRAITS DE FEMMES

PARIS. — JARDIN DES TUILERIES

LA DUCHESSE DE POLIGNAC.
(Collection de M. le duc de Polignac)

MADAME DU BARRY.
(Collection de M. le duc de Rohan)

MADAME DUGAZON.
(Collection de Madame la comtesse E. de Pourtalès)

LADY HAMILTON, EN SIBYLLE.
(Collection de Madame la comtesse E. de Pourtalès)

MADAME VIGÉE-LE BRUN.
(Collection de M. le comte H. Greffulhe)

TABLE DES NOMS

ADHÉMAR, 87.
AFFRY, 62.
AGUESSEAU, 20.
ALBRIZZI, 177.
ALEXANDRA (Grande-Duchesse), 198, 200, 266.
ALEXANDRE Iᵉʳ, 199, 207, 258, 266.
ANDLAU, 256, 257, 261.
ANGIVILLER, 63, 64, 67, 115, 122, 127, 128, 144, 170, 173, 232, 242, 247.
ANSPACH, 217.
ANTRAGUE, 77, 242.
APRAXINE, 197, 263.
ARENBERG, 29, 54.
ARMAILLÉ, 40, 138.
ARNAUD, 30, 35.
ARNOULD, 248.
ARTOIS, 69, 85, 159, 183, 188, 216, 247.
AUGUIER, 147.
AUGUSTE DE PRUSSE, 222.
AZEVEDO, 25, 80, 242.

BACHELIER, 61.
BARBENTANE, 40.
BARIATINSKY, 199, 204, 263, 264.
BARRAS, 209.
BARTHÉLEMY, 131.
BAUDELAIRE, 20.
BAWR, 227.
BEAUJON, 87, 105, 247.
BEAUMARCHAIS, 86, 247.
BEAUMONT, 39.
BEAUVAU, 138.
BÉLIER, 256.
BELLEGARDE, 215, 228.
BÉLOSSELSKY-BELOZERSKY, 197, 263.
BENOIST, 129, 227.
BÉON, 124.
BERKELEY, 29.
BERNIS, 158, 173.
BERRY, 166, 227, 253, 256.
BERTHOLLET, 46.
BERVIC, 210.
BESENVAL, 62, 87.

BEURNONVILLE, 208.
BIBIKOFF, 263, 265.
BOCQUET, 17, 24, 27, 36.
BOIGNE, 82.
BOISSÉSON, 169.
BONAPARTE, 214, 241.
BONNEUIL, 21, 132, 133, 213.
BOROVIKOVSKY, 196, 200.
BORROMÉE, 181.
BOUCHER, 55, 69.
BOUFFLERS, 78, 79, 191, 227, 242, 243.
BOUTIN, 78, 88, 133.
BOUTOURLINE, 206.
BRETEUIL, 121, 138.
BRIARD, 18.
BRIE, 23, 35.
BRIFFAUT, 227, 228.
BRIONNE, 29, 186.
BRISSAC, 41, 137, 141, 146, 169, 250.
BRISTOL, 162, 175.
BROGLIE, 172.
BRONGNIART, 41, 78, 88, 149, 166, 210, 213, 242, 243, 252, 259.
BRUNOY, 138, 169.
BUCKINGHAM, 217.
CAILHAVA, 210.
CAILLEAU, 85, 125, 247, 251.
CALONNE, 51, 99-105, 108, 189, 243, 247, 251, 260.
CAMELFORD, 162.
CAMPAN, 120, 147, 246.
CAPET, 93.
CARMONTELLE, 22.
CARREAU, 28.
CASANOVA, 191.
CATHERINE II, 188, 193, 197, 238.
CAZES, 35.
CHABOT, 62.

CHALGRIN, 18, 39, 132, 143, 210.
CHAMFORT, 78, 173.
CHAMPCENETZ, 108, 241, 242.
CHARTRES, 40.
CHATEAUBRIAND, 231.
CHATENAY, 95, 266.
CHAUDET, 132.
CHAULNES, 51.
CHÉNIER, 210.
CHOISEUL, 20, 23, 29, 238.
CHOISEUL-GOUFFIER, 194.
CHTCHOUKINE, 196.
CLERMONT-TONNERRE, 94, 251.
CLÉRY, 202.
CLIFFORD, 160.
COBENTZL, 194.
COETLOSQUET, 253.
COIGNY, 89, 160, 188, 215.
COLIN D'HARLEVILLE, 210.
CONDÉ, 203.
CONSTANT, 222.
CONTI, 46, 107.
COSSÉ, 28, 41, 249.
CRAMER, 81, 242.
CRAON, 29.
CROY, 51.
CRUSSOL, 93, 96, 154, 251, 258, 260, 266.
CUBIÈRES, 78, 132-134, 227, 242.
CUVIER, 210.
CZARTORYSKA, 187.
D'ALEMBERT, 31.
DAMAS, 72.
DAVESNE, 16.
DAVICH KHAN, 136, 252.
DAVID, 42, 127-130, 142, 143, 172, 209, 210, 214, 245.
DAVIDOFF, 253.
DE BRÉA, 102.

DE GÉRANDO, 41.
DEJOUX, 209.
DELILLE, 78, 88, 173, 242.
DÉMAR, 227.
DENIS, 157, 163.
DENIS (Mᴹᴱ), 28.
DENON, 176, 220, 221.
DÉSAUGIERS, 228.
DEUX-PONTS, 28.
DIETRICHSTEIN, 186.
DOAZAN, 258.
DOLGOROUKY, 194, 195, 210, 214, 263.
DOYEN, 16, 201, 204.
DROUAIS, 44, 83, 137.
DU BARRY, 21, 23, 103, 136-141, 146, 149, 166, 224, 238, 248, 260, 267.
DUCHOSAL, 129.
DUCIS, 210.
DUCREUX, 44.
DUGAZON, 85, 125, 247, 251, 267.
DUMESNIL, 27, 249.
DUPLESSIS, 44, 45, 93.
DUPORT, 81, 242.
DUTHÉ, 261.
DUVIVIER, 210.
EISEN, 27.
ÉLISABETH (Impératrice), 193, 198, 206, 207, 262, 265.
ENGELHARDT, 196, 264, 266.
ESPAGNAC, 125.
ESPINCHAL, 213.
ESZTERHAZY, 186, 192.
FABRE, 156.
FERDINAND DE PRUSSE, 207.
FILLEUL, 17, 36.
FISHER, 184.
FITZ-HERBERT, 216.
FITZ-JAMES, 159.
FLAHAUT, 93.

FLAVIGNY, 154.
FLEURY, 159, 160, 165.
FONTAINE, 210.
FONTANA, 75.
FOURCROY, 210.
FOURNIER, 27, 249.
FRAGONARD, 209.
FRANÇOIS DE NEUFCHATEAU, 210.
FRIES, 186.
GAILLARD DE BEAUMANOIR, 20.
GALLES (Prince de), 216, 219.
GARAT, 25, 80, 85, 242, 247.
GASPARINY, 9.
GAUDRAN, 108, 243.
GEOFFRIN, 237.
GÉRARD, 214.
GERBIER, 21.
GERMAIN, 157.
GINGUENÉ, 78, 133, 147, 173.
GIRODET, 156, 209, 214.
GIROUX, 30, 35.
GLUCK, 133.
GOIS, 209.
GOLÉNITCHEFF, 265.
GOLITZYNE, 194, 196, 197, 263, 264.
GOLOVINE, 236.
GOLOVKINE, 264.
GORSAS, 101.
GOSSEC, 210.
GOURBILLON, 178, 260.
GOUTHIÈRE, 137.
GRAMMONT, 77, 242.
GRAMONT-CADEROUSSE, 93, 94, 96, 97, 246.
GRANT, 29, 53, 250.
GRASSINI, 217, 219, 257.
GRÉTRY, 4, 21, 80, 98, 121, 242, 251.
GREUZE, 19, 20, 55, 209, 213.

GRIMOD, 87.
GROLLIER, 79, 213.
GROS, 42, 214.
GROUZINSKY, 264.
GUÉRIN, 205, 214.
GUIARD, 66.
GUICHE, 183, 240, 253, 260.
HALL, 49.
HALLÉ, 17.
HAMILTON, 55, 164, 165, 217, 267.
HART, 164, 165, 168.
HARVELAY, 51.
HAUGWITZ, 186.
HÉLÈNE (Grande-Duchesse), 198, 200, 266.
HENRI DE PRUSSE, 81, 103, 191, 242.
HERBOUVILLE, 220.
HERTFORD, 217.
HESSE, 72.
HOCQUART, 224.
HOLBACH, 237.
HOUDON, 41, 209.
HULMANDEL, 81, 242.
HUNOLSTEIN, 40.
ISABEY, 209.
ISMAILOFF, 265.
JANSON, 81, 242.
JOSEPH II, 43, 189, 238.
JULIEN, 209.
KAUFMANN, 159, 162.
KAUNITZ, 185.
KEPELL, 218.
KINSKA, 186.
KOCHARSKI, 45.
KOTCHOUBEY, 196, 263.
KOURAKINE, 8, 75, 195, 204, 206, 227, 236, 264.
KOUTOUZOFF, 197, 263, 265.
KOZITZKI, 263.
LABILLE-GUIARD, 10, 27, 60, 61, 91-93, 124, 172.

LA BLACHE, 20, 256, 257.
LABORDE, 28, 51, 158.
LA BRICHE, 125, 251, 262.
LACÉPÈDE, 210.
LAFOND, 253.
LAFONT, 227.
LAGRANGE, 125, 251.
LAGRENÉE, 209.
LA GUICHE, 36, 70, 113, 187, 250, 256, 257, 261.
LAMARCK, 210.
LAMBALLE, 51, 52.
LAMBESC, 162.
LAMOIGNON, 29.
LAMPI, 196, 204.
LANGERON, 185.
LA REYNIÈRE, 87, 131.
LARUETTE, 85.
LA TOUR, 14, 20.
LAUZUN, 29, 160.
LA VIEUVILLE, 20.
LAWREINCE, 140.
LE BRUN, 30, 32-36, 54, 65, 104, 154, 205, 212, 238, 239.
LEBRUN-PINDARE, 78, 86, 88, 89, 107, 109, 132, 148, 242.
LE COMTE, 27, 249.
LECOMTE, 90.
LE COUTEULX DU MOLEY, 51, 79.
LE FÈVRE, 19, 25.
LEGOUVÉ, 210.
LEKAIN, 20, 238.
LEMOYNE, 20, 21.
LENORMAND, 41, 143.
LE PELETIER, 89.
LE ROUX DE LA VILLE, 129.
LESPIGNIÈRE, 154.
LETHIÈRE, 156.
LÉVIS, 18.
LICHTENSTEIN, 186.
LIGNE, 54, 56, 77, 188, 189, 240.

LITTA, 164, 258, 264.
LITZYNE, 264.
LORRAINE, 29, 186.
LOUIS XVI, 63, 122, 134, 231, 260.
LOUIS XVIII, 192, 226. V. Provence.
LUBERT, 35, 238.
LUBOMIRSKI, 145, 187, 197, 247, 252.
MADAME ADÉLAIDE, 124, 174.
MADAME CLOTILDE, 178.
MADAME ÉLISABETH, 5, 51, 124, 257, 259.
MADAME ROYALE, 117, 119, 202, 250, 251.
MADAME VICTOIRE, 124, 174.
MALETESTE, 46.
MALMESBURY, 160.
MARATTA, 161.
MARIE-ANTOINETTE, 26, 40, 42-45, 56, 62, 114-123, 171, 174, 176, 202, 231, 254, 255, 256, 259, 260, 266.
MARIE-CAROLINE DE BOURBON, 169, 170, 171.
MARIE-CHRISTINE DE BOURBON, 170.
MARIE-FEODOROWNA, 200.
MARIE-LOUISE DE BOURBON, 170.
MARIE - THÉRÈSE (Impératrice), 43, 170.
MARIN, 81, 242.
MARINI, 177.
MARTIN, 7, 8, 131, 227.
MARTINI, 80, 210, 242.
MAYERN-FABER, 186.
MAZARIN, 46.
MÉHUL, 210.
MÉNAGEOT, 59, 60, 78, 149, 155, 157, 162, 170, 172, 213, 239, 242.

MENCHIKOFF, 197, 265.
MENGS, 191.
MESSAIN, 14.
MESTRINO, 242.
MILLIN, 210.
MNISZEK, 203.
MOLÉ-RAYMOND, 125, 251.
MONACO, 159, 165.
MONGE, 41.
MONGEROULT, 81.
MONTBARREY, 29.
MONTESQUIOU, 46, 47, 77, 242, 255.
MONTESSON, 45, 46.
MONTMORIN, 29.
MONTPENSIER, 218.
MONTVILLE, 28, 138.
MORGHEN, 163.
MURAT, 220.
NARBONNE, 248.
NASSAU, 28, 30.
NATTIER, 3, 112.
NIGRIS, 205.
NOAILLES, 77, 242.
NORMANDIE, 117, 251.
OPOTCHININE, 263.
ORLÉANS, 45, 145, 172, 218, 252.
ORLOFF, 237.
OSMOND, 174.
PAESIELLO, 172, 245, 252.
PAGELLE, 20.
PAJOU, 61, 66, 74, 137, 209.
PAPILLON DE LA FERTÉ, 40.
PARCEVAL, 216.
PARMENTIER, 210.
PARNY, 210.
PAROY, 126, 132.
PASTORET, 143.
PAUL Ier, 199, 200.
PELLI, 175.
PENTHIÈVRE, 25.

PERCIER, 210.
PERREGAUX, 144, 220.
PETIT-THOUARS, 21.
PEYRE, 210.
PEZAY, 79, 124, 251, 267.
PIDANSAT DE MAYROBERT, 91.
PIERRE, 62, 241.
PITT, 162.
POINSINET, 16.
POLASTRON, 68, 159, 217.
POLIGNAC, 5, 51, 58, 83, 147, 159, 182, 183, 187, 257, 261, 266, 267.
POMMYER, 62.
PONIATOWSKI, 203, 255.
PORPORATI, 154, 178.
PORTALIS, 220.
POTEMKINE, 163, 194, 266.
POTOCKI, 29, 162, 187.
POURRAT, 51, 224.
PRASLIN, 18.
PROTASSOFF, 264.
PROVENCE, 39, 51, 70, 178, 259.
PRUD'HON, 209.
PUYSÉGUR, 113.
QUINAULT, 238.
RANDON DE BOISSET, 18.
RASOMOVSKI, 188.
RAYMOND, 210.
RÉCAMIER, 222.
REGNAULT DE SAINT-JEAN-D'ANGÉLY, 21, 212.
REGNAULT, 209.
RÉMY, 32.
REYNOLDS, 218.
RICHER, 80, 242.
RIVIÈRE, 79, 133, 149, 179, 180, 190, 206, 210, 244, 247.
RIVIÈRE (Mᵢˢ ᴅᴇ), 203.
ROBERT, 4, 78, 88, 109, 145, 147, 150, 161, 166, 167, 209, 213, 242, 243, 245, 252.

ROBESPIERRE, 172.
ROGER, 44.
ROHAN, 29.
ROHAN-CHABOT, 141.
ROHAN-ROCHEFORT, 28, 29.
ROISSY, 21.
ROLAND, 162.
ROMBECK, 182, 185.
ROSALBA, 79, 107, 177, 190.
ROSEMOND, 93.
ROSLIN, 44, 61, 93.
ROUGÉ, 79, 124, 251.
ROUSSEAU, 145, 252.
RULHIÈRES, 29.
SABRAN, 79, 143, 191, 222, 227.
SACCHINI, 80, 242.
SAINTE-JAMES, 88.
SAINT-NON, 62.
SAINT-PRIEST, 40.
SALENTIN, 81.
SAMOILOFF, 197, 263.
SAPIEHA, 187.
SCHLEGEL, 222.
SCHOUVALOFF, 28, 237, 265.
SÉGUR, 77-79, 87, 95, 147, 212, 242, 251.
SERRE, 103, 104.
SILVA, 162.
SKAVRONSKY, 163, 168, 264.
SMITH, 184.
SOLTIKOFF, 206, 264.
SOMBREUIL, 244.
SOUZA, 138.
STAEL, 222, 223.
STROGANOFF, 185, 193, 197, 204, 206, 265.
SUVÉE, 209.
SUZANNE, 20, 25.
TALARU, 94.
TALLEYRAND, 29, 77, 164, 170, 220, 242, 262.
TALLIEN, 208.

TALMA, 28.
TCHERNYCHEFF, 205, 262.
TEOTOCHI, 177.
THÉLUSSON, 227.
THILORIER, 22, 41.
THUN, 185.
TIPOO SAÏB, 135, 252.
TODI, 80, 242.
TOLSTOÏ, 253.
TRIPIER-LE FRANC, 7, 235.
TROUBETZKOÏ, 197, 265.
VALLAYER-COSTER, 61, 92.
VAN SPAENDONCK, 209.
VASSILTCHIKOFF, 197, 263, 264.
VAUDREUIL, 68, 69, 76, 77, 83-88, 133, 147, 159, 188, 216, 218, 227, 242, 247, 255, 266.
VERDUN, 22, 48, 79, 213, 237.
VERGENNES, 43.

VERNET, 4, 18, 20, 78, 209, 241, 242.
VESTIER, 93.
VESTRIS, 219, 261.
VIEN, 61, 137, 209.
VIGÉE (ÉTIENNE), 15, 79, 131, 245.
VIGÉE (LOUIS), 13, 15.
VINCENT, 60, 209.
VIOTTI, 81, 217, 242.
VIRIEU, 46, 255, 257, 258.
VOIRIOT, 61.
VOLTAIRE, 28, 49, 223, 238.
VORONTZOFF, 265.
WATELET, 90, 108, 243.
WERTMULLER, 45.
WILCZEK, 181.
WOLSELEY, 162.
YOUSSOUPOFF, 196, 266.
ZAMOYSKA, 187.
ZOUBOFF, 197, 198.

TABLE DES ILLUSTRATIONS

 PAGES

LA REINE MARIE-ANTOINETTE *(Musée de Versailles)*. . FRONTISPICE
MADAME VIGÉE-LE BRUN *(Académie impériale de Saint-Pétersbourg)*, en regard de. 22
JEANNE-JULIE-LOUISE LE BRUN, FILLE DE L'ARTISTE *(Musée de Bologne)*, en regard de 36
LA REINE MARIE-ANTOINETTE *(à M. le baron Édouard de Rothschild)*, en regard de. 42
MADAME GRANT, PLUS TARD PRINCESSE DE TALLEYRAND *(à M. Jacques Doucet)*, en regard de. 46
MARIE-THÉRÈSE-LOUISE DE SAVOIE-CARIGNAN, PRINCESSE DE LAMBALLE, en regard de. 50
YOLANDE-GABRIELLE-MARTINE DE POLASTRON, DUCHESSE DE POLIGNAC *(à M. le duc de Polignac)*, en regard de 56
LA REINE MARIE-ANTOINETTE « EN GAULLE » *(Galerie du palais grand-ducal, à Darmstadt)*, en regard de. 70
LE COMTE DE VAUDREUIL *(autrefois à Madame la vicomtesse de Clermont-Tonnerre)*, en regard de. 78
LA BARONNE DE CRUSSOL *(Musée de Toulouse)*, en regard de. 92
MARIE-GABRIELLE DE SINÉTY, DUCHESSE DE CADEROUSSE-GRAMONT *(à M. le marquis de Sinéty)*, en regard de. . . . 96
CHARLES-ALEXANDRE DE CALONNE *(à M. Jacques Doucet)*, en regard de. 104
MARIE-JEANNE DE CLERMONT-MONTOISON, MARQUISE DE LA GUICHE *(à M. le marquis de la Guiche)*, en regard de. . . 112
MADAME ROYALE ET SON FRÈRE, LE DAUPHIN *(Musée de Versailles)*, en regard de 118
MADAME DUGAZON, DANS LE ROLE DE « NINA » *(à Madame la comtesse E. de Pourtalès)*, en regard de. 126
LA COMTESSE DU BARRY *(à M. le baron Fould-Springer)*, en regard de . 140

LOUISE-MARIE-ADÉLAÏDE DE BOURBON-PENTHIÈVRE, DUCHESSE D'ORLÉANS *(Musée de Versailles)*, en regard de	146
MADAME ROUSSEAU ET SA FILLE *(à M. Georges Heine)*, en regard de	150
LA COMTESSE POTOCKA *(à M. le comte Charles Lanckoroński)*, en regard de	162
LA COMTESSE CATHERINE-VASSILIEWNA SKAVRONSKY *(à Madame la princesse Z. Youssoupoff)*, en regard de	168
GENEVIÈVE-ADÉLAÏDE HELVÉTIUS, COMTESSE D'ANDLAU *(à M. le comte Albert de Mun)*, en regard de	180
LADY HAMILTON, EN SIBYLLE *(à Madame la comtesse E. de Pourtalès)*, en regard de	186
LA GRANDE-DUCHESSE ÉLISABETH-ALEXÉEWNA *(Musée de Montpellier)*, en regard de	198
LA PRINCESSE ANNA-ALEXANDROWNA GOLITZINE *(à Madame Élisabeth Alexéewna Narychkine)*, en regard de	204
LA PRINCESSE CATHERINE-FEODOROVNA DOLGOROUKI *(au prince P. Dolgorouki)*, en regard de	214
MADAME DE STAËL, EN CORINNE *(Musée d'Art et d'Histoire, à Genève)*, en regard de	222
LA MARQUISE DE JAUCOURT *(à M. Stillmann)*, en regard de	238
MARIE D'AGUESSEAU, COMTESSE DE SÉGUR *(à M. le comte Louis de Ségur)*, en regard de	248

TABLE DES MATIÈRES

	PAGES
Madame Vigée-Le Brun.	1
I. — 1755-1782	13
II. — 1783-1786	59
III. — 1787-1789	111
IV. — 1790-1801	153
V. — 1802-1842	211
Sources.	235
Souvenirs recueillis dans les conversations de Madame Vigée-Le Brun	237
Œuvres de Madame Vigée-Le Brun ayant figuré de son vivant aux expositions	249
Œuvres de Madame Vigée-Le Brun ayant figuré dans des expositions particulières.	254
Table des noms	269
Table des illustrations	277

Imprimerie MANZI, JOYANT & Cie. — Paris

www.ingramcontent.com/pod-product-compliance
Lightning Source LLC
Chambersburg PA
CBHW071608220526
45469CB00002B/268